V 2654
15.D.f.

24240

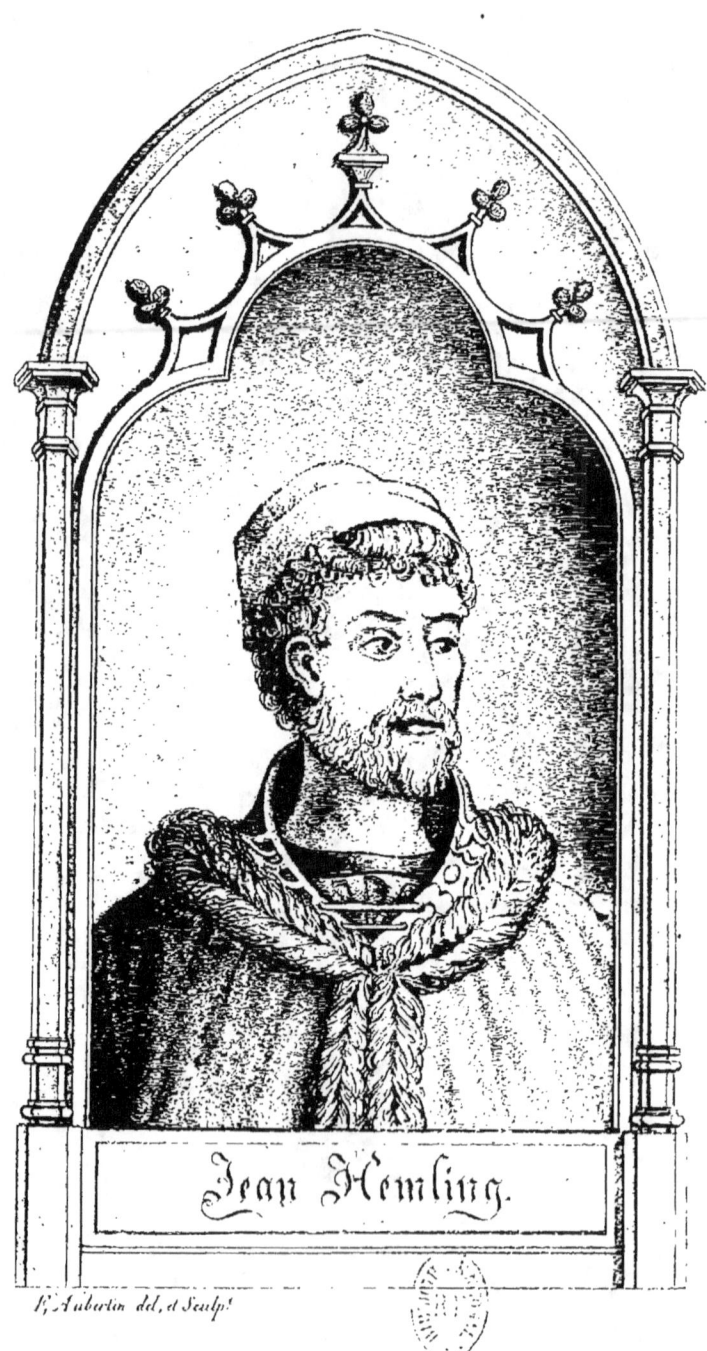

URSULA,

PRINCESSE BRITANNIQUE,

D'APRÈS

LA LÉGENDE ET LES PEINTURES D'HEMLING;

PAR UN AMI DES LETTRES ET DES ARTS.

GAND,
Chez J.-N. Houdin, Imprimeur-Libraire de l'Université.

1818.

L'Editeur soussigné ayant déposé les Exemplaires voulus par la Loi, poursuivra les contrefacteurs.

A l'Académie Royale

des

Beaux=Arts à Bruges,

MESSIEURS,

L'admiration que les grands talens inspirent, a dicté ces pages.

A qui pourrai-je mieux en offrir l'hommage qu'à vous, Messieurs, qui suivez avec succès les traces de votre immortel compatriote ? à qui la vénération que je professe pour JEAN HEMLING, *a paru un titre assez puis-*

sant à votre estime, pour m'associer à l'Académie! qui, par une délibération solennelle basée sur l'examen du manuscrit, avez bien voulu accepter la dédicace de mon livre!

Dès-lors, il m'est permis d'espérer que les efforts, dont je vais publier le résultat, ne seront pas sans quelqu'utilité pour les Beaux-Arts.

Et, bien que je ne me dissimule pas que la bienveillance dont vous m'honorez, n'ait eu sa part dans vos suffrages, je peux obéir à l'impulsion d'un cœur qui vous est dévoué, sans manquer au respect que je dois à votre illustre compagnie.

Agréez donc, mes chers Confrères, le fruit d'un travail que vous avez approuvé, comme un témoignage de ma haute estime pour l'Académie, et de mon sincère attachement à ses Membres.

Gand, ce 1.er septembre 1818.

Le B.on de Keverberg, ainé.

AVANT-PROPOS.

J'EUS occasion de voir, il y a quelques mois, un petit tableau charmant. Il représente la *Visitation de la Vierge* ; tout y est motivé, lié, suave et harmonieux. Les détails en sont choisis avec beaucoup d'intelligence et de goût : ils appartiennent à l'ensemble et relèvent admirablement le mérite des principaux personnages qui animent le tableau.

Ces personnages sont bien dignes du relief qu'ils reçoivent de tout ce qui les entoure. La *jeune Vierge* porte la candeur sur son front ; une bonté céleste brille dans ses yeux ; la plus belle ame s'énonce dans sa figure spirituelle et pleine d'attraits ; elle va s'élancer dans les bras d'une amie tendrement chérie : l'élévation, l'aménité et les grâces sont répandues sur tout son être.

AVANT-PROPOS.

Elisabeth s'avance vers sa noble parente avec l'empressement qu'inspirent l'amour et la vénération, dont la maturité de l'âge seule modère l'ardeur. La plus touchante douceur, unie à beaucoup de dignité, se peint dans les traits vénérables de cette belle tête.

J'admirai cette production gracieuse, lorsque l'artiste à qui nous la devons (*a*), me dit : « C'est la COMPOSITION qui m'a toujours » coûté le plus de soins et de recherches. » J'ai passé jusqu'à trois mois dans les bi- » bliothèques de Paris avant de commencer » à peindre un tableau de pareille dimen- » sion. *L'exécution* avança plus rapidement » et me parut assez facile. »

Déviant, je ne sais trop pourquoi, d'un usage que j'ai adopté depuis long-temps, j'avais oublié de prendre note du tableau dont je parle. Aujourd'hui, pressé par le

(*a*) M. *Ducq*, *Directeur et premier Professeur à l'Académie Royale de Bruges*, peintre judicieux, spirituel et sensible. Il peignit ce tableau pour M. *de Lécluse*, l'un des plus zélés amis des Arts à Bruges.

besoin d'en répandre davantage la connaissance, et redoutant quelqu'infidélité de ma mémoire, j'ai demandé à M. *Ducq* la description de son ouvrage. Voici ce qu'il m'a répondu :

« Vous avez la trop grande bonté de vou-
» loir parler de ma *Visitation*: la descrip-
» tion en est fort simple. J'ai suivi le texte
» de l'Évangile de *Saint Luc*. J'ai fait voir
» les montagnes de la Judée que la Vierge
» a dû traverser. J'ai noué son manteau
» autour des reins pour faciliter sa marche:
» son voile même y est attaché, pour que
» le vent n'en dérange pas l'ajustement.
» Des palmiers autour de la maison de Za-
» charie et d'Élisabeth indiquent le pays.
» Pour marquer la pureté des mœurs, et
» l'hospitalité si honorée dans ces temps,
» j'ai mis en caractères hébraïques sur la
» porte: *Soyez le bien venu.* C'est à Her-
» culanum que j'ai puisé cette idée. J'y ai
» vu sur plusieurs maisons l'inscription
» *Salve,* gravée sur le seuil de la porte. Les
» servantes émues de curiosité, lèvent une

» partie du rideau qui ferme la porte. J'ai
» observé que dans les pays chauds, on se
» sert, à cet effet, de rideaux pendant le
» jour. Elles contemplent cette scène tou-
» chante. Saint Joseph, en costume de voya-
» ge, a jeté son chapeau sur le dos; il le
» porte attaché autour du cou avec une
» corde. A cet égard, j'ai pris des monu-
» mens antiques pour autorité. C'est peut-
» être trop dire sur une chose aussi sim-
» ple; mais vous prendrez de tout cela ce
» que vous jugerez à propos. » — A Dieu
ne plaise que j'en retranche une seule ligne !

Le principe de bien étudier son sujet avant d'en entreprendre l'exécution, certainement digne d'un véritable artiste, donne la mesure de la confiance que certains connaisseurs, malheureusement en assez grand nombre, peuvent inspirer.

Ils parcourent les églises, les cabinets, les galeries; jettent rapidement un regard curieux sur les tableaux, et préconisent ou ravalent les productions de l'Art qu'ils n'ont fait qu'entrevoir. Quelques détails dont ils

se sentent frappés du premier abord, décident leur jugement; et l'ensemble d'une composition est si peu de chose à leurs yeux, que si on leur demande le sujet du tableau qu'ils viennent de louer ou de blâmer, une réponse vague ou évasive, prouve qu'ils ne songent guères à une bagatelle si insignifiante.

C'est cependant dans le sujet que l'ami des Arts doit chercher la pensée du peintre, et cette pensée est en quelque sorte l'ame vivifiante du tableau. Elle est le principe de son unité; elle lui donne une signification et de l'intérêt.

S'il en était autrement, la perfection de l'Art ne consisterait que dans la difficulté vaincue. Les plus belles productions ne parleraient qu'aux yeux; tout le temps qu'un artiste éclairé met à étudier son sujet, serait employé en pure perte.

Certes, un tableau, pour être bon, doit charmer nos regards, soit par sa beauté ou par l'illusion qu'il opère. L'objet que l'œil repousse, trouve difficilement la voie qui

conduit à l'ame; mais la correction du dessin, la beauté des formes et l'éclat des couleurs, ne font qu'une impression froide et passagère, lorsqu'ils ne disent rien ni à l'esprit, ni au cœur.

Lecteur, qui vous étonnez de ce début, poursuivez; vous allez voir combien il se rattache au sujet qui va nous occuper.

Parmi les trésors de l'Art qui sont conservés dans la ville de *Bruges*, il en est un sur-tout, qui doit être considéré comme le plus précieux des chefs-d'œuvre. Je parle de cette Châsse fameuse, reliquaire où *Jean Hemling* a peint *en six* tableaux *la Vie de Sainte Ursule et de ses illustres compagnes*, et *en quatre* autres, *l'Apothéose* de ces héroïnes du Christianisme.

Ces belles et tendres vierges y sont représentées avec un art inexprimable, d'abord dans les principales circonstances de leur vie, puis dans l'éclat de leur gloire immortelle. On ne se lasse pas d'admirer ces touchantes et gracieuses images, dans des tableaux achevés, comme le furent dans la suite

ceux des *Mieris* et de *Gérard Douw*, parfaites miniatures, et cependant vigoureusement peintes, pleines de mouvement, de chaleur et de sentiment.

Pour bien apprécier un ouvrage d'un si rare mérite, il importe de se familiariser avec la Légende où le peintre a puisé son sujet. C'est un soin en lui-même pénible et ingrat; mais nécessaire à tout homme qui veut compléter ici la mesure de ses jouissances.

J'ai pris ce soin, et je viens en offrir le fruit à mes lecteurs. La partie principale de cet opuscule contient l'extrait succinct d'un volume immense. Je ne me suis permis de faire des changemens à la Légende, que dans la vue de donner au sujet une couleur en harmonie avec nos goûts, et de lui imprimer tout l'intérêt dont il m'a paru susceptible. Ce n'est cependant qu'avec réserve que j'ai usé de cette licence; et lorsque cela est arrivé, j'ai presque toujours rendu compte de mes motifs par des notes dont le recueil se trouve à la suite du texte.

J'ai cru devoir conserver aux noms des

princesses britanniques la désinence usitée dans leur patrie. Le goût et l'usage permettent d'employer ce moyen, pour donner au récit un caractère antique et local; et la diction, si je ne me trompe, y gagne en harmonie.

Les tableaux d'*Hemling* font partie du texte même de l'histoire d'Ursula. Des notes indiquent chaque fois au lecteur le commencement et la fin des descriptions qui se réfèrent à ces peintures.

En faisant connaître au public une des plus belles productions de l'Art, il était bien naturel de supposer qu'il désirerait quelques renseignemens sur le peintre à qui nous la devons.

Il trouvera tout ce que j'ai pu réunir à ce sujet, dans un discours sur la vie de notre artiste (1*), et dans une notice sur ses ouvrages (2).

(*) Voyez la *première* note. C'est aux numéros correspondans des notes que se réfèrent toujours les chiffres qui sont intercalés dans le texte. Il serait superflu de répéter à chaque occasion cet avertissement.

AVANT – PROPOS.

Plusieurs autres notices qui offrent des points de comparaison intéressans ou utiles, sont pareillement insérées dans la seconde partie de ce petit volume. Il en est une sur les productions de l'École Colonaise. Elle se rattache singulièrement aux idées que je cherche à répandre, puisque je les crois vraies et importantes, sur le mérite distingué de la peinture du quinzième et même de celle d'une partie du quatorzième siècle.

La dernière des notes est un précis indicatif des sources où j'ai puisé l'histoire d'*Ursula* et de ses compagnes. Il est juste qu'on les connaisse, afin qu'on puisse les apprécier et compléter ainsi ses notions sur tout ce qui a plus ou moins de rapport avec le sujet dont on s'occupe.

Je devrais peut-être réclamer de l'indulgence, pour quelques fautes de diction qui peuvent s'être glissées dans mon ouvrage; j'aurais à alléguer qu'étant très-occupé par état, je ne puis donner à mes productions littéraires que les momens épars et isolés de loisirs peu fréquens; mais le lecteur ne

demande pas quand et comment un ouvrage a été fait, il veut qu'il soit bien fait. Il faut donc se résigner, et profiter pour l'avenir des fautes qu'on peut avoir commises.

Tout cet ouvrage est consacré aux Arts. Le but que je me suis proposé en écrivant mon « URSULA » ; tend *uniquement à populariser en quelque sorte un chef-d'œuvre trop peu connu, au moyen d'un récit que j'ai cherché à rendre agréable.* Les notes qui quelquefois sont devenues des dissertations, n'ont presque toutes qu'HEMLING et les anciens peintres pour objet.

Ce n'est pas à moi à préjuger si j'ai réussi dans mon entreprise ; je l'ai franchement voulu : c'est tout ce que je puis dire.

Au reste, *Profiter de la critique, sans m'embarrasser de ses écarts,* telle est, depuis plus de trente ans, ma devise, comme homme, comme citoyen, comme magistrat. Pourrais-je en adopter une meilleure dans la carrière des Arts et des Lettres !

I.

URSULA.

URSULA,

PRINCESSE BRITANNIQUE.

La superbe Rome avait, depuis des siècles, dominé sur toutes les nations du monde connu; mais le principe de sa puissance était brisé avec la liberté des Romains. Leur patriotisme, de tout temps farouche, avait dégénéré en mépris insultant et haineux pour les peuples étrangers. Leur courage, toujours entaché d'une excessive dureté, ne se manifestait plus guères que dans l'abus d'une force brutale, prêt à expirer dans ses convulsions.

Un meilleur avenir se développait au sein même de la décadence. L'homme sublime dans lequel les siècles vénèrent le Fils du Ciel et de

la Terre, avait préparé de nouvelles destinées au monde. Sa doctrine et son exemple répandus sur la surface du globe, avaient déposé de précieux germes dans les cœurs. Une philantropie universelle, jusqu'alors inconnue, et un amour fervent des choses divines vinrent adoucir les mœurs et élever l'espèce humaine à sa dignité. Les hommes se lièrent entr'eux par la crainte de Dieu et l'amour du prochain. C'est ainsi qu'une société nouvelle, soumise à des lois toutes célestes, et libre sous les bannières du Christianisme, se forma et prospéra au milieu de l'anarchique tyrannie et de la barbare corruption d'un despotisme avilissant et suranné.

Ce n'est pas que la force remît spontanément son sceptre à la vertu. Une lutte terrible balança long-temps les destinées de l'humanité, lutte non moins remarquable par l'inégalité des armes réciproquement employées, que par l'heureuse issue dont elle fut couronnée.

C'est ainsi qu'on vit des guerriers illustres, dédaignant la ressource d'une valeureuse défense, n'opposer que la patience et la résignation au fer sanglant qui trancha chaque jour des destinées glorieuses à la patrie et redoutables aux ennemis de l'Etat.

C'est ainsi que de nobles vieillards, que des matrones vénérables expirèrent dans les plus affreux tourmens, en louant Dieu et en priant pour leurs persécuteurs.

C'est ainsi que l'élite d'un sexe naturellement faible et timide, oubliant l'amour de la vie et l'empire de ses charmes, s'armant de courage et de force, non pas pour subjuguer la férocité de ses bourreaux, mais pour s'affranchir de leur tyrannie, tomba sous le fer des assassins : semblable aux fleurs des prés, qui, moissonnées dans l'éclat de leur fraîcheur, s'exhalent en parfums.

C'est ainsi, enfin, que les germes du Christianisme, arrosés par le généreux sang des martyrs, se développèrent partout, pour fructifier aux races futures, et ennoblir le genre humain.

Parmi les nombreux exemples d'héroïsme qui étendirent et consolidèrent l'empire des vertus chrétiennes, la Légende ne nous a rien conservé de plus merveilleux que le souvenir d'*Ursula*, princesse britannique, et de ses innombrables compagnes.

L'imagination la plus poétique ne conçut jamais rien de plus touchant ni de plus noble, que la jeunesse et la beauté unies par la vertu, oppo-

sant le calme et la sérénité à l'aspect farouche des bourreaux et aux horreurs du trépas ; s'élevant, par un courage sublime, au-dessus de la condition humaine, sans rien perdre des grâces virginales d'un sexe timide et tendre, triomphant au sein de la défaite, et dans des supplices même dignes d'envie, si jamais ce sentiment pouvait être légitime.

Sous le règne d'*Alexandre Sévère* (3), prince vertueux qui honora le Christianisme, *Théonote* gouvernait le peuple des *Cumériens*, dans la *seconde Britannie*. Ce roi et la reine son épouse avaient abjuré les erreurs du Paganisme. Soumis aux douces lois de l'Évangile, ils en pratiquaient toutes les vertus; et le peuple qui révérait en Théonote à-la-fois un sage et un père, protégé par le sceptre de ce bon roi, vivait dans la paix, le bonheur et la sécurité.

Cependant le Ciel qui avait tardé à bénir l'union conjugale de ce couple révéré, ouvrit enfin tous les cœurs aux plus belles espérances. Le peuple apprit avec extase que la chaste compagne de Théonote portait un germe précieux dans son sein; et tous les vœux se réunirent, pour implorer de la bonté céleste le don d'un prince, héritier de la puissance et des vertus de son père.

Mais la Providence n'avait point appelé la race de Théonote à la périssable gloire de consolider la prospérité d'un État, à peine connu dans les fastes de l'histoire. De plus nobles destinées lui étaient réservées; celles d'étendre et d'affermir le règne de Dieu et des vertus célestes sur la terre. C'est ainsi que la bonté divine nous refuse souvent un bien fugitif, pour nous accorder une gloire immortelle.

La reine accoucha d'une princesse, qui reçut, sur les fonds baptismaux, le nom d'*Ursula* (4). Ses parens adorèrent la Providence avec résignation, et chérirent le bel enfant qui venait de leur naître. Ils cherchèrent à relever l'éclat des charmes naissans de sa personne, par les leçons de la sagesse et l'exemple des vertus.

C'est aux rayons d'une judicieuse tendresse, que l'aimable *Ursula* se développa et grandit, comme une bonne graine germe et prospère dans un champ fécond, sous l'influence d'un ciel doux et bienfaisant. Bientôt elle brilla des plus admirables qualités; et si la nature l'avait douée des plus rares avantages, l'éducation acheva d'en faire un personnage accompli.

Cette charmante princesse allait se parer des attraits de son seizième printemps, lorsque déjà

tous les regards des Îles britanniques étaient fixés sur elle. Les rois qui dominaient dans leur enceinte, briguaient tous l'honneur de s'allier à la fille de Théonote. Les princes les plus valeureux et les plus aimables aspiraient à la main d'*Ursula* comme au suprême bonheur. Tous les peuples qui divisaient alors en cent États divers les habitans de l'antique Albion, étaient partagés entre l'espérance et la crainte. *Ursula*, le modèle des grâces et des vertus, était l'objet de tous les vœux des peuples et des rois; elle semblait destinée à faire l'ornement de chaque trône, et l'on sentait avec anxiété qu'elle n'en pouvait illustrer qu'un seul.

Parmi les princes britanniques, *Agrippinus*, roi des *Pictes*, était le plus puissant. Né dans l'enceinte d'Albion, il avait passé une partie de sa jeunesse dans les armées romaines; il s'y était distingué par une valeur prodigieuse et une rare perspicacité dans l'art terrible des combats; il y avait appris tout ce qu'il faut pour subjuguer les nations belliqueuses et assujétir les peuples, au lieu de régner sur eux.

Tout ce qui touchait au royaume d'*Agrippinus*, et même les contrées d'Albion qui en étaient le plus éloignées, redoutaient ses vastes projets,

non moins sinistres qu'ambitieux. L'étendue de ses États, la valeur de son peuple, le pouvoir absolu qu'il exerçait sur la nation, une volonté de fer jointe à un courage indomptable; son caractère altier, bouillant et féroce; ses exploits et sa fortune, le rendaient la terreur de tous ses voisins (5).

Conan était le fils unique d'Agrippinus; ce jeune prince possédait toutes les grandes qualités de son père, sans avoir aucun de ses vices. A la fleur de son âge, il avait déjà noblement marqué dans la carrière des armes.

Sa raison nourrie par l'étude et la réflexion, le rendait supérieur à son âge. Doué par la nature d'une beauté mâle et héroïque, il en avait encore reçu un cœur généreux. Cherchant des modèles dans l'art de gouverner pour le bonheur des peuples, il avait fait des voyages dans les États voisins et éloignés de la domination de son père. De vastes connaissances et d'utiles leçons de sagesse en étaient le fruit; mais le calme de l'ame l'avait abandonné lorsqu'il revint sous le toit paternel. Il avait vu la fille de Théonote, et son cœur brûla d'une flamme qu'il sentait bien que la mort même ne pouvait pas éteindre.

Ursula, de son côté, avait bientôt distingué

celui qu'elle nomma avec une émotion secrète *le plus beau et le plus noble* des princes parmi tous ses rivaux. Elle s'était montrée pénétrée d'estime et de bienveillance pour lui; mais cette ame pure et pieuse ne se croyait pas née pour la terre, et ne nourrisait en elle que l'amour de Dieu et des choses célestes.

Conan, modeste comme le mérite l'est toujours, n'avait point osé déclarer à la princesse la passion qui consumait son cœur. Il ne s'était pas dissimulé que sans elle il n'y avait plus de bonheur pour lui; mais, moins présomptueux que la foule de ses rivaux, dont nul ne lui était comparable, il n'avait jamais pensé qu'il fût digne de posséder tant de perfections. Il s'était imposé la loi de le devenir; mais l'incertitude de son sort, sur-tout de celui d'*Ursula* qu'il chérissait plus que lui-même, l'avait constamment agité pendant son séjour à la cour de Théonote, et ne le quittait pas depuis que, cédant aux ordres de son père, il était revenu dans ses foyers, pour partager avec lui les soins du gouvernement.

« Hélas! se disait-il souvent lorsqu'il était
» livré à lui-même, quelle sera un jour la des-
» tinée d'une princesse si belle et si parfaite ?

» Que deviendrait-elle, si le sort l'unissait à
» quelque prince farouche et indigne de possé-
» der un pareil trésor ?

» Jeune et aimable princesse ! ah ! que n'est-
» il permis à Conan d'aspirer à ta main ! Conan
» sent que son faible mérite se perd dans tes
» perfections comme l'aurore dans l'éclatante
» lumière que l'astre du jour répand sur la terre.
» Mais au moins Conan sait t'admirer, te ché-
» rir, t'adorer ; il brûle de l'amour de toi, de
» tes vertus. Il aspire, ô céleste *Ursula !* à la
» gloire de t'imiter, d'être bon comme tu es
» accomplie, et de devenir digne de toi, pour
» acquérir le droit de se rendre heureux en
» vivant uniquement pour ton bonheur !

» Et pourquoi, se disait-il d'autres fois, me
» serait-il interdit d'aspirer à la main de cette
» vierge incomparable ? Elle est chrétienne.... ;
» on dit même qu'un vœu mystérieux, agréable
» au Dieu des chrétiens, lie celle qui ferait le
» plus noble ornement du trône aux autels de
» la religion, et l'éloigne de l'union conjugale.
» Chère princesse! ce vœu est-il dans la nature
» de l'homme, ton cœur pourra-t-il le respec-
» ter sans cesse, et l'intérêt des peuples dont tu
» es la plus belle espérance te permet-il de res-
» ter la maîtresse de tes actions !

» Elle est chrétienne, et mon père persécute
» les chrétiens!.... Est-ce au fils d'Agrippinus
» à expier les erreurs d'un père aveugle ? Mes
» mains sont pures du sang innocent. Qui sait
» même si la loi des chrétiens, dont malgré moi
» j'admire la sublime douceur, n'exercera pas
» son empire sur mon ame ! Est-ce vous, Dieu
» de mes pères,... est-ce toi, Dieu des chrétiens
» que je dois implorer ?.... Qui que vous soyiez,
» puissances célestes, éclairez-moi des plus purs
» rayons de la vérité. Indiquez-moi la trace que
» vous avez marquée pour ma carrière dans
» votre profonde sagesse ; et unissez ma destinée
» à la vierge royale que vous avez comblée
» de tous vos dons ! Unissez Conan à *Ursula*,
» si ces liens peuvent lui plaire; et ravis-
» sez-lui une existence misérable, s'il ne peut
» pas faire le bonheur de sa céleste amie ».

Tels étaient depuis long-temps les vœux de Conan, lorsqu'un jour le roi son père lui déclara qu'il était temps de songer à une alliance qui devenait nécessaire à l'intérêt de sa puissance.

« Mon fils », lui dit Agrippinus, avec cette gravité sévère devant laquelle tout fléchissait dans ses États, « mon fils, c'est du choix d'une
» épouse pour toi que je vais m'occuper. Je son-

» gerai à ta gloire. Songe à m'obéir au moment
» même où tu la connaîtras ».

Conan crut alors devoir prévenir un choix contraire à ses vœux les plus chers. Il proposa sans hésiter à son père de le fixer de suite et de demander pour lui la fille de Théonote en mariage (6).

Cette proposition parut tellement avantageuse au roi, tellement conforme aux intérêts de l'État, qu'il envoya de suite des ambassadeurs au père d'*Ursula*, et les chargea de ne rien négliger pour conduire promptement cette affaire à une issue heureuse.

Les ambassadeurs, fidèles à leur mission, employèrent à-la-fois les promesses les plus brillantes et les plus terribles menaces pour parvenir à leur but.

Théonote, de son côté, hésita de répondre, et chercha à gagner du temps. Sa grande ame était inaccessible aux séductions des plus éblouissantes promesses. Il savait que la douce et fervente *Ursula* désirait consacrer ses jours au Ciel et offrir à Dieu seul le sacrifice de son être.

Lui-même il répugnait à unir cette vierge si pieuse à un idolâtre ambitieux et féroce; et bien

qu'il eût pour Conan une estime particulière, il ne pouvait rien espérer de ce prince tant qu'il était sous la puissance d'un père absolu et inflexible.

Mais Théonote aimait son peuple et connaissait Agrippinus. Ce prince farouche et intraitable unissait à une volonté immuable et à une ame cruelle, un pouvoir tellement prépondérant dans les Iles britanniques, qu'il y avait de la témérité à lutter contre lui.

Cependant le jour approchait où Théonote, vivement pressé par les ambassadeurs, devait enfin s'expliquer. Plein de confiance en Dieu, il résolut de remplir fidèlement les obligations que ses qualités de roi et de père lui imposaient, et de s'en remettre au Ciel pour les suites qui pouvaient résulter de l'accomplissement de son devoir. Mais tout semblait lui indiquer une période de calamités auxquelles il se soumettait avec résignation, tout en gémissant; car son cœur aimant ne pouvait se familiariser avec l'image horrible qui le persécutait jour et nuit. Il voyait déjà avec douleur, avec effroi, les campagnes ravagées, les villes réduites en cendres, l'élite de la jeunesse du pays tombant sous le fer d'un ennemi barbare; des vieillards, des femmes et de tendres

enfans emmenés dans une dure et avilissante captivité. La patrie, pour laquelle il avait vécu jusqu'alors, n'était plus à ses yeux qu'un désert affreux parsemé de ruines et de cadavres. Sa grande ame succombait sous le poids énorme dont elle était accablée, et une profonde et sombre mélancolie, dont la religion seule adoucissait l'amertume, s'empara de tout son être.

La tendre *Ursula* sentit vivement la cruelle position de son vénérable père. Son cœur généreux en partagea la douleur. Elle se prosterna aux pieds des saints autels, et fondant en larmes elle implora la miséricorde céleste et pour le roi et pour son peuple.

« O toi! dit-elle, Dieu de bonté, roi des rois
» et protecteur de la justice, souffre qu'une
» faible mortelle élève ses mains suppliantes
» vers toi! Son cœur est abîmé dans les cha-
» grins; mais sa confiance en ton nom sacré,
» cette confiance dont il s'est toujours nourri,
» ne l'abandonne pas. Eloigne d'elle le comble
» de l'infortune. Ah! que ses faibles appas, ce
» don de ta bonté paternelle, ne deviennent pas
» pour elle une source intarissable de douleurs!
» qu'elle ne soit jamais l'innocente cause de ces
» horribles dissentions entre les rois dont les

» peuples sont la déplorable victime; de la ruine
» de cette terre qui protégea son enfance. O mon
» Dieu! Dieu de puissance et de miséricorde,
» éloigne de moi une si cruelle destinée. S'il est
» écrit dans le livre de ta sainte Providence qu'il
» faut une victime, qu'*Ursula* seule soit agréée
» par toi en holocauste pour son père et sa patrie.
» Que son sang pur encore et virginal coule pour
» l'union des peuples et appaise ta colère.... Ta
» colère! pardonne, ô mon père, ce blasphême;
» il échappe à mes lèvres; mon cœur le désavoue;
» les passions qui agitent les faibles humains n'al-
» tèrent pas la sainteté de ton être. Dieu de sa-
» gesse, ah! je le sens en t'adorant, mes plus
» ferventes prières ne peuvent pas changer tes
» immuables décrets. Ce sont ceux de l'ordre
» suprême et d'une bonté sans bornes, bien
» que dans notre aveuglement nous n'en pé-
» nétrions pas la divine profondeur. Hélas!
» notre faiblesse n'a que le langage de l'en-
» fance pour nous unir à toi et nous résigner
» à ta volonté éternelle: résignation qui fait
» notre force et qui est la véritable vertu du
» chrétien. »

A ces mots, la princesse pénétrée de la ma-
jesté divine, vers laquelle sa piété s'élevait, cou-

vrit ses yeux mouillés de larmes de ses belles mains ; et, se prosternant la face contre terre, elle resta pendant quelque temps abîmée dans les profondeurs du recueillement et de l'adoration.

C'est dans cet état qu'un doux sommeil vint s'emparer de ses sens. Soudain un rayon céleste éclaira les mystérieux replis de son être. Tout y brillait de l'éclat d'une lumière immortelle. Les régions éthérées semblaient s'être abaissées devant ses yeux. Une figure d'une beauté ravissante et d'une noblesse surnaturelle s'avance vers elle : ses vêtemens sont une lumière blanche comme la neige et éclatante comme le diamant ; son regard peint la douceur et la majesté ; sa voix est sonore et mélodieuse ; elle dit :

« Vierge chérie du Ciel, essuie tes larmes et
» confie-toi en Dieu.

» Le Ciel a exaucé ta prière ; il agrée ton sa-
» crifice.

» Ton heureuse patrie ne subira pas la loi
» d'un vainqueur farouche et sanguinaire.

» Ce mariage que tu redoutes ne s'accomplira
» point.

» Cependant le fils d'Agrippinus sera uni à
» la fille de Théonote ; leur noble union sera
» éternelle.

» Fille chérie du Ciel, un voile mystérieux et
» impénétrable au commun des mortels couvre
» l'avenir. Il se déroulera devant toi à mesure
» que tu avanceras dans la carrière de la vertu.

» Persévère jusqu'à la fin, et ta gloire sera
» immortelle.

» Que Théonote cesse de s'alarmer, que
» sans hésiter davantage, l'ambassade soit in-
» troduite devant lui. Il s'est confié dans l'es-
» prit qui anime le Ciel et les mondes. L'esprit
» de Dieu descendra sur Théonote et lui dictera
» sa réponse.

A ces mots, *Ursula* rouvrit ses beaux yeux
à la lumière qui éclaire les mortels. Un senti-
ment délicieux remplissait son ame. Un calme
céleste y avait pris la place de la plus profonde
douleur. Cependant elle se leva en se répandant
en larmes de reconnaissance; et, après avoir
adoré le souverain dispensateur des biens, elle
se hâta de rejoindre son père.

Elle le trouva résigné, mais plongé dans la
plus profonde tristesse. *Ursula* se précipita dans
ses bras, et, le pressant tendrement sur son sein
virginal : « O mon père, lui dit-elle, avec l'ac-
» cent d'une alégresse que le vieillard ne savait
» point expliquer, ô mon père, cessez de craindre.

L'esprit de Dieu est avec vous. Il a daigné se manifester à l'humble créature qui vénère en vous l'auteur chéri de ses jours.

Ursula lui fit ensuite un récit fidèle de tout ce qui lui était arrivé. A mesure qu'elle parlait, la sérénité et la joie couvrirent le front de Théonote, et brillèrent dans ses yeux. « O ma fille! lui dit-il, en tenant sa noble enfant pressée sur son cœur.... O mon peuple!.... O mon Dieu!.... » Il ne put en dire davantage. Ses genoux plièrent sous lui; ses mains s'élevèrent vers le Ciel, et entraînant sans efforts *Ursula* dans ce mouvement d'adoration, le père et la fille confondirent leurs prières dans les plus ferventes actions de grâces.

Cependant le moment était venu où les ambassadeurs d'Agrippinus devaient être introduits devant le Roi. Théonote se rendit dans la salle magnifique qui était préparée pour leur réception, et après y avoir pris place sur le trône de ses ancêtres, il permit que l'ambassade parût devant lui.

Théonote couvert de la pourpre royale, le front ceint du diadème de la majesté, et tenant un sceptre d'or dans sa droite, reçût les ambassadeurs avec cette noblesse qui est l'apanage des bons et grands princes.

Daria, la meilleure des épouses et la plus tendre des mères, partageait le trône avec lui; *Ursula* occupait un siége éclatant sous le dais. Rien n'égalait les grâces et la beauté de sa personne. Ses beaux yeux, si modestes et si expressifs, s'élevaient quelquefois sur le roi. Plus souvent ils cherchèrent, sûrs de les trouver les regards animés par la plus douce affection d'une mère qu'elle chérissait plus que la vie, et dont elle avait redouté la séparation comme le plus grand des malheurs.

Théonote, avec une gravité majestueuse mêlée de douceur, invita les ambassadeurs à parler.

Ils s'inclinèrent profondément devant le père d'*Ursula*, et prenant alternativement la parole, ils sollicitèrent de nouveau, avec les plus vives instances, l'union que le roi leur maître désirait contracter. Ils n'épargnèrent ni les supplications les plus respectueuses, ni les raisonnemens les plus éloquemment conçus, ni enfin les plus effrayantes menaces, pour produire une impression profonde et décisive sur l'ame de Théonote.

Le roi n'interrompit point leurs discours. Lorsqu'ils eurent cessé de parler, il leva son

front vénérable vers le Ciel, et soudain le Ciel lui-même semblait éclater dans ses regards. Les ambassadeurs, saisis d'étonnement et de respect, allaient se prosterner ; un geste de Théonote les retint. Ils l'écoutèrent avec un recueillement profond et avec une vénération qu'ils n'avaient jamais éprouvée. Il dit :

« Ambassadeurs du puissant roi des Pictes !
» vos offres ne séduisent pas Théonote : vos
» menaces ne l'effraient point.

» Théonote consent à l'union de *Conan* et
» d'*Ursula*. Le Dieu des chrétiens a formé ces
» liens depuis l'éternité ; il les bénira et les
» rendra à jamais indissolubles. Que le grand
» roi cesse de persécuter les chrétiens ; que son
» noble fils se fasse initier dans les mystères
» du Christianisme, qui seul peut favoriser
» ses vœux.

» *Conan* est le fils du plus puissant roi de
» ces Iles. *Ursula* est une grande princesse
» appelée aux plus hautes destinées. Ce n'est
» pas seule, faible et timide, qu'elle doit en-
» trer dans le royaume réservé à sa vertu.
» Elle y fera son entrée triomphale, suivie
» du cortége glorieux d'innombrables vierges,
» toutes issues du sang le plus illustre, toutes

» parées des attraits touchans de la jeunesse,
» des charmes de la beauté et des plus nobles
» qualités.

» Que le puissant Agrippinus unisse ses
» efforts à ceux du père d'*Ursula!* Que par
» leurs soins réunis dix princesses jeunes, ver-
» tueuses et belles, soient choisies ; que mille
» vierges du sang le plus illustre, soient réu-
» nies autour de chaque princesse, comme au-
» tour d'*Ursula* leur modèle et leur reine com-
» mune ! C'est à la tête d'une légion merveil-
» leuse que la fille de Théonote fera son entrée
» triomphale dans le royaume auquel ses vertus
» l'appellent.

» Ce n'est pas tout: *Ursula*, jeune encore,
» doit avant tout se préparer à ses grandes
» destinées. Qu'elle apprenne à régner, d'abord
» sur elle-même et puis sur ses compagnes,
» avant de se parer du plus éclatant des dia-
» dèmes ; que par les soins réunis du beau-
» père et du père, une flotte nombreuse soit
» équipée et mise à la disposition d'*Ursula!*
» Une flotte est le symbole de l'État : qu'elle
» apprenne à la diriger à travers les bancs et
» les rochers, à vaincre les vents déchaînés et
» la mer en courroux ; et qu'avant d'associer

» son sort au sort de *Conan*, elle apprenne à
» connaître et à surmonter les dangers et les
» obstacles qui s'opposent aux desseins géné-
» reux !

» Le moment qui séparera *Ursula* du sein
» maternel et du sol natal, n'est pas encore
» venu. Trois ans d'épreuve lui sont pres-
» crits par les décrets de l'éternelle sagesse.
» Que son amant se résigne pendant ce temps ;
» qu'il l'emploie noblement pour mériter sa
» glorieuse destinée.

» C'est à ces conditions que le Ciel permet
» l'union du fils du grand roi dont vous êtes
» les organes, et de la princesse des Cumé-
» riens : sans elles il est interdit à Théonote d'y
» consentir. »

Les ambassadeurs écoutèrent ce discours dans le plus profond silence. Jamais roi ne leur avait paru si imposant. C'était un Dieu qui venait de leur parler (5).

Le désir de rapprocher l'époque d'une union si fièrement exigée par leur maître, et surtout de diminuer la difficulté des conditions que Théonote venait d'imposer, n'en était pas moins dans le cœur de chaque membre de l'ambassade ; mais un pouvoir irrésistible

les força au silence. Pleins d'étonnement et de respect ils se prosternèrent devant la majesté royale, et après avoir pris congé de Théonote, ils quittèrent les États de ce prince pour retourner dans le royaume des Pictes, et rendre à leur maître un compte fidèle des circonstances et du résultat de leurs négociations.

L'accueil que leur fit ce despote farouche fut du présage le plus sinistre. Agrippinus avait souvent imposé des lois; jamais il n'en avait reçu. Morne, silencieux, le front sombre et ridé, l'œil par intervalles étincelant de colère, il avait entendu le récit des ambassadeurs. Le feu dévorant qu'il concentrait encore dans son sein, allait éclater enfin et dévaster Albion.

Le jeune prince se précipita aux pieds de son père, et embrassant ses genoux :

« O mon père et mon roi ! lui dit-il d'une
» voix soumise mais forte, et avec l'accent
» du désespoir ; suspendez l'arrêt de votre cour-
» roux : une fois prononcé il est irrévocable.
» Le serment de votre fils ne l'est pas moins....
» Oui ! je le jure, cet hyménée, l'objet de tous
» mes vœux, ne s'accomplira jamais si son flam-
» beau doit s'allumer aux torches de la guerre.

» Le mot guerre, ce mot terrible qui plane
» sur vos lèvres, prononce l'arrêt de mort de
» *Conan.* »

Le roi ne chérissait dans l'univers que sa puissance et son fils. Tous les regards étaient fixés sur lui ; la crainte et l'espérance occupaient alternativement les cœurs.

Agrippinus resta long-temps immobile. Enfin ses traits se radoucirent. Un profond soupir succéda à l'agitation de son ame : on dit même qu'une larme s'échappa de ses yeux.

S'adressant au prince : « Relevez-vous, mon
» fils, lui dit-il, vous triomphez ! »

Puis, se tournant vers les Grands du royaume, qui entouraient son trône : « Qu'on cesse, leur
» dit-il d'une voix terrible, de persécuter les
» chrétiens ! qu'on respecte en eux les amis
» d'*Ursula !* et, mettant plus de bienveillance
» dans ses accens, que sur-tout on ne néglige
» rien pour entourer cette princesse d'un cor-
» tége digne d'elle et de moi-même ! »

A ces paroles les craintes se dissipèrent et l'alégresse la plus vive éclata dans le palais du roi des Pictes. *Conan* se prosterna aux pieds de son père et les mouilla des larmes de sa reconnaissance. *Démétria*, la vertueuse

et tendre mère de ce prince, et l'aimable *Florentina*, la plus chérie de ses sœurs, joignirent leurs soins à ceux de *Conan*, et bientôt seize cent et quarante vierges jeunes et illustres, partirent du royaume des Pictes pour celui des Cumériens.

Ursula leur fit l'accueil de la plus tendre amitié. Elle jeta d'abord les yeux sur la sœur de *Conan*, pour la placer à la tête d'une des onze cohortes, dont chacune devait être de mille vierges, et dont la réunion devait former la légion sacrée. L'incarnat de la modestie couvrit les joues de cette charmante princesse. « *Lucia*, dit-elle, *Lucia*, ma sage et noble
» amie, est plus digne que moi d'une pareille
» confiance. O vous, continua-t-elle, en s'adres-
» sant toujours à *Ursula*, ô vous en qui je
» révère une reine, en qui je chéris une sœur,
» ne m'éloignez jamais de votre personne ! »

Ces paroles, prononcées avec l'émotion la plus touchante, firent une profonde impression sur l'ame d'*Ursula*. Elle pressa sa nouvelle amie contre son cœur palpitant d'un sentiment dont elle ne savait pas se rendre compte à elle-même. « Oui, chère princesse, lui dit-elle,
» notre destinée est à jamais inséparable. »

Lucia fut placée à la tête de la cohorte.

Asparis et *Anchira*, deux puissantes reines des Calédoniens, habitans des antiques montagnes et voisins des Pictes, et toutes deux issues du même sang que *Conan*, s'empressèrent pareillement de prouver à ce prince combien ses intérêts leur étaient chers ; elles engagèrent les plus nobles et les plus belles d'entre les filles de leur pays, à se ranger sous les bannières d'*Ursula*.

Douze cent trente-deux de ces vierges, l'élite de leur patrie, se rendirent à la voix persuasive des reines, et vinrent rejoindre la princesse des Cumériens. La belle *Hilmegarde* venait seulement d'unir son sort à un vaillant guerrier, dans la fleur de son âge et doué des plus aimables qualités. *Hilmegarde* le chérissait tendrement ; mais voyant ses sœurs, ses parentes et ses amies abandonner tout pour suivre la fille de Théonote, elle en conçut le plus ardent désir de partager un sort si glorieux avec les compagnes chéries de son enfance. Elle savait que son époux ne consentirait jamais à se séparer d'elle, elle sut tromper sa vigilance. *Hilmegarde* quitta secrètement et le trône et le lit nuptial ; elle partit pour ne

jamais revenir. Son époux ne put supporter une si cruelle séparation; il en mourut de douleur.

Théonote et Daria ne s'occupèrent de leur côté que de la gloire de leur fille chérie et de l'accomplissement de la volonté céleste. Leur succès surpassa promptement toutes les espérances qu'on aurait pu en concevoir : la renommée de leurs vertus leur en facilita les moyens.

Lucius, l'un des princes les plus généreux de son temps, régnait, avec le titre de roi, sur une petite peuplade qui occupait les deux rives de la *Tamara*, là où elle se jette dans la mer (a). Il appartenait par les liens du sang, à Théonote, et avait été converti à la religion chrétienne par le zèle pieux de sa fille *Jotha*.

Cette princesse réunissait aux plus belles qualités de l'esprit et du cœur, des formes extrêmement distinguées. Elle vint joindre sa vertueuse parente; trois cent trente vierges parées des attraits de la jeunesse et de la vertu, étaient avec elle. Dans leur nombre on vit la modeste *Verena* et *Venusta*, *Euphrasia* dont les charmes étaient inexprimables, et sur-tout la douce et tendre *Balbina*, les délices de toutes ses com-

(a) La *Plym*, *Plymouth*.

pagnes, qui ne la saluèrent que par les dénominations les plus affectueuses que lui prodiguait leur tendresse.

Jotha fut préposée à l'une des onze cohortes qui formèrent la légion sacrée.

Benigna, sa proche parente, et fille d'un prince plus illustre par ses vertus que par sa puissance, fut placée à la tête d'une autre cohorte. Elle s'y fit chérir par la grande douceur de ses mœurs. Jamais elle ne donna des ordres à ses compagnes; elle ne les conduisit que par l'exemple le plus zélé et la persuasion la plus affectueuse.

Avitus, roi de la peuplade appelée les *Danmoniens* (a), conduisit à la fille de Théonote quatre cent cinquante-six vierges, parmi lesquelles *Columba* et *Odilia* se distinguèrent par leur candeur, leur amabilité, et par un mélange harmonieux de l'aménité de leurs manières et de leur force d'ame. *Columba* était la propre fille d'Avitus, et *Odilia* sa nièce. *Ursula* leur confia des cohortes à l'une et à l'autre, et elles se montrèrent dignes de ce rang élevé. Elles avaient été fiancées à des princes puissans dans Albion ; mais

(a) Aux environs d'*Exeter*.

dociles à la voix du Ciel, ces filles vertueuses fléchirent l'Amour même par leurs pieuses larmes. Dégagées de la parole qui les liait, elles conservèrent le plus touchant souvenir des princes qui avaient consenti à ce sacrifice. L'amitié la plus parfaite les unissait à *Virginia*, *Chilindris*, *Eulalia* et *Julia*, belles compagnes de leur enfance, qui, dans la suite, devinrent des compagnes de leur gloire.

Chilindris, fille d'un noble guerrier, ami d'Avitus, fut chargée de la conduite d'une cohorte, distinction honorable, sans doute, mais à laquelle sa modestie n'avait point aspiré.

Siranus, roi d'*Ischalis* (a) et parent de la mère d'*Ursula*, vint offrir à cette princesse un cortége de cent quatre-vingts jeunes et illustres beautés. Dans leur nombre, on vit la douce *Eugenia*; *Euphronia*, éclatante d'appas; *Natalia*, le modèle des grâces, et *Elegantia*, sa tendre amie; *Serena*, au cœur pur, et *Sibilia*, fille de Siranus et sœur d'*Eugenia*. Sibilia était renommée par sa prudence et par la plus rare sagacité. *Ursula* la pria de se charger de la conduite de mille de ses compagnes. Sibilia ne répliqua point; elle obéit.

(a) *Ilchestre.*

Mais c'est sur-tout au zèle maternel que la légion virginale dut la rapidité extraordinaire qui présida à sa formation.

L'heureuse et tendre mère d'*Ursula*, l'une des plus saintes princesses de son temps, comptait parmi ses parens plusieurs vénérables prélats, colonnes de l'église naissante dans la Britannie.

Demetria, la reine des Pictes, chérissait son fils; et, bien que païenne encore, la vertu sur toute chose : les liens du sang l'attachaient à *Porphirius*, pontife du Seigneur, et l'un des plus zélés apôtres de la foi dans le royaume des Pictes.

Ces dignes ministres des autels se multiplièrent partout dans *Albion*, dans la *Calédonie* (*a*), dans l'île d'*Érin* (*b*); ils visitèrent jusqu'aux contrées les moins connues et les plus éloignées des régions britanniques; et parcourant les mers qui leur servent de ceinture, ils abordèrent, au péril de leurs jours, à *Césarée* et *Sarnis* aux rochers escarpés (*c*); aux Iles *Cassiderides*, unies jadis au territoire d'Albion,

(*a*) Une partie de l'ancienne *Écosse*.
(*b*) L'*Irlande*.
(*c*) *Jersey* et *Guernesy*.

et que des ouragans en avaient arrachées (*a*), et ne négligèrent pas même la petite *Mona* (*b*), battue par les tempêtes, et entourée d'écueils et de récifs.

Partout ils furent accueillis comme des ministres du Ciel. La fleur des vierges vint se ranger sous leurs bannières : un grand nombre de matrones vénérables s'attachèrent aux pas de leurs filles et de leurs nièces. Plusieurs princes, l'espoir du trône, briguèrent la gloire de suivre leurs amantes, et de partager les dangers que ces ames généreuses préféraient à l'éclat du diadème et même aux douceurs de l'union conjugale. Les plus vertueux des princes furent admis dans le cortége virginal, et l'honorèrent par la pureté du cœur et le zèle le plus pieux.

Un succès merveilleux couronna les efforts des infatigables pontifes. Plusieurs milliers de vierges, unissant les grâces à la candeur, la naissance la plus illustre à la sainteté des mœurs, traversèrent successivement avec eux les montagnes et les mers, et vinrent s'enrôler dans la milice céleste dont *Ursula* était le mobile et la reine.

(*a*) Les Iles *Scilly* ou les *Sorlingues*.
(*b*) L'Ile de *Man*.

Les noms de toutes ces vierges ont été consacrés par une tradition pieuse. Nous ne rappellerons ici l'hommage de la reconnaissance que sur un très-petit nombre de celles qui brillent d'une lumière plus éclatante.

Clementia, d'une naissance illustre, belle comme le printemps, et la plus généreuse des créatures. Elle amenait avec elle *Juliana* et *Inducta* ses sœurs.

Sapientia, issue du même sang que Théonote, grande, majestueuse, douée d'une force d'ame supérieure à son sexe, et d'une piété admirable. *Eulalia* et *Serena*, ses jeunes et tendres sœurs, étaient destinées à rester avec leurs parens.

Lorsque *Sapientia* quitta le toit paternel, leurs beaux yeux versèrent des torrens de larmes, et se collant de toute leur force sur le sein de leur sœur, elles conjurèrent le Ciel et la Terre de ne terminer une si belle union qu'avec leur vie. Leurs parens, vivement émus, bénirent ces chères et nobles enfans : elles quittèrent ensemble le sol natal, et ne le revirent jamais.

Carphoria, fille d'un roi, et digne elle-même du premier trône du monde, arriva dans la capitale des Cumériens avec *Eutropia* et *Pallo-*

dora, ses sœurs puînées, et, comme elle, parées de grâces et de vertus.

La fille de Théonote distingua de suite Clementia, Carphoria et Sapientia parmi leurs compagnes : elle leur confia trois de ses cohortes sacrées.

C'est ainsi que cette association merveilleuse, divisée en onze légions virginales, se forma avec une rapidité que les siècles les plus reculés admirèrent toujours sans pouvoir jamais la comprendre.

Ursula planait sur ses belles et chastes compagnes par toutes les perfections du corps et de l'ame. Il y avait une grâce céleste répandue sur son être, qui semblait l'élever au-dessus de la condition humaine; ses plus nobles compagnes mettaient leur gloire à lui obéir avec hilarité. C'est ainsi qu'on obéit à la tendresse d'une mère, à une puissance vénérée. *Ursula* les chérissait toutes comme ses enfans. Trois d'entr'elles jouirent sur toutes les autres d'une confiance sans bornes, et justifiée dans les occasions les plus éclatantes et les plus périlleuses.

Luminosa, fille d'*Ervinus*, prince puissant parmi les bretons, et frère de Théonote, *Cordula* et *Eleutheria*, toutes deux issues d'un sang

non moins illustre, étaient depuis leur tendre enfance, liées de la plus étroite amitié, tant entr'elles qu'avec leur incomparable parente, la princesse des Cumériens.

Deux aimables princes, frères par la naissance et par la plus parfaite harmonie de principes et de sentimens, *Canut* et *Évodius*, brûlaient de la flamme la plus pure; le premier, pour Luminosa, au port majestueux; l'autre, pour Cordula, belle et modeste, et la plus tendre des femmes. Lorsqu'ils reconnurent que leurs pieuses amantes, obéissant à la voix du Ciel, allaient se consacrer à Dieu, et suivre les destinées d'*Ursula*, ils conjurèrent ces princesses chéries de ne pas les condamner à la plus cruelle des existences; de ne pas leur prescrire la dure loi d'une séparation à laquelle la mort leur paraissait mille fois préférable.

« Une voix divine, leur dirent-ils, vous ap-
» pelle à des destinées mystérieuses : obéissez à
» cette voix; mais souffrez que vos meilleurs
» amis suivent vos traces, qu'ils partagent vos
» dangers et votre gloire, et qu'une union toute
» céleste prenne la place des liens terrestres qui
» devaient faire notre bonheur. Jamais, nous le
» jurons par l'Éternel, et par les plus parfaites

» de ses créatures, non jamais, le mot amour
» ne troublera le calme des épouses du Ciel. »

Les princesses ne purent résister à de si pressantes et si tendres instances. *Ursula*, elle-même, les engagea à y céder. *Ursula* de son côté, obéissant à son cœur et à cet esprit exquis dont elle était douée, s'entoura pour toujours des vertus et des lumières de celles qu'elle considérait comme les plus parfaites de ses amies. Elle les associa à tous ses travaux, et ne s'en sépara jamais dans les occasions difficiles.

Luminosa partagea, sinon le pouvoir, du moins l'usage de ce pouvoir suprême, avec la reine commune des vierges.

Cordula, Eleutera, et avec elles, la sage et pieuse Florentia, la compagne inséparable de leur enfance, partagèrent les soins généreux de Luminosa.

Blandula était la plus jeune des sœurs de Florentia, vierge pieuse et tendre, dont les innombrables vertus étaient rehaussées par le doux éclat de la plus rare modestie. Chérie de Dieu et des hommes, elle aspirait au bonheur de s'attacher à la personne d'*Ursula*, et de lui rendre des services agréables. La fille de Théonote la serra dans ses bras et l'admit dans son intimité.

Pendant que cette légion incomparable se forma sous une protection bien évidente du Ciel, une activité prodigieuse régnait partout dans la Britannie.

Les forêts antiques de la *Calédonie* se virent dépouillées de leur plus bel ornement : les fiers enfans des siècles tombèrent sous la hâche des bûcherons. Après les avoir dépouillés de la parure du printemps, des milliers de mains les façonnaient à leur nouvelle destination. Un peuple de forgerons fit retentir l'air des coups redoublés des marteaux; les câbles et les voiles se formèrent comme par enchantement ; et bientôt, par les soins réunis des rois des Cumériens et des Pictes, une flotte superbe et nombreuse couvrit les mers britanniques. Jamais les siècles précédens n'avaient produit une semblable merveille. Les peuples voisins la virent, saisis d'étonnement, mais sans crainte : Albion n'armait point pour enchaîner les mers et asservir les nations.

Ursula et ses compagnes tressaillirent d'alégresse à l'aspect de ces mâts, de ces agrès, de ces voiles, de ces boulevards innombrables, flottant majestueusement sur les eaux.

Bientôt mille groupes éclatans d'innombra-

bles appas, s'élancent sur les vaisseaux; de jeunes et tendres vierges manient, comme par inspiration, la voile, et dirigent la manœuvre; elles semblent surpasser en expérience les vieux nautonniers. Virant de bord avec audace, elles gagnent la pleine mer, et se jouent des ondes agitées. Tantôt les divisions se réunissent, et présentent le spectacle imposant d'une forteresse mobile dans l'élément liquide; tantôt elles se séparent, elles se rapprochent; les plus intrépides marins admirent en tremblant le simulacre des combats. Ce sont des mains blanches comme la neige et des doigts de rose, qui subjugent le plus terrible élément.

Le roi des Cumériens et les grands de la nation ne pouvaient se lasser d'un spectacle aussi extraordinaire. Le peuple, toujours avide de nouveauté, couvrait le rivage. Chaque matin, la flotte sortit de l'embouchure de la Tamara; quelquefois elle rentra dans le port, lorsque le soleil planait dans toute sa splendeur sur l'horizon; quelquefois seulement, à l'heure où l'astre du jour descendait dans les ondes pourprées. Mais jamais elle ne s'éloigna de la plage, sans avoir à son bord d'abondantes provisions, sans porter avec elle les trésors et les joyaux des filles

des princes et des rois qui composaient son brillant équipage. *Ursula* en avait ordonné ainsi : sa pieuse sagesse ne négligeait nul soin, pour être à la disposition du Ciel au moment même (moment ignoré !) où ses mystérieuses destinées devaient s'accomplir.

Ces exercices avaient duré trois ans ; l'époque marquée dans les livres de la Providence pour fixer le sort de la princesse des Cumériens et de ses belles compagnes, approchait ; la fleur de ces vierges devait incessamment (telle était au moins l'attente générale) parer le sein du plus fortuné des princes. *Ursula*, elle-même, touchée des marques nombreuses de son généreux amour, soupirait souvent en secret ; des larmes involontaires s'échappaient quelquefois de ses beaux yeux, comparables à l'azur du Ciel. Elle savait que le plus aimable des hommes, devait lui être uni par des liens indissolubles ; et cependant, ces liens n'étaient pas ceux du mariage ! Son cœur nourrissait à son insçu un désir vague, toujours tendre, et quelquefois impétueux. Sa raison cherchant à pénétrer le secret de la Providence, s'égarait parfois ; mais jamais sa résignation ne cessa un moment d'être parfaite.

Souvent cette sainte princesse élevait son être vers le suprême arbitre des destinées.

« O Dieu! que ta sainte volonté se fasse: oui,
» elle s'accomplira; elle est bonne, elle est im-
» muable.

» Mon cœur soupire après l'heureux moment
» où tes promesses s'accompliront. Éloigne de
» mon cœur l'impatience à laquelle il est prêt à
» se livrer. »

Telle était la prière qu'*Ursula* adressait souvent à l'Éternel.

Un jour, elle se prosterna dans la poussière; toutes ses belles compagnes imitèrent le pieux exemple de leur reine. Après avoir invoqué le Très-Haut, la légion sacrée s'embarqua comme de coutume. Un grand nombre de princes et de personnages illustres que le sang, la naissance, et l'admiration de tant de vertus, liaient à nos héroïnes, étaient à bord des vaisseaux. L'haleine douce des vents remplit soudain leurs voiles, et croissant bientôt de force et de puissance, elle leur imprima la plénitude de son impulsion. La flotte semblait voler majestueusement au travers des ondes écumantes. La terre disparut rapidement aux regards étonnés des vierges: l'immensité des mers qui les entouraient touchait partout à la voûte céleste; le bruit des rames et des vagues accompagnait harmonicusement la touchante mélodie des cantiques.

Bientôt une terre inconnue semblait sortir du sein des ondes. La flotte entra dans un fleuve magnifique, et les vents brisant en tous sens le courant des eaux, continuaient à souffler en changeant de direction avec les sinuosités du fleuve. Des villes et des palais, des prés, des champs et des forêts en paraient les deux rivages. Enfin, le calme succéda à l'agitation ; les ondes s'applanirent, et leur surface ne présentait plus que l'image d'une glace immense, dans laquelle le ciel le plus pur réfléchissait son image. Une ville imposante étalait ses tours aux yeux des vierges britanniques : *Ursula* comprit que c'était là le terme du voyage de ce jour. Elle ordonna de jeter les ancres, et l'on aborda dans la seconde des cités florissantes (*a*) sur les rives du *Vahalis* (*b*), dans l'antique *Batavie*.

Ursula et ses compagnes furent saluées avec étonnement et respect par les habitans de cette ville. C'était l'époque d'une de ces réunions solennelles où, tous les ans, la loyauté batave y attirait le commerce des pays voisins. Une foule immense d'étrangers remplissait les quais ; jamais

(*a*) *Tiel.*
(*b*) *Le Vaal.*

spectacle plus beau ni plus merveilleux ne s'était présenté à leurs yeux. Bientôt un commerce de bienveillance réciproque s'établit. Des marchands de la vaste cité des *Ubiens* (*a*), ayant entendu que ces innombrables vierges, dont la beauté brillait d'un éclat céleste, avaient les Iles britanniques pour patrie, informèrent leur reine qu'une princesse issue du même sang habitait leur ville, et qu'elle y édifiait le peuple par la sainteté de sa vie. *Ursula* crut reconnaître dans cet avis la voix du Ciel. Elle résolut de se diriger sur cette ville célèbre, fondée par les *Ubiens*, berceau d'*Agrippine*, la fille de *Germanicus*, et siége d'une colonie romaine que cette princesse, l'épouse et la mère des Césars, y avait établie, et alors la métropole de la chrétienté dans la *seconde Germanie*.

L'occasion d'acquérir, dans la réunion du commerce de la Batavie, tout ce dont elle avait besoin pour continuer son voyage, favorisait ce dessein. Dès le lendemain, la renaissance de ce vent mystérieux qui avait dirigé la flotte dans sa course rapide, vint confirmer *Ursula* dans sa

(*a*) *Cologne*, pareillement connue sous le nom *de Colonie d'Agrippine*.

résolution. On lève les ancres, on tend les voiles, d'innombrables vaisseaux remontent le Vahalis, et après avoir dépassé *Noviomagum* (*a*), la plus puissante des villes que ce fleuve baigne de ses ondes majestueuses, la flotte entre dans le Rhin, et franchit rapidement l'espace qui la séparait de la célèbre colonie Agrippine.

Un songe prophétique avait révélé à *Sigillindis* (c'était le nom de la princesse dont les marchands ubiens avaient parlé) l'arrivée de ses pieuses et illustres compatriotes.

(6 *) *Sigillindis* était déjà au port, lorsque la barque qu'occupait *Ursula* et quelques-unes de ses compagnes les plus chéries, abordèrent en face de l'antique cathédrale, monument vaste et majestueux que la postérité la plus reculée regarde comme l'un des chefs-d'œuvre de l'architecture sacrée.

Ursula se disposait à y adorer l'Éternel, ses pieds touchaient la terre; mais le manteau qui couvrait ses vêtemens était encore dans la barque. Deux de ses compagnes en relevaient l'hermine avec une grâce admirable, et se disposaient à la suivre.

(*a*) *Nimègues.*

(*) *Premier Tableau d'Hemling.* Voyez la 6.e note.

Ce n'est pas que cette vierge aimante et modeste exigeait des marques d'un respect servile. Non... la candeur de son front, la douceur de ses traits, la bienveillance répandue sur tout son être, ne permit pas un instant à *Sigillindis* de nourrir d'aussi injustes soupçons. Un coup-d'œil jeté sur les compagnes d'*Ursula*, acheva de la rassurer sur leur sort. Leurs figures pleines de sérénité, exprimaient l'affection du cœur pour une amie tendrement révérée, qui n'a rien de commun avec le respect obligé de l'assujétissement.

Ursula n'en était pas moins visiblement une princesse, une reine. La noblesse de son port, la dignité de ses manières, et un charme qui n'est que l'appanage de la grandeur unie à la vertu, la distinguaient de toutes ses compagnes.

Sigillindis avait atteint la barque modeste qui portait la plus illustre des princesses. A la vue d'*Ursula*, elle est saisie d'admiration et de respect : elle veut parler, et la voix lui refuse ses services. Mais son attitude peint les sentimens de son ame ; et la fille de Théonote comprend ce geste muet qui lui exprime le dévouement le plus parfait.

A cet aspect, *Ursula* s'arrête un moment dans

sa marche, prête à la reprendre de suite. Un regard plein de douceur remercie *Sigillindis* de son empressement, et répond affectueusement aux sentimens qui animent cette princesse. Une bonté touchante et une grâce accomplie tempèrent la majesté qui est répandue dans les traits et sur toute la personne d'*Ursula*. L'aimable *Blandula* qui l'avait devancée d'un pas, en portant la cassette d'or et les bijoux que la tendre *Daria* avait jadis offert en don à son enfant chérie, s'arrête, et jouit avec délice de cette scène si pleine d'attraits.

C'est ainsi qu'*Ursula* se dispose à faire son entrée dans la ville des Ubiens (*).

Une partie nombreuse de ses belles compagnes l'avait devancée; une partie plus nombreuse encore la suivit par intervalles. Elles se rendirent toutes dans le temple pour s'y répandre en actions de grâces et d'adoration : la journée se passa dans la prière et les cantiques. Les ombres silencieuses de la nuit descendirent sur la terre, et chacun s'apprêtait à jouir du repos.

Ursula (7 **) s'était retirée dans un apparte-

(*) *Premier Tableau de l'histoire.*

(**) *Premier Tableau de l'Apothéose*, lié au premier de *l'Histoire*. Voyez la 7.^e note.

ment qu'elle avait choisi à proximité du temple : simple et sans ornemens, il présentait l'image d'un asyle ouvert à l'humble vertu.

C'est là que la fille des rois attendait le retour de l'aurore. Elle venait de se jeter sur un lit de repos : non loin d'elle, la tendre *Florentina* adressait au Ciel la plus fervente des prières pour l'union de sa noble amie avec le plus chéri des frères. *Florentina* était à genoux, ses mains couvraient la douceur de ses regards; son ame planait dans les régions éthérées, absorbée dans les pratiques de la plus ardente piété.

Soudain les croisées de l'appartement s'ouvrent spontanément : un ange rayonnant de beauté se présente au chevet du lit de la princesse des Cumériens. Elle se relève de la moitié du corps, et joignant avec ferveur ses belles mains, elle adore les décrets de l'Éternel, dont elle ne demande à être instruite que pour s'y conformer.

« O toi que Dieu chérit, apprends sa volonté
» et poursuis ta pieuse carrière! C'est à Rome
» que t'appelle maintenant le Seigneur. Là, tu
» l'adoreras sur les tombes des saints apôtres ;
» là, un pontife vénérable consolidera à ja-
» mais en toi cette foi qui déjà vivifie ton

» ame. Mais, ô vierge! épouse choisie du Ciel!
» c'est là aussi que t'attend le dernier et le plus
» formidable des combats, le jour des tentations
» qui précède celui de la victoire. Redouble alors
» d'un vertueux courage, implore la faveur di-
» vine; ah! ne succombe pas, triomphe du sé-
» ducteur et de toi-même! Que l'image de la
» récompense que l'Éternel destine à la vertu,
» te fortifie et t'enflamme! Tes yeux vont s'ou-
» vrir à la lumière dont brille l'avenir : re-
» garde autour de toi; mais songe que le Ciel ne
» sera point avec toi si le Ciel n'est pas dans ton
» cœur. »

Tel était le message de l'ange du Seigneur ; puis il éleva sa droite vers la voûte céleste : *Ursula* en suivit le mouvement.

Alors les étoiles innombrables dont l'azur du firmament étaient parsemé disparurent devant elle; et quelles furent les sensations délicieuses qu'éprouva la fille de Théonote, lorsqu'elle aperçut dans un éloignement sacré qui semblait se rapprocher d'elle, un groupe composé de ses aimables compagnes, des pontifes vénérables, des princes de l'église, tous rayonnans d'une lumière pure et céleste. La tiare qui couvrait la tête d'un des pontifes, indiquait la présence du

chef visible de l'église. La troupe des bienheureux s'étendait et se prolongeait bien au-delà de la vue de la princesse.

Mais rien n'égale le ravissement de son ame, lorsqu'au milieu de ses plus nobles amies, elle aperçoit sa propre image. Elle tenait dans sa droite une flèche semblable à une palme de victoire, et paraissait plus resplendissante d'immortalité que ce qui était avec elle. Un nuage de pourpre, dans lequel l'or le plus pur paraissait fondu, entourait le groupe.

Ursula jouit long-temps de cette contemplation céleste avec un ravissement mêlé de je ne sais quelle émotion secrète. Elle allait ouvrir ses lèvres vermeilles pour interroger l'ambassadeur céleste, lorsque celui-ci lui dit :

« C'est le sang du martyre qui éclate dans les
» régions éthérées, et les pare d'une beauté nou-
» velle ; mais le Ciel du martyre n'est ouvert
» qu'à ceux qui conservent le Ciel tout pur dans
» leur cœur. »

A ces mots, la vision disparut. *Ursula* jetant ses regards autour d'elle, remarqua sa belle amie toujours absorbée dans la plus fervente prière. Ses genoux touchaient encore la terre ; ses mains

voilaient toujours la douceur de ses regards (*).

« *Florentina*, lui dit la fille de Théonote, est-
» ce l'éclat du Ciel qui t'a éblouie ? quel éclat !
» quel est l'œil mortel qui puisse l'endurer ?
» quelle gloire ineffable, chère *Florentina* ! J'ai
» distingué ta touchante image dans ce groupe
» céleste; j'y ai cherché les traits de ce frère si
» cher à ton cœur, si digne de toi ; je les ai cher-
» chés en vain : les yeux de la sœur auraient-
» ils trouvé ce que l'œil de l'amie n'a pu dé-
» couvrir ? »

Florentina ne répondit rien ; elle resta immo-
bile. *Ursula* comprit alors que Dieu ne l'avait
pas initiée dans les mystères de sa révélation. Éle-
vant sa douce voix, elle appela trois fois encore
Florentina de son nom : enfin celle-ci se réveilla
comme en sursaut de sa profonde méditation.

« Vas, lui dit la tendre *Ursula*, vas mon en-
» fant. Ah ! le Ciel est avec toi; mais la nature
» épuisée t'appelle : il est temps que tu répares
» tes forces dans les bras du repos; demain nous
» partons pour la capitale du monde chrétien. »

Florentina se releva et obéit.

L'aurore tardait encore à paraître sur l'hori-

(*) *Premier Tableau de l'Apothéose.*

zon, lorsqu'*Ursula* avait déjà rassemblé ses illustres compagnes, auxquelles *Sigillindis* venait de se joindre. Elle leur fit un récit exact et détaillé de la révélation que Dieu lui avait envoyée. Toutes écoutèrent la princesse avec une attention qui n'était interrompue que par les accents de leur alégresse commune.

A peine *Ursula* eut-elle fini de parler, que de tous côtés l'air retentit des cris: « A Rome ! à » Rome ! Partons ! Obéissons à la voix du Ciel ! »

A l'instant même, les ancres sont levées, les voiles tendues. Des milliers de voix mélodieuses se confondent dans des chants harmonieux. Des hymmes consacrés à la louange du Seigneur, sont répétés par les échos d'alentour.

L'air est agité par ce vent miraculeux, le compagnon inséparable de la flotte, et le régulateur de ses mouvemens. Elle fend les ondes avec rapidité: déjà le rivage du Rhin se resserre; des montagnes et des rochers le bordent à l'ouest et à l'est ; leurs flancs sont embellis de pampre. Déjà *Antoniacum* (*a*), déjà la cité qui porte le nom du *Confluent de la Moselle et du Rhin* (*b*), ont

(*a*) *Andernach*, entre *Bonne et Coblentz.*
(*b*) *Coblentz.*

disparu de l'horizon. *Moguntiacum* (*a*) et *Argentoratum* (*b*) fuient. L'haleine des vents redouble de puissance ; la flotte vole : elle vient d'atteindre *la ville auguste des Rauraciens* (*c*) ; soudain le vent retire son haleine, et l'onde fugitive entraînerait les vaisseaux dans son courant, sans le secours du gouvernail et des rames.

Augusta (8*), parée de temples antiques, ouvre ses portes aux vierges britanniques. Le bateau d'*Ursula* réunit dans son sein l'élite de la beauté, de la noblesse et des grâces. La sérénité du Ciel et le doux éclat du printemps brillent sur leur front ; leurs tendres regards expriment la candeur de l'ame : le sourire de la bienveillance embellit leurs lèvres vermeilles. Étonnées de la rapidité de leur course, elles restent encore immobiles sur leur séant. Au milieu de ce groupe charmant, *Ursula*, debout et empressée de poursuivre sa carrière, s'élève : c'est un rosier répandant l'éclat du coloris et la suavité des parfums, au milieu des muguets et des violettes ; c'est un cèdre majestueux, unique, planant sur un charmant bosquet de myrtes.

(*a*) *Mayence.*
(*b*) *Strasbourg.*
(*c*) *Augusta Rauracorum... Basle.*
(*) *Second Tableau de l'Histoire.* Voyez note 8.

Deux autres barques suivent immédiatement celle de la princesse. Les plus aimables de ses compagnes n'ont pas cessé d'être près d'elle, pour jouir de l'aspect de sa bonté et de ses charmes.

Un grand nombre de vierges avaient précédé la fille de Théonote, et, fidèles aux ordres, elles ne s'étaient point arrêtées parmi les Rauraciens. Du rivage, on voit ces jeunes et tendres beautés, les unes entrer par la porte du Rhin, les autres sortir par celle qui conduit vers les Alpes, dont la chaîne majestueuse plane à l'extrémité de l'horizon. Les vierges poursuivant leur route, sont répandues sur la vaste distance qui sépare la ville des montagnes (*).

Ursula ne s'arrêta dans la ville des Rauraciens que pour adorer Dieu aux pieds des saints autels. Le sénat, les grands et le peuple s'étaient empressés sur les pas de la princesse, pour lui offrir, les uns, un asyle hospitalier, les autres, des secours : elle les remercia affectueusement, en recommandaant ses navires à leur fidèle garde et à leurs soins généreux.

Précédée et suivie d'un nombreux et brillant cortége, la reine s'achemine vers les Alpes. Ces

(*) *Second Tableau de l'Histoire.*

héroïnes, si faibles en apparence, entreprirent ce voyage, qui aurait fait frémir les plus intrépides guerriers, sans aucune répugnance et avec hilarité.

Les anfractuosités rocailleuses des Alpes, les neiges et les frimas éternels qui couvrent leurs cîmes au sein des nuages, semblaient s'aplanir sous les pieds délicats et élégans de ces vierges. Les torrens apaisaient leur courroux à l'aspect de tant de beauté; les fleuves s'arrêtaient dans leurs cours, et s'empressaient de lui offrir un passage assuré : un ciel doux et pur ne cessa de sourire à la légion virginale. Supérieure à la condition humaine, elle n'en éprouva pas les besoins. La main de Dieu planant visiblement sur elle, protéga sa carrière, telle que dans l'antiquité la plus reculée, elle avait conduit le peuple élu par les flots et par les déserts dans la terre promise.

Tandis qu'*Ursula* poursuivait ainsi la carrière de la gloire, son noble amant était plongé dans la douleur et le désespoir.

Depuis près de deux ans, son père avait cessé de régner et de vivre. Les Pictes obéissaient au vertueux *Conan*, qui ne négligeait nul soin pour civiliser cette nation brave, mais farouche, pour la rendre heureuse et digne du bonheur.

Il trouvait des charmes dans le pouvoir, puisqu'il le consacrait à la félicité publique. La main d'*Ursula* (tels étaient ses vœux et son plus cher espoir), devait un jour le récompenser de ses grands et utiles travaux.

Le roi des Pictes s'était lié, dans sa jeunesse, d'une intime amitié avec *Waldemar*, issu de l'antique race de *Dan*, dont l'origine se perd dans la nuit des siècles. Il avait appris à connaître et à chérir ce prince pendant ses voyages dans les contrées qu'habitaient les Danois et les Normands. *Waldemar* était alors déjà sur le retour de l'âge. Uni par le mariage à *Olivia*, princesse d'une vertu accomplie, et cédant à la voix d'une épouse non moins chérie que tendre, il avait embrassé la loi du Christianisme. Ce couple illustre vécut depuis lors dans la retraite la plus austère, entouré sans cesse de périls, et voué par le fanatisme le plus féroce, aux autels de *Thor* et de *Freya*, idoles hideuses auxquelles un peuple superstitieux et barbare sacrifiait des victimes humaines.

Dès son avènement au trône de ses ancêtres, le roi des Pictes avait offert à ses amis un asyle dans son empire. La sagesse de *Waldemar*, la douce piété d'*Olivia*, resserraient de jour en jour les liens qui les attachaient à leur bienfaiteur.

Le roi était avec ses amis lorsqu'il apprit la disparition de son amante : un trouble affreux s'empara de tout son être. *Waldemar* lui prodigua les soins les plus assidus et les plus bienveillans. Rien ne pouvait consoler *Conan*, ni adoucir sa douleur. Ce fut alors qu'*Olivia*, sans doute inspirée par le Ciel, lui dit :

« Cessez, ô grand roi ! de répandre des lar-
» mes indignes de vous. Rappelez votre courage :
» c'est dans les entreprises généreuses que les
» belles ames se consolent des revers et réparent
» les pertes. Partez, suivez les traces de votre
» amante; cherchez-la dans les recoins les moins
» connus de l'univers. Que dis-je! la fille de Théo-
» note n'est-elle pas l'ornement du Christianis-
» me? sa piété n'aspire-t-elle pas à une gloire
» immortelle ? Dieu même ne dirige-t-il pas
» toutes ses démarches ? Partons, partons, cher
» prince ! vos amis ne vous abandonneront pas.
» C'est dans la cité sainte, dans la métropole
» du monde régénéré, que l'heureux *Conan*
» trouvera sa céleste amante. »

A ces mots, l'aurore d'un meilleur avenir brilla soudain aux yeux du jeune roi. Le départ fut aussitôt exécuté que résolu. Les trois amis, suivis d'un cortége peu nombreux, se dirigèrent

sur les Gaules et le pays des Allobroges. Ils passèrent avec la rapidité de l'éclair les Alpes, en triomphant, par des efforts dignes de leur courage, des obstacles les plus nombreux et de mille dangers. Bientôt la ville aux sept collines les reçut dans ses murs.

A leur arrivée à Rome, cette immense cité offrait le plus étonnant des spectacles : les places et les rues étaient couvertes d'un monde innombrable; un mouvement, une agitation dont il n'y eut jamais d'exemple, se manifestait de toutes parts. La curiosité et l'admiration, l'alégresse et l'étonnement, se peignaient dans tous les regards, et s'exprimaient par mille accens divers. De tous côtés, le peuple se pressait, se heurtait, se choquait. L'impétuosité de ces mouvemens ne s'apercevait pas au milieu de la joie commune.

Un jeune Romain, aux regards de feu, tenant par la main la bien-aimée de son cœur, se livrant à l'impulsion qui le favorisait comme un vent propice seconde les vœux du nautonnier, avait entraîné *Conan* avec lui, en le séparant de sa suite et de ses amis.

Le roi des Pictes saisit le premier moment où il put se faire entendre: « Quelle est donc, dit-
» il, cette alégresse? expliquez-moi ces trans-

» ports d'un peuple immense....: c'est à vous
» que je m'adresse, couple heureux, qui m'en-
» traînez dans votre bonheur sans daigner m'en-
» tendre....; répondez, de grace, à l'étranger
» qui partagera, n'en doutez point, votre féli-
» cité lorsqu'il la connaîtra. »

Le jeune homme poursuivit sa route sans s'occuper de ces questions; mais la belle Romaine ayant jeté un regard sur la figure pleine de beauté et de noblesse de celui qui lui adressait la parole, répondit avec la vivacité du climat, que tempérait la douceur d'une ame bienveillante : « D'où
» venez vous donc, ô bel étranger! pour ignorer
» ce que tout le monde sait? Le Ciel est descendu
» sur la terre avec toutes ses merveilles : vingt
» mille vierges, parées de jeunesse, de grâces, de
» vertus, ont passé les cîmes rocailleuses des Al-
» pes; elles ont franchi les Appennins (9), et s'a-
» vancent vers nos murs sacrés. Ce ne sont pas des
» mortelles; leur origine remonte au Ciel: leur
» reine est semblable aux divinités de l'Olympe;
» Albion, dit-on, cependant la vit naître... »

A ce discours, à ces mots, le roi des Pictes ne contint plus son extase : une force surnaturelle vint l'animer; semblable au nageur intrépide qui écarte les ondes agitées, il perce la foule.

Déjà il a disparu des regards du couple heureux; bientôt Rome est derrière lui; bientôt il aperçoit les brillantes cohortes, il reconnaît *Ursula*, et vole au devant d'elle.

Rien n'égale la surprise et l'émotion de la plus belle des princesses, lorsqu'à son tour, elle revoit le plus tendre et le plus constant des amans. Jamais ce prince ne lui avait paru si beau, si grand et si touchant. L'alégresse d'un Dieu brillait dans ses traits animés par l'amour et par l'expression d'une ame tendrement généreuse. La vertu qui lui fut toujours chère, mais qu'il adorait depuis qu'il brûlait pour *Ursula*, avait répandu sur lui des attraits immortels: tout son être portait un trouble involontaire dans l'ame de la tendre fille de Théonote.

Le roi cédant à l'impulsion de l'ardeur qui le consumait, allait se prosterner aux pieds de la princesse. *Ursula* sentit son cœur palpiter: calmant avec peine l'agitation qu'elle redoutait pour la première fois, elle eut besoin de recueillir toutes ses forces pour prévenir ce mouvement de son amant.

« Prince, arrêtez, lui dit-elle, d'une voix
» douce mais imposante; c'est devant le Tout-
» Puissant seul qu'un chrétien fléchit ses ge-

» noux! ah! *Conan*, votre ame brûle pour *Ur-*
» *sula!* et vous lui rendez le culte que son cœur
» abhorre, le culte de l'idolâtrie. Ses vœux
» les plus chers ne sont donc point encore ac-
» complis! *Conan* n'est pas régénéré à la vie cé-
» leste. »

« Divine princesse, lui répondit le roi des
» Pictes, votre ami n'a vécu que pour pleurer
» *Ursula*; *Ursula* le rend à la vie. C'est de-
» vant elle qu'il va lier ses destinées au Ciel qui
» est dans le cœur d'*Ursula*; parlez...., vos
» vœux sont des ordres....; parlez, ou il ex-
» pire à vos genoux.

» O ma princesse, continua le plus passionné
» des amans, que n'ai-je pas souffert depuis le
» jour où vous disparutes du sein d'une patrie
» qui pleure votre perte! j'ai passé les nuits et
» les jours dans la plus sombre douleur, mes
» larmes ont coulé abondamment: mon corps
» n'aurait pas supporté tous les supplices de
» l'ame, sans l'espoir de vous retrouver, de vous
» posséder, de m'unir pour toujours à vous. »

A ces mots, la princesse fixa d'un œil timide
et brillant du bel éclat d'une larme involontaire,
le fils d'Agrippinus. L'empreinte d'une profonde
mélancolie était gravée dans ses traits: elle en

aperçut les traces au travers de son alégresse passionnée. Cet aspect lui arracha un soupir douloureux ; il lui fut difficile de retenir ses sanglots, et fixant avec tendresse ses regards sur son amant, elle garda le silence.

Le plus heureux des hommes reprit la parole :
« Quelle bonté, ô mon *Ursula*, brille dans vos
» regards ! ah ! cessez de me plaindre, un seul de
» ces regards efface toutes mes souffrances. La
» vie ne m'est chère qu'avec vous et pour vous.
» Ah ! demandez-en le sacrifice, si vous ne pou-
» vez consentir à répondre à mon amour; le der-
» nier soupir de *Conan* sera pour vous, et votre
» douce image l'accompagnera dans le séjour des
» ombres.... Mais non, non, la sensible et gé-
» néreuse fille de Théonote ne veut pas la mort
» du plus fidèle des princes. Toutes les condi-
» tions que son père a imposées au mien ont été
» religieusement remplies; les trois ans d'épreuve
» que le Ciel a prescrits, vont expirer : *Ursula*
» est une grande princesse initiée dans l'art su-
» blime de régner; elle se fera obéir par l'amour
» et l'admiration qu'elle inspire. Mon père est
» descendu dans la nuit des tombeaux, ma ten-
» dre mère a suivi son époux : *Ursula* seule est
» pour moi tout dans l'immensité de l'univers.

» Je dépose avec mon sceptre et ma couronne, le
» plus puissant empire des Iles britanniques à
» ses pieds ; qu'*Ursula* daigne en accepter l'hom-
» mage! le Ciel ne s'oppose plus à notre union,
» il la bénira ; elle sera à jamais durable. »

Ce discours prononcé avec l'accent vif et profondément senti qui n'appartient qu'à la vérité, avait fait une forte impression sur le cœur de la princesse. La plus douce émotion, et un désir plein de charmes qu'elle n'avait jamais bien connu, l'entraînaient vers le plus aimable des princes. Son sein virginal était agité par mille sentimens doux et confus. Elle s'avouait pour la première fois de sa vie, l'ascendant que son amant exerçait sur son ame. Ses bras allaient s'ouvrir pour presser le plus fortuné des hommes contre son cœur, les aveux de sa flamme étaient prêts à s'échapper de ses lèvres ; mais les dernières paroles de son ami, celles même qui, dans le cours ordinaire des choses humaines, devaient achever le triomphe de l'amour, produisirent soudain dans l'ame d'*Ursula*, une hésitation dont elle ne savait pas encore se rendre compte à elle-même.

Une frayeur subite la rendit immobile ; un torrent de larmes inonda ses joues et son sein :

c'étaient des larmes bienfaisantes et douces, semblables à la rosée du matin qui vivifie la nature, prête à être consumée aux rayons d'un soleil brûlant. *Conan*, éperdu d'espérances et de craintes, voulut parler.

Un geste d'*Ursula* lui ferma la bouche. Absorbée dans les réflexions les plus profondes, elle semblait à peine respirer. *Ce mariage qui ne devait pas s'accomplir, cette union qui devait être sainte et éternelle, ce Ciel d'un pourpre éclatant qui avait entouré son image d'une gloire céleste, cette voix paternelle qui l'avait encouragée à combattre, à vaincre en un mot, tout ce qui dans le passé avait élevé son ame vers Dieu,* était présent devant elle.

Levant alors les plus beaux yeux du monde vers le Ciel, et rayonnant d'un éclat immortel, elle se répandit en actions de grâces : « O mon
» Dieu ! dit-elle d'une voix émue mais forte,
» tu triomphes ! reçois mes vœux solennels, et
» que la fille du néant disparaisse dans l'abîme
» de ton être infini ! »

Se tournant ensuite vers le roi des Pictes : « *Co-*
» *nan*, lui dit-elle, vous allez embrasser la loi de
» l'Éternel; connaissez-vous les obligations su-
» blimes mais austères, qu'elle impose ? Prince,

» le moment des persécutions approche, savez-
» vous mourir pour Dieu et la foi ? »

Le roi saisi d'admiration et d'une sainte ferveur, sentit son être s'agrandir à ces accens augustes. Se prosternant dans la poussière, et levant ses mains vers le Ciel : « Oui ! oui ! s'écria-
» t-il, oui, la loi de Dieu m'est sacrée ! S'il le
» faut, je saurai mourir pour elle : nul bien de
» la terre ne me fera renoncer à la céleste vé-
» rité. Nul bien ? Pardonnez, ô vierge dont la
» beauté tient mes sens captivés, et dont la
» vertu m'entraîne !..... oui, je craindrais
» d'être indigne de vous, à qui les plus doux liens
» vont m'unir, si je pouvais balancer entre vous-
» même et la loi que vous vénérez. »

Ursula lui tendit alors la main, et le relevant avec une bonté extrême :

« Cher prince, lui dit-elle, avec l'émotion
» de la bienveillance ; cher et digne prince, pour-
» suivit-elle, vous méritez la gloire qui vous
» attend. Oui, le dernier coin du voile qui cou-
» vrait l'avenir vient de tomber : oui, cette union
» dont le désir est dans votre cœur généreux ;
» cette union dont le vœu secret, je l'avoue,
» était dans le mien ; cette union enfin, qui est
» impossible sur la terre, va s'accomplir dans le

» séjour du bonheur. Venez, suivez-moi....
» et bientôt le Ciel même nous unira par des
» nœuds sacrés et à jamais indissolubles.

» Ah! je le conçois aujourd'hui, ce n'est pas
» par des liens terrestres que la Providence veut
» assurer notre félicité; c'est par des nœuds im-
» mortels qu'elle s'apprête à confondre nos belles
» destinées. *Conan*! je suis à toi! c'est dans la
» nuit des tombeaux que l'Éternel nous prépare
» un bonheur éternel comme lui. »

« Eh bien, répondit *Conan*, que la mort nous
» unisse pour l'éternité! »

« Ah! lui dit la plus pieuse des vierges, tu
» vivais dans le cœur d'*Ursula*, et elle ne s'en
» doutait point. Hélas! lorsqu'une vision céleste
» me révéla un jour chez les Ubiens, les décrets
» de l'Éternel et la gloire immortelle réservée à
» son humble créature, je te cherchais en vain
» dans le cortége du triomphe et du bonheur.
» Ce bonheur infini me parut imparfait; mon
» ame inquiète ne savait se dire ce qu'elle dési-
» rait de plus. C'est toi, c'est le tendre et géné-
» reux *Conan* qui manquait à sa reconnaissante
» amie; et c'est pour éprouver mon cœur que
» le Dieu de l'univers, ce Dieu de justice et de
» bonté, me cacha ton image au sein de la gloire

» céleste et de l'immortalité du martyre: le sa-
» crifice dont le Seigneur exigeait l'offrande,
» devait être parfait. Il ne l'aurait point été, il
» aurait cessé de mériter le nom d'un sacrifice,
» si, avant de nous soumettre à la volonté su-
» prême, nous avions su que nous trouverions,
» dans une résignation apparente, le principe
» de notre union indissoluble.

» Mais le temps presse, viens, ô l'ami d'une
» ame confiante et tendre! viens le plus digne
» et le plus chéri des hommes! le Ciel nous ap-
» pele! hâtons-nous d'accomplir nos destinées!
» partons à l'instant même! »

A la voix de la reine des vierges, le saint cor-tége se mit en mouvement. Toutes brûlaient d'une flamme pure et sacrée; il leur tardait de se prosterner aux marches du trône de l'Éternel, et de lui offrir en holocauste le sacrifice qui est le plus agréable à Dieu, des cœurs pleins de son amour. Il fut résolu d'accomplir cette pieuse solennité au premier temple qui se présenterait sur son passage.

C'est là que le suprême pontife et les princes du sacerdoce s'étaient pareillement rendus pour recevoir l'élite des vierges, la fleur du monde chrétien.

Cependant toute la population de Rome s'était portée au-devant de la légion virginale. L'agitation la plus vive régnait dans des milliers de groupes de tout âge, de tout sexe, que l'intérêt et la curiosité rassemblaient. L'expression tumultueuse de la joie éclatait dans les accens les plus divers. Le désir ardent de voir ce que nul œil mortel n'avait jamais vu, l'impatience de jouir d'un spectacle unique dans les annales du monde, poussaient la multitude qui se succédait et se pressait, jusqu'à ce qu'enfin elle fût en présence de ce que les siècles n'ont jamais réuni d'aussi beau ni d'aussi merveilleux.

A cet aspect, un seul cri se fit entendre, c'était celui de l'admiration, auquel succéda le silence, nous dirions presque de l'adoration. Cette foule immense se sépara, par un mouvement spontané, en deux rangs, et ouvrit passage aux saintes cohortes. Elle resta dans cette attitude, immobile d'étonnement, jusqu'à ce que les dernières de nos belles héroïnes eussent fait leur entrée modestement triomphale dans la capitale du monde chrétien.

Ursula, semblable à un ange de lumière, poursuivit, dans le plus pieux recueillement, sa marche vers le temple magnifique où l'atten-

dait le successeur des apôtres. *Cyriaque* (10) occupait alors le siége de Saint Pierre ; Cyriaque qui avait respiré le même air natal avec *Ursula*, et qui illustrait le suprême sacerdoce par la crainte de Dieu et la pratique de toutes les vertus. La fille de Théonote tressaillit de joie lorsqu'elle en fut informée. Elle bénit Dieu, et doublant ses pas, elle atteignit bientôt le portique du temple. Sa profonde humilité lui en interdisait l'entrée. Elle craignait de fouler d'un pied profane les tombes vénérées qui couvrent les cendres des premiers chrétiens.

C'est aux marches qui conduisent dans la maison du Seigneur qu'*Ursula* (11*), au maintien à-la-fois élevé et modeste, parée de toutes les grâces du bel âge et de tout ce que la religion a de plus sublime, les mains jointes avec ferveur, s'agenouilla devant l'Éternel. Le roi des Pictes, pieusement prosterné à côté d'elle, réunissait ses prières à celles de son amante. Il invoquait l'arbître des humains, et implorait sa bonté suprême pour *Ursula*, pour lui, et pour l'accomplissement de cette union dont l'austérité ne l'effrayait pas, qui était au contraire le plus ardent de ses vœux.

(*) *Troisième Tableau de l'Histoire.* Voyez note 11.

Plusieurs vierges joignaient leurs prières à celles de leur reine chérie. Elles étaient mêlées à un groupe de Romains qui contemplaient avec émotion cette scène imposante. Leurs traits exprimaient l'admiration, l'attendrissement et le plus vif intérêt.

Soudain le pontife vénérable paraît. Sa démarche est grave; il porte la tiare avec noblesse; il est revêtu de toute la magnificence du suprême sacerdoce. Mais c'est moins par l'éclat des vêtemens, que par le caractère auguste de bonté et d'élévation, qu'il commande le respect et inspire la confiance. Il est suivi par les princes de l'église, encore comme lui dans la vigueur des ans, comme lui doués par la nature de physionomies où la plus douce majesté est empreinte.

Déjà d'un pas modestement noble et plein de dignité, il a franchi le pérystile dont le style élevé annonce la maison du roi des rois; déjà ses pieds marchant dans la voie du Seigneur, touchent les derniers degrés qui le conduisent du temple vers la princesse des Cumériens. Il est précédé d'un acolyte, portant le signe vénéré de la Rédemption. Sa main vénérable se rapproche d'un mouvement religieux vers le front de la princesse. Il raffermit en elle la foi dont Dieu même a déposé le germe dans son cœur.

Bientôt il introduit *Ursula* dans le sanctuaire du temple : là, les cathécumènes qui, depuis long-temps, soupirent après le nom de chrétien, dont ils pratiquent les vertus, sont purifiés dans les saintes eaux. *Conan* se prépare à cette auguste cérémonie qui doit le régénérer au Ciel. *Ursula* elle-même reçoit la nourriture divine des mains du pontife. Prosternée devant l'autel du sanctuaire, ses formes élégantes et nobles brillent encore de leur doux éclat sous l'immensité des voûtes du temple.

Tandis que le parvis et le vaisseau de cet édifice majestueux sont consacrés à des cérémonies si sublimes, la légion virginale afflue de tous côtés dans Rome; et depuis la chaîne rocailleuse des montagnes qui bornent l'horizon, jusqu'aux marches du saint autel où Dieu daigne s'unir à une vierge tendre et modeste, toutes les avenues ne présentent qu'une procession immense où la vertu dispute la palme à la beauté (*).

Cette légion à jamais admirable prolongea son séjour dans Rome, jadis le centre du plus éclatant héroïsme, alors déchue de ses vertus guerrières, mais appelée à des destinées toutes célestes.

(*) *Second Tableau de l'Histoire.*

Plusieurs des vertueuses compagnes de la princesse des Cumériens, plusieurs d'entre les pères et les époux, les matrones vénérées et les jeunes guerriers qui s'étaient enrôlés dans la milice du Seigneur, ne participaient, lors de leur arrivée à Rome, à la communion des fidèles, que par leurs vœux les plus ardens et la piété du cœur. Un grand nombre de filles illustres du pays des Bataves, de la Germanie, de la ville des Rauraciens et de l'Italie même, qui, entraînées par l'admiration qu'inspirait partout la réunion de tant d'attraits et de vertus, avaient suivi les bannières de la foi et de la virginité, se trouvaient dans le même cas. Ce fut à Rome que le successeur de Saint Pierre les initia lui-même dans les mystères de la religion, et que l'église les reçut dans son sein.

Rien n'était plus imposant que le spectacle de tant de milliers de vierges et de matrones, de vieillards et de héros, qui, tous les jours, venaient se prosterner sur les tombes des apôtres pour y adorer l'Éternel; qui illustraient chacun de leurs pas par la bienfaisance et la charité, édifiaient les païens mêmes par le modeste éclat de leurs vertus, et obéissaient comme à des ordres divins, aux regards persuasifs et presque sup-

plians d'une tendre compagne qui ne comptait pas encore dix-sept printemps, et dans laquelle tous révéraient leur modèle et leur reine.

Conan, qui dans les eaux du baptême avait reçu le nom d'*Éthérée*, nom qui lui rappelait sans cesse la pureté de ses destinées, était devenu inséparable de sa céleste amante. Rien n'égalait la noble confiance et la sainte amitié qui s'étaient établies entre ce couple uni pour l'éternité. Éthérée n'aspirait plus au bonheur fugitif d'une passion terrestre : elle avait disparu devant le pressentiment de délices immortelles. *Ursula* ne redoutait plus un danger dont son grand cœur avait triomphé. Elle y portait le plus aimable des princes; mais Dieu en occupait le sanctuaire, et en purifiait les affections en les ennoblissant. Cependant tel était l'empire que la pudeur et la prudence exerçaient sur ces ames généreuses et aimantes, que, toujours réunies, elles ne l'étaient jamais qu'en présence de cent témoins de leur bonheur et de leurs vertus. Le fidèle Waldemar et la tendre Olivia sur-tout ne les quittèrent presque jamais. Ils les chérissaient, comme les meilleurs des parens chérissent les fruits de leurs premières amours.

Cependant de nouveaux orages se préparaient,

et des dangers horribles allaient succéder à la paix profonde dont l'église de Dieu avait joui depuis le règne d'Alexandre Sévère.

Né avec des dispositions bienveillantes et heureuses, Alexandre chérissait les vertus des chrétiens. Il admirait le divin auteur de la loi du Christianisme; son portrait ornait le cabinet de ce prince, et souvent ses yeux contemplaient avec attendrissement et vénération les traits doux et augustes du régénérateur du genre humain. Sous son règne, les fidèles quittèrent leurs retraites cachées, pour servir l'Éternel dans des temples consacrés à l'adoration de Dieu. La beauté, les grâces, la piété de la légion britannique avait fait une profonde impression sur son cœur. Son jugement sain et droit, semblait réprouver les erreurs monstrueuses de l'idolâtrie; mais la crainte d'un sénat idolâtre, l'arrêtait dans son essor vers la vérité; et c'est peut-être pour avoir voulu conserver la suprême puissance dans l'État qu'il perdit l'empire et la vie (12).

Les prêtres du Paganisme voyant avec peine la nouvelle doctrine se propager, accusèrent l'empereur de leurs revers, et lui suscitèrent, dans le trop fameux *Maximin*, un ennemi téméraire et implacable.

Ce farouche guerrier, Goth d'origine, pâtre de naissance, soldat par ambition et par férocité, s'était élevé aux premières dignités militaires par sa force, son courage et son bonheur. *Sévère*, l'un des prédécesseurs d'*Alexandre*, avait commencé sa fortune; *Alexandre* l'avait achevée. Ce monstre d'ingratitude s'unit aux ennemis de son bienfaiteur, pour le perdre et franchir sur son cadavre sanglant la distance qui le séparait du trône.

Une sédition qui éclata parmi les légions de la Germanie, et qu'il avait probablement suscitée, ne servit que trop ses noirs et perfides desseins. *Alexandre* en ayant reçu la nouvelle, crut sa présence nécessaire au rétablissement de la subordination et de l'ordre. Il partit de suite pour Mogontiacum, où nous ne tarderons pas à le rejoindre.

A peine Alexandre eut-il quitté Rome, que les plus influens des conspirateurs dans le sénat, s'emparèrent de la direction des affaires publiques. Sans lever ouvertement le masque qu'ils jugeaient prudent de garder encore, ils cherchèrent des prétextes spécieux pour s'armer de rigueur envers les chrétiens.

Les vierges britanniques qui leur inspiraient

ces craintes que le crime éprouve toujours à l'aspect de la vertu, en ressentirent les premiers effets. Sous les apparences de la sollicitude pour la subsistance du peuple, le sénat cacha ses intentions sinistres. On ordonna à la reine de quitter l'Italie avec toutes ses compagnes : Maximin fut informé de cette résolution ; il n'en fallut pas davantage au barbare pour préparer leur perte.

Ursula qui considérait l'obéissance à l'autorité établie dans l'Etat, comme un des premiers devoirs du chrétien, et reconnaissant la voix de Dieu dans tout ce qui lui arrivait, se préparait au départ, et cherchait à l'accélérer de tous ses moyens. Les chrétiens se répandaient en larmes; le vénérable Cyriaque ne pouvait se consoler de cette séparation que par de ferventes prières, et en appelant la bénédiction divine sur ses illustres et vertueuses compatriotes.

Un jour, qu'absorbé dans ces saintes pratiques, il était prosterné devant Dieu, il se sentit soudainement agité par la présence du Très-Haut ; une voix céleste retentit dans son cœur, elle lui dit :

« C'est à toi-même à les bénir, pour les prépa-
» rer à leur heure dernière : elle approche, et la

» tienne y est liée. C'est au successeur de Saint
» Pierre à les guider dans les régions des récom-
» penses et de l'immortalité. Lève-toi, Cyria-
» que, quitte la chaire du prince des apôtres,
» pour marcher dans les traces qu'il a scellées
» de son sang : conduis ces tendres vierges, con-
» duis leur pieuse reine sur les bords du grand
» fleuve qui arrose la Germanie; c'est là que la
» terre recevra vos dépouilles mortelles, et le
» Ciel, vos ames bienheureuses. »

Cyriaque ouït cet ordre divin avec transports. Il se prépara au départ. Deux princes de l'église, *Pontius*, colonne de la foi, et *Vincentius*, l'un de ses plus zélés défenseurs, se joignirent à lui. La majeure partie du clergé conjura le Saint pontife de ne point les abandonner dans la terrible crise que le monde chrétien était sur le point de subir, par une persécution nouvelle que tout annonçait comme imminente et terrible.

Mais le sang de Cyriaque ne devait pas rougir les ondes du Tibre; la voix de Dieu lui-même l'appelait sur les rivages du Rhin. C'est là qu'il devait recueillir la palme du martyre : tel était l'arrêt immuable de la Providence. C'est en vain que le peuple, que les princes de l'église, conjurèrent Cyriaque de rester à Rome. Il ne

pouvait déférer à ces instances qu'en violant les décrets de l'Éternel. Il conduisit donc la légion virginale à sa glorieuse destinée, et Dieu permit que les princes de l'église, trompés par les apparences, et prenant un acte du plus sublime dévouement pour une lâche désertion, rayèrent leur chef des annales du suprême sacerdoce. Son nom ne fut jamais rétabli. C'est ainsi que le juste est appelé à souffrir et qu'il souffre quelquefois même par ses semblables, justes comme lui d'intention, mais injustes par leurs erreurs.

Le saint cortége, guidé par le chef visible de l'église de Dieu, se mit en route. Il repassa miraculeusement les Alpes dont il avait une fois déjà franchi les sommets couverts de frimats et de neiges éternels.

A leur retour dans la ville auguste des Rauraciens, ces tendres vierges sentirent à peine le besoin de repos. Animées par la voix et l'exemple de leur reine, elles brûlaient d'impatience de revoir cette colonie Agrippine, où elles attendaient l'accomplissement de destinées dont le commun des mortels aurait repoussé l'idée avec horreur, et qu'elles sollicitaient de tous leurs vœux avec la plus ardente ferveur.

Parmi un si grand nombre de jeunes et illus-

tres beautés, il s'en trouvait quelques-unes qui déclarèrent à la reine qu'une voix intérieure leur révélait que c'était dans les contrées des Rauraciens que Dieu demandait leurs soins religieux, et leur réservait l'honneur du martyre. *Ursula* les embrassa tendrement; et après que les larmes de la séparation eurent réciproquement coulé, trois des plus illustres de ces princesses, *Cunégonde*, *Willibrande* et *Mechtonde*, suivies de quelques amies dont elles étaient inséparbles, se réunirent dans une nacelle qui les conduisit sur le rivage opposé C'est dans quelques-uns de ces champs que, non loin d'Augusta, la main de l'homme a fertilisés sur les bords du grand fleuve, qu'elles adorèrent Dieu pendant plusieurs années ; et qu'après avoir semé des germes féconds au Christianisme, elles terminèrent, en effet, dans les tourmens du martyre, leur généreuse carrière (13).

Cependant la légion des vierges britanniques allait poursuivre son voyage. Le spectacle de son départ (14*) était imposant, et portait dans l'ame du spectateur la plus profonde vénération, qu'une teinte de mélancolie rendait noblement touchante.

(*) *Quatrième Tableau de l'Histoire.* Voyez note 14.

L'embarcation ne se fit pas au même endroit où les saintes pélerines étaient descendues au rivage, il y avait peu de mois. C'est d'une autre porte qu'on vit cette fois-ci sortir la reine, et d'une démarche modeste, mais pleine de dignité, dans l'attitude du calme et de la piété. *Éthérée* suivit de près son illustre amie, dans laquelle il révérait son épouse céleste.

Un groupe formé des plus belles et des plus chéries de ses compagnes, entourait la princesse.

Le respectable pontife, accompagné de ses illustres collaborateurs dans les travaux apostoliques, la dévançaient et allaient descendre dans les bateaux qui devaient porter tant de grands et vertueux personnages vers l'antique cité où le Seigneur les appelait.

Quelques momens après, l'ordre de l'embarcation était établi. On vit, dans le même vaisseau, le digne successeur de Saint Pierre assis au milieu de deux des plus fermes colonnes de la foi, et la vierge royale occupant le centre entre sa bien-aimée Florentina et la noble Celindris, après elle la fleur de la jeunesse et des vertus. Plusieurs autres de ses plus belles compagnes étaient rangées autour d'elle.

La pureté de son cœur était peinte dans ses traits pleins de douceur et d'attraits célestes. Son front virginal semblait être le trône de toutes les vertus : la plus tendre comme la plus fervente piété y ajoutait de nouveaux charmes. Ses belles mains gracieusement jointes, indiquaient le recueillement de son ame, élevée vers le Ciel, tandis que ses yeux étaient humblement baissés vers la terre, le berceau de l'homme, qui bientôt devait s'enorgueillir des dépouilles mortelles de cette ame céleste.

Près de ce vaisseau, il y en avait un autre où des réunions éclatantes de beautés et de vertus s'étaient harmonieusement groupées.

A côté de ce bâtiment, se trouvait la frêle embarcation qui se disposait à conduire vers le rivage opposé les vierges charmantes qui, après les plus touchans adieux, allaient se séparer de leurs innombrables amies.

Dans une autre direction, et dans un plus grand éloignement, on remarquait encore un vaisseau qui descendait le fleuve, s'acheminant vers la colonie des Ubiens, marchant dans les traces des vaisseaux qui déjà l'avaient précédé; tandis qu'en reportant ses regards sur la ville des Rauraciens et le pied des Alpes à l'extrémité

de l'horizon, de nombreuses vierges se succédaient encore sur la route qui conduit vers le fleuve, pour rejoindre leur reine et leurs amies (*).

La flotte chargée d'un si précieux dépôt, voguait majestueusement sur les ondes argentées du Rhin : un vent doux et propice remplissait les voiles, et secondait la manœuvre des bateliers. Bientôt Moguntiacum attira tous les regards sur les tours antiques de cette ville, dont l'image se réfléchissait dans les flots mobiles du fleuve.

Soudain une nacelle s'avança vers la flotte : des rameurs vigoureux semblaient redoubler les coups dont ils frappaient les eaux. La barque volait en traversant l'élément liquide ; tous les mouvemens étaient précipités et indiquaient un empressement extraordinaire.

Un vieillard à tête chauve et à barbe vénérable, avança ses mains suppliantes, et sollicita avec vivacité la faveur d'être admis près de la princesse. *Ursula* se souvint des traits de ce beau vieillard : deux fois, elle l'avait aperçu dans la foule des habitans d'Augusta qui, deux fois, s'étaient pressés sur ses pas lors de son passage par

(*) *Quatrième Tableau de l'Histoire.*

cette ville. Elle n'hésita point à l'admettre à bord du vaisseau qui la portait.

« O vous, lui dit cet homme zélé et vertueux,
» ô vous qui faites les délices de la terre et du
» Ciel, que je ne sais de quel nom saluer digne-
» ment, vierge, reine, l'une des immortelles, ar-
» rêtez ici votre course trop rapide. La Providence
» m'envoie vers vous, vos belles compagnes, pour
» vous sauver toutes du plus horrible des dan-
» gers. Ah! ne poursuivez pas votre route : la
» colonie d'Agrippine est tombée dans les mains
» de tigres avides de se rassasier du sang des chré-
» tiens. Ils sont instruits de votre arrivée, et
» ont fait les plus affreux sermens de vous sa-
» crifier, oui, vous toutes aux hideuses idoles
» du Paganisme. »

A ces mots, la sérénité du firmament brilla sur le visage de la princesse. Elle éleva ses beaux yeux vers les voûtes azurées ; une joie divine se répandit sur tout son être, et l'ennoblit encore par des attraits surnaturels.

Le vieillard étonné ne savait pas comment expliquer un changement si extraordinaire; et induit à penser que celle qui était l'objet de sa touchante sollicitude n'ajoutait pas foi à ses paroles, il s'écria :

« J'en jure par le Dieu des chrétiens dont
» j'honore le nom depuis près d'un siècle, c'est
» la vérité la plus pure que je viens vous an-
» noncer.

» Sachez qu'Alexandre ne règne plus sur l'in-
« fortuné empire des Romains. Sa présence si
» vivement désirée par les légions fidèles, sem-
» blait avoir désarmé la révolte et les complots af-
» freux que des ennemis secrets et perfides étaient
» parvenus à organiser dans le camp. *Julien-*
» *Maximin*, ce pâtre féroce, voyant l'impossi-
» bilité d'accomplir ses desseins sinistres par la
» force, eut recours à la plus infernale des ru-
» ses. Usant d'une dissimulation profonde, il
» avait constamment fomenté la rébellion, sous
» les apparences mêmes du dévouement à son
» maître. A peine sut-il l'arrivée de l'empereur,
» qu'il s'avança vers lui, et se prosternant en
» terre à son aspect, il lui réitéra un serment
» imposteur et sacrilége. Il unit en effet ses ef-
» forts à la juste sévérité du prince, qui seule a
» surmonté tous les obstacles au rétablissement
» de l'ordre. Le calme paraissait avoir remplacé
» les orages; Alexandre, avec cette confiance qui
» est l'apanage des ames généreuses, se coucha
» pleinement rassuré dans sa tente; c'est Maxi-
» min qui en avait la garde.

» A peine le prince, cédant au besoin de la
» nature, après une journée fatigante et labo-
» rieuse, eut-il fermé la paupière, que les sa-
» tellites du traître parurent, massacrèrent in-
» humainement les soldats fidèles que leur chef
» n'avait pu écarter, se hâtèrent de plonger
» leurs glaives parricides dans le sein du plus
» vertueux des hommes parmi les idolâtres.

» Au bruit des armes, aux cris de la rage,
» aux gémissemens douloureux des expirans,
» les légions fidèles accoururent: hélas ! elles ne
» purent que venger leur maître, et les infames
» assassins périrent tous d'une mort trop ho-
» norable pour eux. Leurs cadavres hideux fu-
» rent dispersés dans le camp, et déchirés en
» lambeaux.

» Mais le plus scélérat des mortels n'avait pas
» participé aux périls du parricide qu'il avait
» lâchement ordonné; il n'a pas participé au
» supplice qui marcha à sa suite. C'est avec la
» rapidité de l'éclair qu'il a volé vers la cité des
» Ubiens. Là, à la tête de cette légion de barba-
» res qu'il a formée, légion trop vaillante et
» qu'il croit invincible, il a juré de se vêtir de
» la pourpre souveraine, de rétablir ses mons-
» trueuses divinités dans leur culte exclusif, et

» de leur sacrifier en offrande le plus pur sang
» des chrétiens.

» O vous! qui êtes l'ornement du monde et
» l'espoir de l'église éternelle, n'exposez pas tant
» de vertus et tant de charmes à la rage des
» barbares. J'ai vainement cherché à vous ap-
» procher, lorsqu'avec votre incomparable lé-
» gion, vous passates par la ville où je vis le
» jour. Évitant les sinuosités du fleuve, j'ai dé-
» vancé vos pas sur Moguntiacum. C'est dans
» votre sein seul que j'ai voulu déposer mes
» avis, mes craintes et mes espérances. Ici tout
» est disposé à vous protéger, à vous servir : con-
» fiez vos jours précieux aux légions fidèles dont
» les rangs sont épurés : la Providence elle-même
» m'envoie devant vous pour vous conserver. »

Ursula et tous ceux qui étaient avec elle, éprouvaient la plus vive émotion en écoutant ce discours. A peine le vieillard eut-il cessé de parler, que la princesse tomba à genoux. Tous les spectateurs suivirent spontanément l'impulsion qu'elle leur donna. *Ursula* loua Dieu, invoqua sa sagesse suprême, et après s'être consultée dans un profond recueillement, elle se leva lentement. La majesté était empreinte sur son front ; elle dit d'un accent doux et pénétré :

« Chères et dignes compagnes ! et vous, pon-
» tife révéré ! Dieu nous appelle. Marchons à la
» gloire éternelle ! Partons à l'instant même ! »

Ces mots furent accueillis par des transports vifs et unanimes. « Partons ! partons ! » tels étaient les cris d'approbation dont les rivages retentirent long-temps.

Cependant le charitable vieillard, saisi d'admiration et de respect, se prosterna aux pieds de la princesse, la supplia dans les termes les plus pressans de l'admettre dans sa suite. « S'il
» ne m'est pas permis de vous sauver, dit – il
» avec chaleur, qu'au moins il me le soit de
» mourir avec vous ! »

La noble fille de Théonote lui tendit la main, qu'il couvrit de ses baisers et de ses larmes ; puis le relevant avec une grâce touchante et inexprimable :

« Bon vieillard, lui dit-elle, oui c'est la Pro-
» vidence qui vous envoie, non pas cependant
» pour me ravir une gloire immortelle, l'objet
» de mes vœux les plus constans, mais pour m'y
» préparer par une bonne œuvre, qui ne s'ac-
» complirait pas sans vos soins généreux.

» C'est ici, c'est dans vos fidèles mains que
» nous allons, mes compagnes et moi, déposer

» tous nos trésors. Recevez-les pour les distri-
» buer entre les églises et les pauvres. C'est ainsi
» que vous couronnerez dignement une longue
» carrière, illustrée sans doute par une suite d'ac-
» tions bienveillantes et charitables. C'est ainsi
» qu'en sacrifiant même la gloire du martyre à
» l'amour du prochain, vous en effacerez le mé-
» rite aux yeux d'un Dieu rémunérateur. »

A ces mots, les filles des rois et des princes apportèrent les trésors, soigneusement conservés, dans les bateaux qui en étaient chargés, et les déposèrent avec alégresse dans la barque du vieillard, et dans celles que l'intérêt qu'inspirait une scène si sublime avait réunies près de celle-ci.

Ce n'est pas là que la bienfaisance se disposait à arrêter son cours. *Luminosa* fut la première à dépouiller sa blonde chevelure et ses riches vêtemens de l'éclat des perles, des rubis et des saphirs. *Cordula* n'hésita pas un moment à suivre l'exemple de celle qui, depuis sa tendre enfance, avait été son amie et son modèle.

Bientôt l'or et les pierreries auraient disparu d'une légion qui n'était composée que de princesses et des plus illustres personnages; mais Cyriaque arrêta l'essor de ce zèle, et donna à la piété des vierges une autre direction.

« Les épouses du Ciel, leur dit-il, ne se dé-
» pouillent point à la veille de leurs saintes no-
». ces. L'œil de l'Éternel lit dans vos cœurs. Une
» voix divine retentit dans les replis de mon
» ame : elle me dit que ces richesses ne seront pas
» perdues ni pour la foi ni pour la charité. »

Les vierges qui n'avaient pas encore accompli le sacrifice, conservèrent leur parure. « Par-
» tons ! s'écrièrent-elles, partons ! »

Mais Cyriaque les arrêta encore. « Ma mission,
» leur dit-il, est de vous bénir à l'approche de
» votre heure dernière : elle va sonner. Le tom-
» beau vous attend : le Ciel vous appelle. Vierges
» chéries de Dieu ! son pontife vous bénit pour
» la mort. Il mourra avec vous. Que votre der-
» nier soupir soit pour Dieu, et Dieu vous rece-
» vra dans son sein. Partons maintenant ! »

Alors ces saintes vierges entonnèrent les cantiques de l'église et les hymnes sacrés. Le vieillard regagna le rivage, pénétré d'admiration et résigné aux décrets éternels. La flotte se remit en mouvement, et les bords du Rhin retentirent des chants qu'inspiraient l'alégresse et la piété, aux voix les plus mélodieuses de la nature.

C'est ainsi que la flotte naviguait avec un calme imposant vers sa destination.

Lorsqu'elle était à proximité de la colonie Agrippine (15 *), on ne tarda pas à découvrir les tentes dont se composait le camp des barbares. On vit bientôt des guerriers se précipitant vers les barques. Les plus ardens de ces farouches soldats touchaient déjà au vaisseau le plus avancé de la flotte.

Les deux vaisseaux qui partirent ensemble de la ville des Rauraciens, et qui étaient encore réunis, continuèrent leur route, et arrivèrent en même temps en face des églises magnifiques dont s'honore la piété des Ubiens. C'est là qu'une scène qui commande à-la-fois l'admiration et l'horreur des siècles, se prépara par la plus féroce brutalité, et s'accomplit avec la plus courageuse résignation.

Le fer, les arcs, les massues en mains, les barbares s'élancent de toutes parts vers ces vaisseaux. *Ursula* et ses pieuses compagnes n'opposent qu'un front serein aux dangers qui les entourent, et ne répondent aux vociférations des bourreaux que par des cantiques.

Ces tigres à face humaine entourent les bateaux. Les flèches volent, les massues sont le-

(*) *Cinquième Tableau de l'Histoire.* Voyez note 15.

vées. Une féroce tranquillité dirige les coups des uns; les autres jouissent de leur affreux triomphe. Un sourire horrible qui dégénère en grincement diabolique, est sur leurs lèvres. Leurs coups sont d'abord dirigés sur les hommes dont la défense pourrait devenir redoutable. Un jeune homme tend ses bras supplians vers son bourreau; en vain ses mains jointes lui disent : « Et » c'est un homme désarmé que tu oserais frap- » per ? » Le monstre ne connaît ni pitié ni remords ; sa lance cherche le cœur de sa victime.

Infortuné jeune homme! je te reconnais! Ces humbles vêtemens sont ceux que l'amour et la charité t'ont fait prendre, lorsque la belle Luminosa t'en donna l'exemple. Non, tu ne redoutes pas la mort! tu l'implores au contraire; mais en attirant sur toi toute la fureur de ton bourreau, tu écartes son œil farouche de cette jeune fille si tendre et si modeste, qui, placée près de toi tout en avant de la poupe du vaisseau voisin, couvre de ses belles mains la douceur de ses traits. Elle attend le trépas sans le craindre, et sans trop oser l'envisager.

Prince trop généreux! tes efforts sont chimériques. Tu ne soustrairas point au trépas cette

vierge charmante, la tendre amie de la princesse pour qui tu soupires. Si le carnage du jour horrible épargne Cordula, elle viendra demain braver la fureur des bourreaux et demander le sort glorieux de ses compagnes. Meurs, ô noble guerrier! et sur-tout ne tourne pas tes regards derrière toi: un spectacle mille fois plus douloureux que la mort porterait dans ton ame les plus affreux tourmens. Luminosa a vu les périls que tu cours; son cœur tendre et magnanime, sans crainte pour elle-même, a tressailli pour toi. Se levant avec effroi, c'est vers toi qu'elle allait précipiter ses pas. Hélas! une flèche homicide, qui n'était pas dirigée sur elle, est venue l'atteindre: sa pointe cruelle est fixée dans son bras. Celle que tu chéris plus que la vie est en proie aux plus horribles douleurs. Ses belles compagnes attendent avec calme le trépas qui s'avance de toutes parts sur leurs rangs. Elles cherchent à éviter bien plus les tourmens que la mort. Les unes adressent au Ciel de ferventes prières; les autres opposent la sérénité de leurs fronts à la rage convulsive de leurs assassins.

Le second des bateaux est en proie aux mêmes fureurs des assaillans. Vincentius voit son heure dernière avec un regard imperturbable.

Cyriaque et Pontius tombent comme de nobles victimes sur l'autel du Seigneur. Une voile que le vent remplit de son souffle, nous épargne le spectacle déchirant de leur mort.

Le vaillant et fidèle *Éthérée* s'était fait jour au milieu des dangers; franchissant l'espace qui séparait les deux vaisseaux, et écartant la foule, il avait rejoint *Ursula*. Évodius, l'amant de Cordula, était avec le roi des Pictes. C'est sa belle et noble amie qu'*Éthérée* venait défendre et qu'il cherchait à soustraire à la furie des assaillans. Vains efforts du plus tendre amour, du plus généreux courage ! Un guerrier farouche lui enfonce un large fer homicide dans le sein. Il tombe dans les bras de sa céleste amie : Évodius le soutient avec elle. Les ombres de la mort entourent *Éthérée*; levant une mourante paupière sur son amante, il lui dit d'une voix tendre et expirante : « Notre » union est sainte : elle sera éternelle ! — Vas, » lui répond la princesse avec l'accent de l'im— » mortalité, Dieu nous unit ; ses liens sont in— » dissolubles (*). »

Cependant les barbares n'avaient épargné jusques-là les compagnes d'*Ursula*, que parce qu'ils

(*) *Cinquième Tableau de l'*Histoire.

comptaient sur la faiblesse de leur sexe. Les insensés ! ils ignoraient que ce sexe si timide dans les occasions communes, sert de modèle aux héros, lorsqu'un dessein noble et généreux l'enflamme. C'est en vain que les soldats de Maximin emploient tour-à-tour les promesses, les prières et les menaces; les saintes vierges ne leur répondent que par des cantiques, elles ne cessent de se répandre en louanges de Dieu et en actions de grâces, qu'au moment où elles tombent victimes de la rage la plus impie et la plus frénétique. Pas une d'entr'elles n'échappera au fer des assassins.

Ursula seule d'entre toutes ses compagnes (16*), est restée entre les mains de ces monstres.

Le fidèle Waldemar et sa vénérable compagne, veillent encore sur elle. *Ursula* les chérissait comme on chérit les auteurs de ses jours. Souvent elle les avait salués de ces noms doux et vénérés. Conduits tous trois à la tente de Maximin, ils paraissent à la face hideuse du tyran; car c'est lui-même qui commandait ce camp féroce, et qui bien que déjà proclamé empereur

(*) *Sixième et dernier Tableau de l'Histoire.* Voyez note 16.

par ses légions, voulait, avant de se rendre à Rome, assouvir sa rage sur ces héroïnes virginales du Christianisme.

Maximin avait alors soixante-cinq ans, et portait encore les vêtemens du pays barbare qui l'avait vu naître. Il fut frappé de la divine beauté d'*Ursula*, lorsque ses satellites la conduisirent dans sa tente. Le regard plein du feu brutal qui consumait son cœur impur, il arrêta d'un ton furieux la flèche dont un guerrier farouche allait percer le beau sein d'*Ursula*. Maximin essaya de lui parler, mais ses sons barbares étaient inintelligibles. Il ignorait jusqu'à la langue des peuples civilisés.

Recourant donc à la voix d'un interprète, il choisit à cet effet celle de son fils, jeune et noble guerrier, digne d'un meilleur père. Il le chargea de proposer à la plus sainte des vierges de s'unir au sort du tyran qu'elle redoutait bien plus que la mort. Il lui offrit ainsi le choix entre l'empire et le dernier supplice.

Mais la grande ame d'*Ursula* ne savait pas hésiter dans un pareil choix. Trop élevée pour se livrer à la crainte, à la terreur ou à la colère, son front majestueux conserva toute sa candeur : le calme d'un cœur vertueux ne

l'abandonna point. Elle jeta un regard sur cette cathédrale magnifique, le plus bel ornement de la ville antique des Ubiens, et adora les décrets de l'Éternel auquel ce pieux monument est élevé ; puis baissant avec modestie et un charme inexprimable ses beaux yeux, elle répondit avec la grâce d'une vierge timide et la dignité d'une reine : « L'épouse du Ciel » dédaigne l'empire du monde. Dieu lui permet de mourir pour lui, en priant pour » ses assassins. »

Ursula, en prononçant ces mots, n'était plus une mortelle. C'était une sainte élevée au-dessus de la noble indignation que tant d'atrocité devait inspirer aux enfans de la terre.

Ursula appartenait déjà par sa vertu aux régions éthérées. Les barbares la comtemplaient, les uns avec une stupide indifférence et une insensible curiosité; d'autres semblaient éprouver un mouvement involontaire d'admiration et de respect. L'arc était encore tendu, la flèche prête à fendre les airs, l'œil qui la dirigeait était imperturbable. Le cœur d'*Ursula* en était le centre. Maximin (*), le plus horrible

(*) *Sixième et dernier Tableau de l'Histoire.*

des êtres, hésitait un moment. Puis se ressouvenant de sa rage et de ses sermens, et sûr qu'un geste allait le venger de ce qu'il considérait comme un outrage impardonnable, ce monstre de sang
. . .

Mais pourquoi retracer ici l'image de la mort et de ses tourmens passagers. Tournons plutôt nos yeux vers le séjour de l'immortalité, et jouissons du triomphe éclatant de la plus vertueuse et de la plus aimable des martyres.

C'est là (17*) que nous la voyons dans toute sa beauté. Vêtue d'une robe d'une blancheur plus éclatante que la neige, et placée sur un siége d'or entre le Père Éternel et le Fils qui régénéra le monde, elle y reçoit la couronne des bienheureux, que le père met sur son front virginal, tandis que l'Esprit saint la couvre de ses ailes. Le pourpre éclatant du martyr brille à l'entour dans les régions éthérées.....
Et la terre, où les décrets du Très-Haut nous retiennent encore, a-t-elle perdu pour jamais cette princesse si jeune et si belle, si noble et

(*) *Second Tableau de l'Apothéose.* Voyez note 17.

si vertueuse, qui en faisait le plus touchant ornement?

Non! elle appartint un jour à notre faible espèce et son cœur aimant nous reste au sein même de sa gloire céleste. Elle préside aux destinées de la tendre enfance et en protège la vertueuse pureté. C'est dans nos temples que nous la vénérons (18*), couverte d'un manteau de pourpre, et couvrant elle-même de ce vêtement protecteur les charmes modestes d'un groupe de belles et tendres vierges, comme la poule couvre de ses ailes maternelles ses poussins à peine éclos. C'est sous cette touchante et noble image que l'église la vénère et l'expose aux regards des fidèles, à côté et à la suite de la plus divine de toutes les créatures qui illustrèrent jamais le monde et les siècles; de la bienheureuse vierge et mère qui porta le sauveur du monde dans son sein, et devant laquelle *Ursula*, rayonnant d'une gloire immortelle, s'humilie et se prosterne (19 *).

Revenons pour un moment aux infames meurtriers de notre héroïne.

(*) *Quatrième et dernier Tableau de l'Apothéose.* Voyez note 18.

A peine cette pieuse victime avait-elle exhalé son ame céleste dans le dernier soupir, que soudain une frayeur mortelle s'empara du camp des barbares. Une voix terrible sembla retentir dans leurs cœurs farouches. Elle sembla leur dire qu'onze mille armées fondaient à-la-fois sur eux. Il leur parut dans leur délire affreux, que la mort et le carnage les menaçaient de toutes parts. Ils poussèrent des hurlemens prolongés, s'entr'égorgeant eux-mêmes dans les horreurs d'une rage frénétique. Un petit nombre d'entr'eux se dispersa, et, dans moins d'un moment, il ne resta plus de vestige de ce camp sanglant et affreux.

Maximin gagna la Pannonie, et de là il tenta de rentrer en Italie, où ses complices le reconnaissaient comme empereur. Mais sa sombre fureur lui aliéna tous les esprits. Ses propres soldats le massacrèrent devant Aquilée, dont il avait entrepris le siége. Sa tête hideuse fut envoyée à Rome, et son cadavre sanglant devint la proie des aigles et des vautours cent fois moins féroces que lui.

(*) *Quatrième et dernier Tableau de l'Apothéose.* Voyez note 19.

C'est ainsi que les décrets de la Providence s'accomplirent sur les bourreaux et les victimes !

C'est ainsi que la justice de l'Éternel se manifeste sur la terre comme dans les cieux (20) !

II.

NOTES.

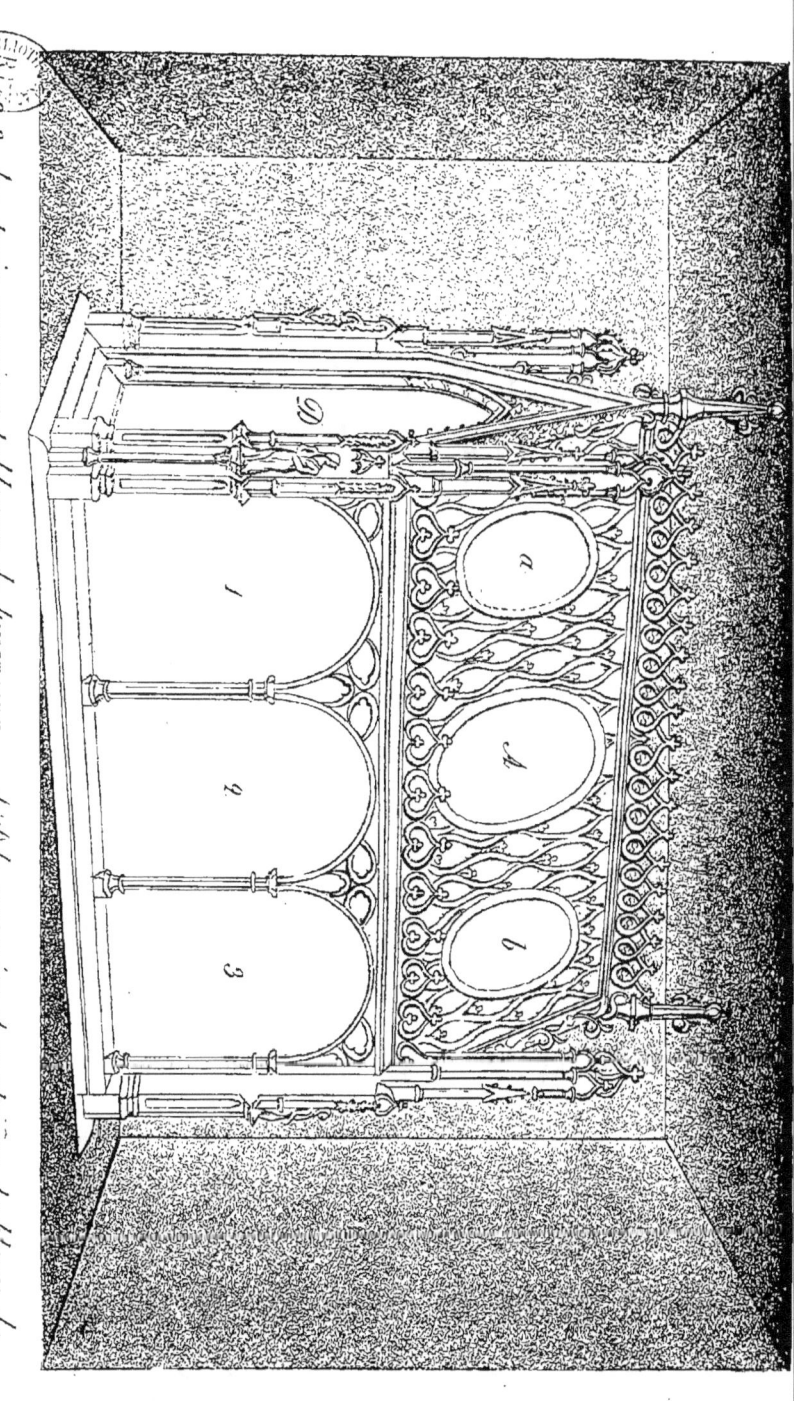

Fig. 2. 3. Les trois premiers tableaux de l'HISTOIRE; — 4. D) la première et quatrième tableau de l'APOTHÉOSE; — a. b. Médaillons aux Anges.

N.B. La Châsse tourne sur un pivot, et les autres tableaux sont peints sur les panneaux Opposés.

NOTES.

Voyez l'Avant-propos, page x.

L'opuscule que je viens offrir aux amis des Arts, n'a pas d'autre but que de faire connaître le grand *Hemling* à ceux qui n'ont pas l'occasion d'admirer ses chefs-d'œuvre, et d'en faciliter l'étude à ceux qui se trouvent dans l'heureuse position de pouvoir se livrer à une occupation si riche en jouissances.

Ma vénération pour cet artiste, digne de la plus belle immortalité, m'a engagé à recueillir avec soin toutes les notices que j'ai pu me procurer sur sa vie et ses ouvrages.

Mais nul de ses contemporains ne semble s'être occupé de sa vie, et les productions de son savant pinceau sont répandues sur la surface de l'Europe. La tâche que je m'étais imposée offrait donc de grandes difficultés.

Aurai-je réussi à les vaincre, du moins en partie? j'ose l'espérer.

J'ai réuni les fruits de mes recherches dans une dissertation à laquelle j'ai donné la forme d'un discours, et dont l'*Académie Royale de Bruges* a bien voulu entendre la lecture, dans une solennité récemment célébrée dans son sein.

Mes efforts ont été accueillis avec une grande bienveillance; et l'assemblée illustre qui a daigné m'écouter avec la plus constante attention, s'est prononcée unanimement, et de la manière la plus flatteuse, sur mon travail.

Je cède sans peine, je l'avoue, aux désirs manifestés par l'Académie, en livrant ce travail à l'impression.

Il m'a cepeudnat paru utile d'y faire quelques changemens; car, d'un côté, il importe de séparer par une ligne rigoureusement tracée, le domaine de la vérité d'avec celui des conjectures; et, d'autre part, les probabilités gagnent en clarté, lorsqu'on les expose dans leur ensemble, et sans des écarts qui ont l'inconvénient d'interrompre l'enchaînement des idées sur lesquels on cherche à établir la probabilité de ses assertions.

J'ai donc cru pouvoir et devoir diviser mon travail en deux parties.

La première contient tout ce qui se réfère à la vie de *Jean-Hemling*, ou, pour mieux dire, à sa carrière dans l'empire des Beaux-Arts. C'est à cette partie que je donne le titre de *Discours*.

La seconde tend à faire connaître toutes les productions que nous savons appartenir à ce grand maître, ou que nous avons des raisons prépondérantes de lui attribuer. Elle porte l'intitulé de *Notices*.

L'Académie, j'ose l'espérer, ne blâmera pas ces modifications que j'ai adoptées, parce qu'elles m'ont paru conformes aux règles d'une saine méthode. Elle retrouvera dans cet écrit et dans les notices suivantes, tout ce que j'ai dit devant elle; mais elle le retrouvera dans un ordre différent de ce-

lui de mon débit oral, et plus propre, si je ne me trompe, à bien éclairer la matière.

I.

DISCOURS prononcé le 28 août 1818, à l'Académie Royale de Bruges, à l'occasion de la fête séculaire de l'invention de la peinture à l'huile et de l'installation de l'Académie.

Messieurs et chers Confrères,

« Réunis dans la noble enceinte que votre patriotisme vient d'élever au génie des Arts (*a*), vous allez la consacrer à cette divinité, de tous temps chère, de tous temps propice à votre ville natale; et c'est sous les auspices des plus glorieux souvenirs que votre juste reconnaissance va célébrer cette touchante solennité.

» Voisin par la naissance, très-proche voisin de la cité modeste qui doit le jour à *Jean* et à *Hubert van Eyck* (*b*); appartenant aujourd'hui,

(*a*) Les amis des Arts se sont cotisés à Bruges, pour ajouter de nouveaux bâtimens à ceux de l'ancienne Académie. C'est ainsi qu'un très-beau salon, destiné aux solennités, s'est élevé comme par enchantement. La fête de son inauguration coïncidait avec la double fête séculaire et la distribution solennelle des prix que l'Académie décerne annuellement à ses élèves.

(*b*) La petite ville de *Maeseyck* n'est distante de ma terre natale que de quatre lieues de France.

Il peut paraître étonnant que les deux célèbres frères, qui sem-

par vos honorables suffrages, à la ville antique et célèbre qui fut le théâtre de leurs plus éclatans succès, je salue avec vénération les grandes ombres des deux frères; et empruntant la voix de plus de quatre siècles, je proclame *Jean van Eyck* le père de la peinture régénérée et le créateur de toutes les écoles modernes.

» C'est ainsi, Messieurs, que la reconnaissance, semblable à l'amitié, réunit dans l'homme ce qui est divisé dans la nature. Les distances et les siècles disparaissent devant les deux sentimens qui constituent le plus bel apanage de la nature humaine.

» Cependant *Jean van Eyck* ne fut pas toujours traité avec la bienveillance que ces sentimens inspirent, ni même avec la justice que tout homme est en droit d'exiger de ses semblables. Trop souvent l'envie s'attache aux pas des grands hommes; trop souvent le désir de briller par de nouvelles découvertes suscite des détracteurs au mérite. Plusieurs écrivains, en partie doués d'une grande sagacité (*a*), ont contesté à l'homme illustre qui nous occupe, une invention que nous lui devons indubitablement.

» Sans doute l'usage de l'huile dans la peinture à la brosse ou dans l'art du barbouilleur, remonte à des temps de beaucoup plus antiques que le quin-

blent avoir adopté le nom de l'endroit qui les vit naître, n'ont pas pris le nom de *Maeseyck*, réputée l'endroit de leur naissance.

Il n'est peut-être pas sans intérêt de faire connaître que, près de cette ville et à un quart de lieue de ses portes, il existe un petit village appelé anciennement *Eyck*, et qui prit dans la suite le nom d'*Alden-Eyck* (le vieux *Eyck*), lorsque *Maeseyck* (ou *Eyck sur la Meuse*), fut successivement bâti.

(*a*) Entr'autres le célèbre *Lessing*, dans son livre : *Vom alterder Oehlmalerey aus dem Theophilus presbyter*. 1774. 8.

zième siècle, où vécurent les frères *van Eyck.*

» Il est certain encore que l'invention de la peinture à l'huile fut précédée d'un grand nombre d'essais tendant aux progrès de l'art par des procédés jusqu'alors inconnus. *Vasari* (*a*) cite *Alexis Baldovinelli* et *Pesello* , deux peintres florentins qui s'étaient occupés de recherches suivies à ce sujet ; recherches, dit-il , auxquelles beaucoup de peintres français, allemands et espagnols joignirent leurs efforts. Probablement plusieurs d'entr'eux recoururent à l'emploi de l'huile dans leurs compositions ; mais le succès ne couronna pas leur zèle, ou au moins ces succès ne furent que fort incomplets ; car on peut poser en fait que, parmi tous les tableaux antérieurs à l'époque des *van Eyck* , il n'en existe pas un seul de connu, duquel on puisse affirmer avec quelque certitude qu'il fut peint à l'huile.

» *Giovanni da Bruggia*, c'est ainsi que *Vasari* nomme ce *Jean* qui contribua tant à illustrer votre ville hospitalière, fut plus heureux. Il était, d'après notre auteur, savant chimiste et peintre célèbre. Un tableau qu'il venait d'achever, et qu'il avait exposé au soleil pour opérer la dessiccation du vernis dont il l'avait enduit, fut gâté par des gerçures. Depuis lors il redoubla d'application , et *découvrit* enfin *ce qu'il cherchait*, l'art de peindre à l'huile. Il fit constamment usage de son invention, dans ses belles et nombreuses productions. Bientôt ses élèves la transmirent à la postérité. C'est donc à *Jean van Eyck* qu'elle doit la force, l'éclat, la chaleur et la durée du coloris, qui distinguent les chefs-d'œuvre postérieurs à son époque.

(*a*) Prœmio C. XXI, p. XLIX, ed. Bottari, et tom. 1. pag. 337.

» En un mot, c'est *Jean et Hubert van Eyck* qui ont fourni à l'art les premiers tableaux incontestablement peints à l'huile; et ce genre de peinture fut généralement usité après eux.

» *Vasari* qui vivait un siècle après *Jean van Eyck*, nous a conservé ces précieux renseignemens. Il les devait sans doute aux amis nombreux et zélés, qui le secondèrent dans la grande entreprise de retracer à son siècle et aux siècles futurs, l'histoire jusqu'alors inconnue de la peinture du moyen âge. *Lampsonius*, né à Bruges, et établi à Liége (capitale du pays natal des deux célèbres frères), avait certainement été à même de recueillir des notices sur la vie et le mérite de ces artistes. *Vasari* paie très-souvent le tribut de sa reconnaissance à *Lampsonius*; et, s'il ne le fait pas expressément dans cette occasion, il n'en est pas moins vraisemblable que ce fut à l'obligeance de ce savant Brugeois, que la postérité est redevable des particularités que *Vasari* a recueillies et nous a transmises sur l'un et l'autre *van Eyck*.

» Un auteur plus ancien et contemporain des frères *van Eyck*, ajoute un nouveau poids aux notices publiées par *Vasari. Bartholomée Facius* écrivit en 1466, quatorze ans après la mort de *Jean van Eyck*, son livre *de Viris Illustribus*, qui semble avoir été publié pour la première fois à Florence, en 1745. Il y est fait mention de *Jean van Eyck*, que l'auteur désigne sous le nom de *Joannes Gallicus. Fiorillo* (a) est, pour autant que je sache, le premier qui

(a) *Kleine Schriften artistischen Inhalts*, Goettingen bey Heinrich Dietrich 1813. 2 tomes. *V. tom. I*, p. 191 et 192.

Jean Dominique Fiorillo, professeur en philosophie et conservateur de la collection de tableaux et de gravures de l'Université

ait cité jusqu'à présent le témoignage de *Facius*, témoignage digne de plus de publicité : je vais donc en consigner ici la traduction :

« *Jean Gallicus* est considéré comme le prince des
» peintres de notre âge. Il possédait quelques
» connaissances dans les Lettres, et était sur-tout
» versé dans la géométrie et dans les arts propres
» à embellir la peinture ; et l'on pense *que c'est*
» *par-là qu'il est parvenu à faire de grandes dé-*
» *couvertes sur la propriété des couleurs*, sujet à
» l'égard duquel il avait aussi puisé des instruc-
» tions dans la lecture de Pline et autres savans. »

Facius cite après cela plusieurs tableaux de *Jean Gallicus*.

« C'est de lui, dit-il, que nous avons cet excel-

royale de Goettingue, publia successivement, *des histoires de l'Art* :

1) En *Italie*, 2 tomes, 1798 et 1801.
2) En *France*, un tome, 1805.
3) En *Espagne*, un tome, 1806.
4) Dans la *Grande-Bretagne*, un tome, 1808.
5) En *Allemagne* et dans les *Pays-Bas*, en 1815 et 1817.

D'après une lettre que M. *Fiorillo* m'a fait l'honneur de m'écrire, le 12 mai de l'année courante, ce dernier ouvrage sera complété par deux tomes, dont l'un est sous presse.

Je considère la collection des œuvres du savant professeur de Goettingue, comme ce que les recherches les plus judicieuses ont produit jusqu'ici de plus exact et de plus complet sur l'histoire des Arts.

Il serait éminemment utile d'en généraliser la connaissance parmi nous ; et le Belge ou le français qui réussirait à les bien traduire, rendrait un service signalé à sa patrie et aux Arts.

Sans doute des ouvrages de ce genre ne sont jamais exempts d'inexactitudes. Il faudrait une Académie Européenne pour les rectifier complètement. En attendant, tout ami des Arts doit diriger ses efforts vers un but si désirable.

» lent tableau dans le cabinet du roi *Alphonse.*
» On y trouve la Vierge *Marie*, remarquable par
» sa beauté et sa douce pudeur ; l'ange *Gabriel* lui
» annonçant que le Fils de Dieu naîtrait d'elle :
» il est d'une rare beauté, et l'on dirait que sa che-
» velure est plus vraie que nature (*capillis natu-*
» *ram vincentibus*) ; *Jean-Baptiste*, portant sur
» sa personne l'empreinte de la sainteté de sa vie
» et de l'austérité de ses mœurs ; *Jérôme*, tout
» semblable à un être vivant ; une bibliothèque
» d'une exécution admirable ; — *quippe quæ, si*
» *paulùm ab ea discedas, videatur retrorsùm disce-*
» *dere et totos libros pandere, quorum capita modo*
» *appropinquanti appareant.*» —(Ni moi ni plusieurs
de mes amis, nous n'avons su expliquer ce passage
d'une manière qui nous parût satisfaisante). « Le
» pan extérieur représente *Baptiste Lommeline*, à
» qui ce tableau a appartenu, et à qui la voix seule
» manque ; et sa maîtresse, belle femme, comme
» elle l'était en effet, et parfaitement ressemblante.
» Entre-deux, un rayon de soleil tombe sur le pan-
neau : on le croirait l'effet du soleil même. » (*a*)

» C'est sans doute le même tableau dont parle *Va-*
sari ; le même dont le roi *Alphonse* de Sicile fit l'ac-
quisition de marchands Florentins ; le même enfin
que *Mamertini*, plus connu sous le nom d'*Anto-*
nello de Messine, admira au point qu'il fit le voyage
de Bruges, pour apprendre le secret qui avait ré-
pandu tant de chaleur, de force et d'éclat sur cette
merveilleuse production de l'art.

» Tout le monde connaît l'intimité qui s'établit

(*a*) *De Viris Illustribus*, p. 46.

bientôt entre notre grand compatriote et l'illustre Messénien. *Jean van Eyck* lui confia le fruit de ses recherches et de ses méditations. C'est par *Antonello* et *Roger de Bruges* que, dans la suite des temps, cette belle invention se répandit généralement dans l'empire des Arts.

» Mais ce qui est moins connu, et ce que j'eus le bonheur de découvrir récemment le premier, c'est que nous possédons à Gand un tableau d'*Antonello*, le seul peut-être qui existe dans le royaume des Pays-Bas.

» Ce tableau fait un des ornemens les plus remarquables de la belle collection de M. *van Rotterdam*, professeur à l'Université royale de Gand, et son premier recteur magnifique.

» Il représente *le Christ entre les deux larrons*. La *Vierge* est au pied de l'arbre à droite de la croix, où le bon larron est attaché. Elle est plongée dans une douleur profonde et muette. *Saint Jean*, du côté opposé, semble oublier les horreurs de la mort pour adorer avec le feu de son ame aimante, le Fils de l'Eternel.

» Les horreurs de la mort? L'expression n'est pas exacte. Le Christ est plein de calme et de noblesse. Il a cessé de vivre avec le sentiment de sa justice et de sa divine bonté. Les larrons ont expiré, chacun attaché à un arbre élevé pour son supplice, dans les angoisses de la mort; et celui de gauche dans des convulsions, qui pour être terribles, n'ont néanmoins rien de hideux.

» Une partie de la ville de Jérusalem est au second plan, la mer au fond du tableau. L'illusion optique semble en élever les eaux, remarquables par une **teinte diaphane**, dans laquelle les observateurs

veulent reconnaître les ondes de l'Adriatique ou celles de la Méditerranée.

» L'air aussi est plus vaporeux et moins froid que celui de nos climats.

» *Antonello*, animé du sentiment du beau, que le ciel d'Italie avait développé en lui ; plus savant que son maître dans l'art du dessin et dans l'intelligence de l'anatomie, a mis dans ce tableau la chaleur du climat sous lequel il avait grandi : mais il suffit d'avoir l'œil médiocrement exercé pour se convaincre que toute la partie technique du tableau, incontestablement peint à l'huile, appartient à l'école de *van Eyck*. C'est un témoin de plus et un témoin irrécusable de la vérité du récit de *Vasari*. C'est un des monumens les plus précieux et les plus rares pour l'histoire des Arts, et pour fixer le point de contact entre le génie italien et les talens de la Belgique.

» Il porte littéralement l'inscription suivante :

« 1477 *Antonyllus Messaneus me pinx.* »

» Il n'entrait pas dans mon plan de m'étendre autant sur *Jean van Eyck*; mais, entraîné par la dignité du sujet, et jugeant utile de rattacher quelques notices moins connues à celles qu'il fallait rapporter ici, pour donner de la liaison et de l'ensemble à mes idées, j'ai compté, mes chers Confrères, sur votre bienveillante indulgence (*a*).

(*a*) Qu'il me soit néanmoins permis de placer ici en note encore quelques mots sur l'inventeur de la peinture à l'huile, et du frère qu'il associa à ses succès. Les productions les plus éclatantes de leur pinceau, et dont l'origine est hors de doute, se trouvent dans l'enceinte de votre ville et dans celle de Gand. C'est là qu'il

Maintenant j'en viens à un homme encore moins célèbre que digne d'une célébrité immortelle. Il

importe à l'ami des Arts d'en étudier le type pour se soustraire au danger des erreurs. Il n'est peut-être pas de maître dont le nom, qui ne devrait être prononcé qu'avec une vénération religieuse, soit profané aussi souvent par l'ignorance ou la charlatanerie, que le nom de *van Eyck*. Il est à peine un cabinet en Europe où l'on ne montre avec orgueil de prétendus ouvrages de ces artistes célèbres. Souvent ces tableaux ont un mérite très-distingué, et l'homme de bonne foi ne comprend pas pourquoi l'on cherche à les parer de titres controuvés, qui, loin de servir, nuisent à ceux qui les emploient, certes sans se douter de leur tort, et de la sévérité qu'une juste mais impitoyable critique appelle sur eux.

Depuis *van Mander* jusqu'à *Fuessli* et *Fiorillo*, l'Agneau de l'Apocalypse encensé par les anges et adoré par le peuple, a été considéré comme le premier des chefs-d'œuvre des frères *van Eyck*. Il est à Gand, mais mutilé d'une manière déplorable.

Philippe-le-Bon en fit don à la paroisse de Saint-Jean, vers 1426.

Ce tableau courut de grands dangers à l'époque où les nouveaux Iconoclastes exercèrent leur fureur vandalique.

Philippe II, roi d'Espagne, convoita cette merveilleuse production. Le clergé eut le courage de la lui refuser, et le magistrat en fit faire une copie pour le roi.

Michel Coxis y travailla deux ans, et en reçut le prix de 4000 florins, ce qu'on évalue aujourd'hui, sans exagération sans doute, à 16000 florins; *cependant ce n'était qu'une copie*, qui (malgré l'erreur où certains auteurs sont tombés à ce sujet) est vraiment parvenue en Espagne. Aujourd'hui elle est rentrée en Belgique, part de butin à ce qu'il paraît de tel ou tel autre général. Elle est, ou au moins elle était encore en 1817 à Bruxelles, où je l'ai vue.

Lorsqu'en 1794, les commissaires de la Convention enlevèrent partout les plus célèbres productions des Arts, cette admirable composition, consistant en douze tableaux, ne put être entièrement sauvée. Quatre tableaux furent transportés à Paris, huit conservés, au péril des jours de ceux qui se chargèrent de ce soin patriotique, mais dangereux.

Après la paix qui suivit la campagne de 1815, la France rendit

vous appartient, ô mes Confrères! et c'est par lui que j'ai l'honneur de vous appartenir (*a*). Depuis

à la victoire les chefs-d'œuvre que de précédentes victoires avaient enlevés de notre patrie. Le roi des Pays-Bas restitua généreusement aux églises ce qu'elles avaient anciennement possédé.

C'est immédiatement *après cette époque*, que quelques chanoines de la cathédrale de Saint-Bavon (où jadis la paroisse Saint-Jean fut transférée, et où elle se maintint dans la même enceinte avec l'église cathédrale), aliénèrent sans autorisation, six des tableaux *conservés contre la fureur des Iconoclastes, refusés à Philippe II, et soustraits à un ennemi victorieux*. Ils mutilèrent ainsi, pour la misérable somme de *trois mille florins*, un chef-d'œuvre qui n'appartenait pas au chapitre, mais qui était la propriété de l'église paroissiale.

C'est du moins là un des argumens qu'entre plusieurs autres l'Administration fait valoir en justice, pour l'annulation d'un des plus funestes marchés qui ait jamais été conclu. S'il fallait le réparer à prix d'argent, la fortune entière de tous ceux qui y ont concouru ne suffirait pas.

Le jugement dans cette cause célèbre tarde à intervenir; mais il sera juste, et le gouvernement avisera aux moyens de prévenir de pareilles détériorations de nos chefs-d'œuvre.

(*a*) Mon admiration pour *Jean Hemling*, et l'étude que je fis de ses chefs-d'œuvre, dont Bruges possède un trésor inappréciable, multiplièrent mes relations avec plusieurs artistes de cette ville, dignes successeurs de leurs grands devanciers dans la carrière d'une gloire devenue nationale parmi nous.

Nous déplorâmes souvent en commun, l'état de délabrement auquel plusieurs des meilleurs tableaux d'*Hemling* étaient réduits. Il s'en trouvait un sur-tout, *le Mariage de Sainte-Catherine*, qui, placé sur un mur humide, menaçait de s'écailler, et de tomber en lambeaux.

J'avais assisté à la restauration des tableaux revenus de Paris, à Anvers. Dans le nombre, il s'en trouva qui étaient atteints du même mal, mais à un degré beaucoup moins alarmant. Le savant et judicieux *van Brée*, qui sait peindre avec génie et conserver avec intelligence, avait proposé de fixer les éclats, moyennant la téré-

près d'un an il fait l'objet de mes recherches. A qui mieux qu'à vous pourrais-je en offrir le résultat? et à quelle occasion pourrais-je le faire plus dignement qu'à celle de la solennité de ce jour?

» Quelle est, Messieurs, la bizarrerie des destinées humaines! La Grèce entière s'enorgueillissait du chantre de l'Iliade et de l'Odyssée, et la postérité ignore l'endroit qui le vit naître! Que dis-je? dans des temps assez récens, on n'a pas craint de révoquer en doute si jamais il exista un *Homère* !

» *Jean Hemling* dont le génie non moins fécond que sublime, a enrichi la Belgique, l'Italie, l'Allemagne, la France, et très-probablement l'Espagne de chefs-d'œuvre à jamais admirables, n'est guères connu que des amis des arts les plus instruits. Son nom ne devint jamais populaire, *même parmi les artistes de sa patrie*, et ce nom est presque devenu un problème.

benthine de Venise et la cire fondue au bain-marie: le procédé obtint un plein succès.

Je proposai à Bruges de recourir au même remède, et j'engageai mon zélé ami *van Brée* à me seconder dans cette entreprise.

La prudence voulait qu'on fît des essais. Ils furent exécutés sur de vieux panneaux trempés dans l'eau pendant vingt-quatre heures, pour augmenter le mal. Les éclats n'en furent pas moins fixés; et la restauration d'un mauvais tableau donna le courage de procéder à celle d'un chef-d'œuvre.

Ce grand travail est sur le point de recevoir la dernière main. Il fut dirigé par notre savant et zélé confrère, M. *Ducq*, premier professeur de peinture à l'Académie royale de Bruges. Au fur-et-à-mesure que le travail avançait, le tableau sembla sortir de nouveau de l'atelier de son créateur.

L'Académie récompensa un souvenir heureux, en m'envoyant un diplome qui m'associe à ses travaux; honneur que j'apprécie et auquel je suis infiniment sensible.

» *Carl van Mander* écrit : *Hansl* (Jean) *Memmelinck*
les italiens, *Zuan Memmelino*, ou *Memmeligno*, *Descamps*, et après lui, *Fuessli et Fiorillo*, appellent notre
artiste *Hemmelinck*; il est très-probable que c'est le
même qu'on désigne en Espagne sous le nom de
Juan Flamenco (*Jean-le-Flamand*).

» Réparons ces erreurs. Les cadres de plusieurs
tableaux conservés dans l'hôpital de Saint-Jean,
nous fournissent les moyens de les remplacer par
la vérité, et peut-être de les expliquer en partie.
Ces cadres, qui paraissent aussi anciens que les tableaux mêmes, portent l'inscription de *Jean Hemling* (*a*), et l'*H* initial de ce nom, auquel on a
voulu sans doute ajouter surabondamment la lettre
initiale du prénom *Jean*, a par-là gagné quelque
similitude avec un *M*.

» Ne dédaignons pas une observation de plus, qui,
pour paraître minutieuse aux esprits superficiels,
n'en aura pas moins quelqu'intérêt pour les amis
de l'exacte vérité. Disons donc que les Brugeois
n'aspirent pas l'*H* initial; et que ceux qui ché-

(*a*) Voici une de ces inscriptions *littéralement* copiées :

« *Opus Joannis Hemling.* »

L'*H* avec l'*J* y servant d'appendice, est ainsi formé :

H

Morelli, dans l'ouvrage que nous aurons occasion de citer
plusieurs fois, avait donc raison de supposer une erreur, quoiqu'il se soit trompé sur son origine.

« *Potrebbe pero la lettera M iniziale del cognome essere
di forma alquanto inusitata, sicche faccia equivoco con la H.*»

C'est précisément l'opposé.

rissent les arts, apprennent comment on prononce le nom vénéré du grand *Hemling* dans sa patrie !

» *Carl van Mander*, qui vivait cent ans après *Hemling*, nous apprend que cet excellent peintre était originaire de *Bruges*. *Descamps* qui vint deux siècles après *van Mander*, semble contester cette assertion. Selon lui, *Hemling* naquit à *Damme*, petite ville à proximité de Bruges.

» Il est probable que *Descamps* a fondé son opinion sur une tradition qui s'est constamment conservée dans votre hôpital de Saint-Jean. La voici :

— « Un soldat venant de Damme, s'y présenta. Pauvre, malade, en proie à tous les besoins, il fut accueilli, soigné, guéri. Bientôt on découvrit en lui des talens extraordinaires pour la peinture. C'était *Hemling*, qui exécuta, lors de son rétablissement, les admirables tableaux qui servent encore de principal ornement à l'hôpital. »

» Cette tradition dépose CONTRE *Descamps*; car l'hôpital était fondé pour des *Brugeois* malheureux. Les habitans de Damme ne participaient point au droit d'y être reçus (a). Or, tout le monde sait que dans les temps antiques, la volonté des fondateurs était une loi sacrée, dont les administrations de ces sortes d'établissemens ne s'écartaient jamais.

» L'illustre *Hemling* vous appartient donc, Messieurs, par la naissance. Je suis jaloux de revendiquer cette prérogative pour votre ville natale.

(a) Voyez le *Mémoire Statistique du Département de la Lys*, adressé au Ministre de l'Intérieur, d'après ses *Instructions*, par M.ʳ M. C. de *Viry*, Préfet de ce Département, publié par ordre du Gouvernement; à *Paris*, de *l'Imprimerie impériale*, an 3, p. 89.

» Le premier tableau connu de ce maître est de 1450; le dernier, qui paraît devoir lui être attribué, fut achevé en 1499. *Hemling* semble avoir exercé son art pendant près d'un demi-siècle. Il n'est donc pas trop téméraire de placer, au moyen d'un calcul approximatif, l'époque de sa naissance entre les années 1420 et 1430. C'est dans cette période que les frères *van Eyck* s'élevèrent à l'apogée de leur gloire.

» *Jean* mourut en 1442. *Hemling* a donc pu se former à l'école du régénérateur de la peinture. Peut-on raisonnablement douter qu'il n'ait puisé à la même source que *Roger de Bruges* dont il était le contemporain et le compatriote ?

» Le grand *van Eyck* avec qui le jeune *Hemling* habitait la même ville, brille par plus d'un genre de mérite dans l'histoire de la peinture. — Il inventa celle à l'huile. — Il substitua aux fonds d'or jusqu'alors usités dans les tableaux, des édifices et des paysages. — Il introduisit des procédés tout nouveaux dans la partie mécanique de son art. Aucune des productions des siècles précédens (productions trop peu connues, pleines de mérite, et dont nous aurons occasion de parler dans la suite) ne marque par cette touche ferme, nourrie et admirablement fondue; ni par le coloris brillant, vigoureux et transparent, qui fut l'apanage du pinceau de *Jean van Eyck*.

» Nous remarquons les mêmes qualités distinctes dans les peintures d'*Hemling*. Si sa touche est moins fière, elle est en revanche plus gracieuse; si son coloris a moins de vigueur, moins de hardiesse dans la profondeur des ombres, moins d'éclat dans sa magnificence, il est, ce nous semble, plus vrai,

plus doux et plus harmonieux. L'empâtement du maître offre des oppositions plus prononcées ; celui de l'élève unit avec une rare intelligence et une suavité admirable, les tons les plus variés. L'un et l'autre ont peint à grands traits, et cependant à traits imperceptibles. Ils ont fait des miniatures vivantes, pleines de chaleur et de noblesse. *Hemling* sur-tout, et particulièrement dans ses petites figures, eut une facilité et une adresse dans la partie technique de l'art, dont il n'existe peut-être pas de second exemple. Dans ses productions, on n'aperçoit nulle part les traces du pinceau. On ne comprend pas comment il a peint. C'est le souffle du génie qui est venu déposer la vie, oui ! la vie même et les grâces, sur ses panneaux.

« *Descamps,* au témoignage de Fiorillo, ne balance pas à déclarer qu'*Hemling* n'a peint qu'à la détrempe (*a*). Je n'ai pas vérifié la citation de Fiorillo ; mais nul jugement hasardé ne m'étonne de Descamps. J'ai examiné cinquante fois les descriptions de cet écrivain tranchant et présomptueux : je ne l'ai pas trouvé une seule fois exact. L'assertion que je viens de citer ne fera pas de prosélytes. Il est cependant à désirer, que la fausseté dont elle porte l'empreinte, soit rigoureusement constatée. C'est à vous, mes dignes Confrères, que l'histoire des Arts s'en remet pour ce soin.

» Il est probable qu'*Hemling* a vu l'Italie. Bien des circonstances le rendent très-vraisemblable. Un regard attentif sur les chevaux qu'il a peints dans son tableau représentant le martyre de saint Hyppo-

(*a*) Fiorillo : *Geschichte der zeichnenden künste in Deutschland und den Niederlanden. T.T.* 2. p. 312.

lite, en donne la certitude. Ce sont des chevaux antiques dont le type n'a pu être pris qu'à Venise.

» Mais la terre classique des Arts ne s'enorgueillissait pas encore des noms immortels de *Da Vinci* et de *Raphaël*. Le *Perugin* même n'avait pas encore salué le jour. Peut-être que des liaisons s'établirent entre *Antonello* et *Hemling*. Peut-être que celui-ci fit le voyage d'Italie avec son compatriote et son condisciple *Roger de Bruges*. La première de ces conjectures acquiert un certain degré de probabilité par la circonstance que toutes les peintures d'*Hemling* qui sont en Italie, existent (pour autant qu'on les connaît) à Venise et à Padoue.

» Le savant *Morelli*, conservateur de la Bibliothèque de Saint-Marc à Venise, a publié les notices d'un auteur anonyme du seizième siècle sur les peintures et les dessins antiques qui existaient de son temps en Italie: (*a*). Il y fait mention de plusieurs tableaux d'un maître ultramontain, qu'il désigne, ainsi que je l'ai déjà fait observer, sous le nom de *Memelino*, *Memeligno* ou *Memelin*. Il n'omet pas d'ajouter, chaque fois qu'il parle d'une production de cet artiste, *qu'elle est peinte à l'huile*.

» Il serait désirable de connaître de même l'espèce de bois sur lequel ces tableaux ont été exécutés : on obtiendrait probablement par là de nouvelles preuves du séjour que tout porte à croire qu'*Hemling* a fait en Italie.

(*a*) *Notizia d'opere di disegno della prima metà del secolo XVI esistenti in Padova, Cremona, Milano, Pavia, Bergamo, Crema, e Venezia, Scritta da un anonimo di quel tempo, publicata e illustrata da Jacopo Morello, custode della Regia Biblioteca di San-Marco di Venezia. Bassano* 1800. 8.

» Une notice des tableaux dont l'anonyme nous donne une description succincte, sera jointe à ce discours. Je me borne à citer ici un portrait d'*Isabelle d'Aragon*, peint en 1450. C'est la plus ancienne production du pinceau d'*Hemling* dont nous ayons connaissance.

» Il importe, pour la liaison des idées, que je dise aussi un mot sur le fameux bréviaire conservé au trésor de la basilique de Saint-Marc. Ce précieux manuscrit, auquel *Morelli* prodigue le tribut d'une intarissable admiration, contient d'innombrables miniatures d'un goût exquis et d'une perfection rare. *Il est entièrement peint par des maîtres flamands ;* et parmi ces belles et riches productions, on distingue sur-tout celles du peintre brugeois.

» Il existe un chef-d'œuvre du même genre à Cologne, non moins remarquable que celui de Venise. J'eus occasion de le voir dans la collection de M. *Fochem*, curé de la paroisse Sainte-Ursule. Il est orné d'une multitude de miniatures d'un mérite éminent ; et d'innombrables arabesques dont il est difficile d'égaler, impossible de surpasser la rare perfection.

» Ces peintures ne sont pas toutes de la même main ; mais un très-grand nombre des plus belles appartiennent incontestablement à votre illustre compatriote. Je n'en citerai ici que trois : l'une représente le moment où *Salomé*, *fille d'Hérodias, reçoit la tête de saint Jean-Baptiste ; la Descente du Saint-Esprit.* Les deux premiers sujets sont exactement traités comme *Hemling* l'a fait dans les admirables tableaux qui existent ici à l'hôpital de Saint-Jean. Des connaisseurs dignes de foi m'ont assuré que la composition et l'or-

donnance du dernier ne diffèrent pas non plus d'un grand tableau consacré au même sujet, qui se trouve dans la belle collection de MM. *Boisserée* à *Heidelberg*, tableau qu'ils considèrent comme un des chefs-d'œuvre de notre peintre.

» Les peintures du manuscrit de M. *Fochem* ont-elles été exécutées à Cologne même ? Je n'oserais ni l'affirmer ni le contester. Ce qui est certain, c'est qu'*Hemling* a long-temps vécu en Allemagne, et nommément à Cologne ; que son séjour sur les rivages du Rhin a eu une grande influence sur la perfection à laquelle cet artiste s'est élevé, et que la beauté dont la nature brille sur les bords du fleuve majestueux de la Germanie, a puissamment inspiré son génie.

» Une multitude de preuves viennent à l'appui de cette assertion. J'en trouve la première dans les figures dont *Hemling* a orné la châsse de Sainte-Ursule à l'hôpital de Saint-Jean.

» Certes, ces jeunes et gracieuses vierges ont un caractère de beauté essentiellement différent de celui que nous admirons, soit dans le sexe de la Flandre, soit dans celui de l'Italie. Ici, c'est évidemment la belle nature des contrées Rhénanes, ennoblie par une ame capable de s'élever à l'idéal de la beauté. Ce sont des vierges à taille svelte et élancée, à la chevelure blonde, au maintien modeste, au doux sourire ; telles, en un mot, qu'on les retrouve encore sur les bords enchanteurs du majestueux Rhin, et sur les tableaux des maîtres de l'antique école-colonaise. J'en pourrais désigner nommément telle ou telle autre que j'ai vue dans la nature, ou sur ce tableau, unique dans son espèce, et, sans contredit, le plus riche, le

plus beau de l'école du Bas-Rhin ; sur ce tableau qui est un des plus précieux ornemens de la cathédrale de Cologne, et dont le peintre modeste et ignoré jusqu'à ce jour, « a vu l'œil de la beauté » dont le souffle s'est répandu sur son ouvrage ; » et qui, *unique* comme l'était Raphaël parmi » les Italiens, est *unique* parmi les Germains » (*a*).

» J'ajouterai qu'on conserve à Cologne, dans l'église de Sainte-Ursule, une suite de tableaux appartenant au treizième ou au quatorzième siècle. Ils représentent l'histoire de la princesse britannique. Lorsqu'on a vu, même superficiellement, ces tableaux, on ne saurait douter que c'est là que le peintre de la châsse a trouvé une grande partie des figures que son pinceau a vivifiées et ennoblies.

» Enfin, cette châsse présente à nos yeux plusieurs aspects de la ville de Cologne. Il serait difficile de comprendre comment un peintre aurait pu les adapter à son plan avec autant d'art, de goût et de magnificence, en conservant toujours les apparences de la plus grande vérité, s'il n'avait pas fait, sur les lieux mêmes, l'étude de son sujet.

» Ce n'est pas tout, ni même la principale base de mon assertion. L'ancienne école allemande (je parle des temps antérieurs aux *Cranach*, aux *Durer* et aux *Holbein*) pendant long-temps oubliée dans le pays même où elle prit naissance, et complètement ignorée dans le reste de l'Europe, mérite de fixer

(*a*) *Fred. Schlegel*. Une description de ce beau tableau sera insérée dans le recueil de ces notes, immédiatement après la notice des principaux ouvrages d'*Hemling*. Quelques observations sur l'ancienne école du Bas-Rhin y seront jointes : elles se rattachent à l'objet que j'ai entrepris de traiter.

toute l'attention des amis des arts et de leur histoire. Un auteur déjà cité, M. *Fred. Schlegel*, dit avec raison que les anciens tableaux de Cologne prouvent qu'il y avait dans cette ville une antique école, plus riche et plus étendue qu'il n'y en eut peut-être jamais dans le midi de l'Allemagne; *une école* (dit-il) *qui prouve en même temps la liaison et l'identité de l'ancienne école allemande et de l'ancienne école des Pays-Bas.* Le savant *Fiorillo* applaudit à cette assertion, et il ajoute *que l'école colonaise a existé près de deux cents ans avant les van Eyck.* (a)

» Grâces aux soins et au zèle du savant professeur *Wallraf*, la ville de Cologne possède maintenant la collection la plus complète et la plus instructive de l'école germanique, depuis les temps les plus reculés, jusqu'à la régénération de la peinture. M. *Fochem*, dont j'ai déjà eu occasion de vous entretenir, et M. *Lieversberg*, négociant riche et ami éclairé des Arts, possèdent aussi un grand nombre des plus belles productions de cette école.

» Ceux qui ont pris la peine d'examiner ces trésors trop long-temps enfouis, ne peuvent refuser l'hommage de leur admiration aux peintres modestes qui ont transmis de si beaux ouvrages à la postérité. Bien que leurs noms soient restés inconnus, leurs ouvrages prouvent combien leur imagination était féconde et belle dans ses conceptions. L'ordonnance de leurs tableaux se ressentit long-temps de la régularité roide et rigoureusement calculée, dont l'Orient, et nommément Byzance,

(a) (L. c. T. 1. p. 414. et 420).

leur avait transmis les principes. Mais la triste monotonie d'une régularité toujours uniforme ne se conserva pas trop long-temps à Cologne. Ce fut encore dans son antique école que le goût triompha de la pédanterie, et que le sentiment du beau dont chacun porte l'image en soi, se développa au sein de la belle nature et de l'hilarité d'un peuple vif, jovial et bon. Je chercherai à expliquer ailleurs cette idée.

» C'est dans la source abondante des richesses de l'ancienne école rhénane, que le grand *Hemling* a trouvé des principes de composition et d'ordonnance, qui parlaient en même temps à son cœur et à son esprit. Il les adopta, tout comme il avait puisé dans l'école de l'illustre *van Eyck*, les règles techniques de son art. Une multitude de comparaisons que j'ai été à même de faire, en fournissent des preuves irrécusables.

» D'abord, la collection déjà citée de M. *Lieversberg*, contient une suite de huit très-anciens tableaux, représentant diverses scènes de la Passion de Jésus-Christ. Ils sont peints sur un fond d'or. Leur composition est déjà franche et pleine de vérité, et leur ordonnance ne se ressent plus de la symétrie roide et affectée de l'*école byzantine*, où les premiers maîtres allemands puisèrent leurs exemples et les règles.

» Dans cette suite, se trouve l'arrestation du Christ. Il est représenté au moment où Judas, placé un peu en arrière de lui (cherchant ainsi à se cacher aux yeux de son divin maître), lui donne le baiser perfide. Un des licteurs saisit le Sauveur par la poitrine ; un second tient ses vêtemens et l'entraîne vers la gauche du premier plan. Saint Pierre, tout

à la droite du même plan, a l'épée levée sur Malchus. Derrière ces groupes, la multitude armée de bâtons et d'épées, avide de consommer l'œuvre de l'impiété, est placée dans des réunions et des attitudes pittoresques.

» *Hemling*, et incontestablement *Hemling*, a traité le même sujet. J'ai vu ce tableau dans le cabinet de M. *Fochem*. *C'est la même composition, la même ordonnance, le même choix, la même distribution de couleurs ; ce sont souvent les mêmes airs de tête.* Mais tout est plus grandiose, plus noble, plus animé dans la peinture d'*Hemling*. Le coloris est plus vigoureux, plus transparent, et incomparablement mieux fondu. Les formes sont plus arrondies, par l'emploi des moyennes teintes et ombres plus fortement prononcées (*a*).

» Le revers du tableau, en grisaille, représente Saint Jean-Baptiste portant l'Agneau sur la main.

» M. *Bettendorf* à *Aix-la-Chapelle*, possède, parmi beaucoup d'autres richesses, sur-tout en tableaux anciens, une peinture extrêmement curieuse exécutée à la détrempe, et en miniature. Il n'est pas difficile d'y reconnaître le pinceau d'*Hemling*. Plusieurs scènes de la vie du Christ y sont très-spirituellement traitées. On y trouve, entr'autres, le Baptême, *et l'on y reconnaît de suite la première idée du grand tableau représentant le même sujet qui est conservé à Bruges*. On y trouve encore la Ré-

(*a*) On n'en continue pas moins d'admirer le beau tableau de M. *Lieversberg*, même après l'avoir vu perfectionné sous le pinceau d'*Hemling*. Je dois un croquis du premier à l'obligeance de M.ʳ *de Noel*, de Cologne. On peut y apprécier le mérite de la composition et de l'ordonnance du tableau.

surrection du Sauveur, *qui est évidemment imitée d'un des huit tableaux antiques de la collection de M. Lieversberg.*

» M. Bettendorf a un autre tableau d'*Hemling* qui n'est pas moins remarquable : c'est *le Christ crucifié entre les deux larrons;* à droite, la mère éplorée, à gauche, Saint-Jean l'Evangeliste. Les disques d'or, usités dans la peinture ancienne, servent encore de gloires aux têtes de ces trois saints personnages. En bas du tableau, on voit à la droite Jésus-Christ encore garotté après la flagellation. A gauche, Jésus-Christ après la flagellation, sans lien et couvert d'un manteau de pourpre. Il est assis et respire après tant de souffrances. Partout une religieuse est à genoux aux pieds du Sauveur. C'est toujours la même religieuse. Une inscription nous apprend qu'elle mourut en 1412 (ainsi très-probablement avant la naissance d'*Hemling*), âgée de 73 ans. Dans l'arrière-fond, on remarque une église, des arbres, des rochers, un ruisseau serpentant dans des prairies, des montagnes bleues, le tout parfaitement dans le goût de notre peintre.

» Ce qu'il y a de plus extraordinaire, c'est que ce tableau est divisé en deux parties au moyen d'une ligne ayant à-peu-près la forme du cœur humain. Cette ligne sépare en quelque sorte deux tableaux sur le même panneau. Le plus ancien est peint sur un fond d'or; le plus récent sur le tapis que la nature développe tous les jours à nos yeux. Il est probable qu'originairement la peinture antique a couvert la totalité du panneau, et qu'une main plus habile en a, dans la suite, repeint une partie considérable, qui forme une composition nouvelle, liée à l'ancienne et placée à côté d'elle.

On ne saurait méconnaître cette main; c'est celle d'*Hemling*, mais moins exercée encore qu'elle ne le fut dans la suite.

» Revenons aux peintures du reliquaire. Elles sont ornées des plus beaux monumens de l'ancienne architecture qu'on voit à Cologne. Sa cathédrale, si imposante, et chef-d'œuvre sans pareil si elle était achevée; les églises de S.^t-Cunibert, des Saints-Apôtres, de S.^t-Séverin, y sont représentées. La tour dite *Beyen-Thurn* y a trouvé sa place. Les habitations modestes dont la cathédrale est entourée, y figurent également. Tout cela est d'une vérité admirable, non pas cependant de celle du portrait (le plan général de la composition ne permettait point de l'adopter), mais d'une vérité d'imitation qui fait illusion lors même qu'on connaît trop bien les localités pour ignorer qu'en effet les bâtimens n'occupent point entr'eux la même place sur les lieux. C'est ici qu'il faut avoir étudié le terrain et formé son plan pour avoir pu peindre ainsi.

» En général, on remarque souvent dans les productions d'*Hemling*, des maisons auxquelles l'architecture en usage sur le Bas-Rhin a évidemment servi de modèle. Je ne citerai à l'appui de cette assertion que ce S.^t Christophe, que vous conservez, Messieurs, à votre Académie : ce Saint Christophe, qui, d'ailleurs, a fait dire à *Fred. Schlegel* : « *Il est frappant combien les physionomies* » *y sont* plus allemandes *qu'on ne le trouve ordi-* » *nairement chez les plus anciens maîtres flamands !* »

» Il serait sans doute superflu de répéter encore ce que je viens seulement de dire sur plusieurs tableaux d'*Hemling*, où ce grand peintre a, sans

contredit, imité les sujets traités avant lui par les anciens maîtres de l'école colonaise. J'y ajouterai seulement que plusieurs groupes de Vierges que j'ai souvent examinés sur la châsse de Bruges, m'ont paru avoir une grande ressemblance avec de pareils groupes sur la suite des très-anciens tableaux représentant l'histoire de Sainte *Ursule*, conservés dans l'église de ce nom à Cologne. Je n'oserais cependant affirmer trop positivement cette assertion, parce que je n'ai pas pu la vérifier avec assez de soin. Le défaut de temps et la difficulté de bien voir des tableaux salis et placés à trop d'élévation, m'ont obligé de renoncer à cet examen.

» Mais ce que je me garderai bien de passer sous silence, c'est que presque tous les tableaux d'*Hemling* rappellent le principe qu'à l'exemple de Byzance, Cologne avait adopté pour l'ordonnance. Celle-ci est encore de la plus rigoureuse symétrie dans son Saint Christophe, et dans le Mariage de Sainte Catherine. Ailleurs, cette régularité est cachée avec plus d'art ; mais elle domine assez généralement dans les tableaux de notre maître, et ajoute à leur mérite par le goût avec lequel il en a fait ordinairement emploi.

» Il est probable qu'*Hemling* quitta de bonne heure sa patrie, et n'y revint qu'après avoir visité l'Italie et l'Allemagne. Nous l'avons vu rentrer dans sa ville natale, pauvre, accablé par sa mauvaise fortune, trop heureux enfin de trouver un asile dans l'hôpital de Saint-Jean.

» C'est à Bruges qu'il peignit la plus grande partie de ses admirables chefs-d'œuvre. Il paraît que ce fut avant 1479 qu'il en acheva le premier. Le

dernier dont nous ayions connaissance, a été exécuté vers l'an 1485 : c'est la Vierge, et sur le volet opposé le portrait du jeune *van Newenhoven* qui fit peindre ce tableau (*a*).

» Il paraît Messieurs, que votre grand compatriote se rendit après cette époque à *Louvain*. Cette ville possède de lui trois tableaux capitaux. Il est très-probable que c'est sur les lieux mêmes qu'ils ont été entrepris et achevés. Le dernier même ne l'est point entièrement, ainsi que cela sera plus amplement dit dans la notice qui est jointe à ce discours. Il est assez raisonnable de penser qu'un départ précipité pour l'Espagne a empêché *Hemling* de terminer cet ouvrage.

» *Bermudez* et *don Alonzo Pons*, nous parlent de différens tableaux exécutés dans la Chartreuse de *Miraflores*, près *Bruges*, depuis 1496 jusqu'en 1499, par un artiste qu'ils appellent *Juan Flamenco*, *Jean le flamand*. Les sujets qu'ils représentent sont précisément ceux *qu'Hemling* traitait avec une prédilection très-marquée. La vie de *Saint Jean-Baptiste* est de ce nombre. Nous ne connaissons à l'époque dont il s'agit que *Jean Hemling*, parmi les peintres flamands, qui soit digne des éloges que les auteurs espagnols donnent à *Juan Flamenco*.

» Il est donc vraisemblable que *Philippe*, qui eut occasion de se pénétrer du mérite de notre peintre en admirant ses sublimes productions tant à Bruges qu'à Louvain (*b*), l'engagea à passer les

(*a*) Le cadre de ce tableau porte l'inscription suivante : *Hoc Opus fieri fecit Martinus D. E. Newenhoven, anno D.m. 1481 « Vero œtatis suœ XXIII. »*

(*b*) *Philippe* fut inauguré *Duc de Brabant*, à *Louvain* même, en 1494. C'est à *Lierre* qu'il fut uni en mariage en

Pyrénées pour illustrer par son pinceau la magnifique Chartreuse de Miraflores, qu'on construisait alors. Peut-être aussi que les architectes colonais, que les auteurs cités nous désignent sous le nom de *Juan et Simon de Colonia (Jean et Simon de Cologne)*, chargés de la construction de l'édifice, qui ont dû connaître le peintre brugeois, ont eu de l'influence sur son voyage en Espagne, et sur les peintures qu'il semble avoir exécutées à Miraflores.

» Je reviendrai sur cet objet dans les notices déjà plusieurs fois annoncées. Ici je me résume, Messieurs, pour terminer ce discours, après avoir peut-être abusé trop long-temps de votre indulgence.

» D'après tout ce qui a été dit, il est, ce me semble, permis de penser :

» Que *Jean Hemling* naquit à Bruges ;

» Qu'il y fréquenta l'école du grand *van Eyck*, où il apprit à se passer des fonds d'or, et où il se forma dans la partie mécanique de l'art ;

» Qu'il chercha à perfectionner celui de la composition en étudiant les productions de *l'ancienne école colonaise* ;

» Que ce fut encore *sur les rives du Rhin* qu'il trouva le modèle de ces figures sveltes et gracieuses, si pleines d'expression et d'aménité, qui distinguent son pinceau ;

» Qu'à *Venise*, il fut particulièrement frappé du mérite de ces superbes chevaux que, dans des

1496 à l'infante *Isabelle d'Aragon* ;........ 1496 ! c'est précisément l'époque où *Jean Flamenco* commença les tableaux de Miraflores.

temps très-récens encore, chacun de nous a pu admirer à Paris ;

» Que son ame sensible aux charmes de la nature, savait élever ce qu'il avait vu de plus parfait au type immortel du beau idéal ;

» Qu'il revint après ses voyages dans sa patrie, où il exécuta un nombre considérable de conceptions grandes et sublimes ;

» Enfin, qu'il termina en Espagne sa laborieuse carrière, après l'avoir illustrée par un demi-siècle de gloire.

» Puissent les cendres de cet artiste incomparable reposer en paix dans la tombe modeste et ignorée qui les couvre !

» Quant à nous, Messieurs, nous ne cesserons jamais d'honorer sa mémoire, et nous ne prononcerons jamais qu'avec vénération et gratitude, le nom de celui que nous nous enorgueillissons de pouvoir appeler le GRAND BRUGEOIS !

II.

Voyez *l'Avant-propos*, page x.

NOTICE SUR LES TABLEAUX

PEINTS

PAR JEAN HEMLING.

L'ANONYME dont *Morelli* a publié les notices, fait mention de plusieurs productions d'*Hemling* qu'il a eu occasion de voir en *Italie* ; savoir :

A *Padoue*, un petit tableau divisé en deux volets, représentant, d'un côté, *Saint Jean-Baptiste* avec son agneau, vêtu et assis dans un paysage ; et d'autre part, la *Vierge* pareillement dans un paysage. Il indique l'année où ces peintures furent exécutées. C'est en 1470, sauf (ajoute-t-il) ce qui en est vrai : *salvo il vero*. Elles étaient conservées dans la maison de *Pierre Bembo* ;

A *Venise*, 1.° un portrait d'*Isabelle d'Aragon*, *l'épouse de Philippe de Bourgogne*, peint en 1450, en grandeur moins que nature. C'est là le plus ancien tableau d'*Hemling* dont nous ayons connaissance. Il est bon de se ressouvenir ici que l'artiste célèbre que nous regardons comme le maître d'*Hemling*, fut peintre de la cour de ce prince ; que l'histoire, moins juste peut-être que bienveillante en cette occasion, désigne sous le nom du bon *Duc* ;

2.° Le portrait d'*Hemling*, peint par lui-même au miroir. On y voit, dit l'auteur, qu'il avait alors près de 65 ans, et qu'il était plutôt gras, et d'une figure rubiconde, qu'autrement (*a*);

3.° Deux portraits d'un mari et de sa femme (*b*);

4.° Plusieurs petits tableaux représentant des saints. Tous ont des volets latéraux, également ornés de peintures.

Ces différens tableaux étaient à Venise, et y servaient d'ornement au palais du cardinal *Grimaldi*;

5.° Dans la même ville, et dans la maison d'*Antonio Pasqualino*, « un petit tableau représentant,
» en habit de cardinal, *Saint Jérôme*, absorbé
» dans la lecture. Quelques-uns l'attribuent à *Antonello de Messine*; mais le plus grand nombre pense
» avec plus de vraisemblance, qu'il est l'ouvrage
» de *Cianès*, ou de *Memelin*, ancien peintre ultramontain (ponentino). Et c'est sans doute ainsi
» qu'il en faut juger par la manière de peindre;
» car bien que le visage soit fini à l'italienne,...
» les édifices sont ultramontains. *Le petit paysage*
» *est naturel, soigné et achevé. On le voit par une*
» *fenêtre et par la porte de l'appartement. La perspective est bien observée*, et tout l'ouvrage est
» parfait par sa délicatesse, les couleurs, le dessin, la force *et le relief*. Un paon, une caille

(*a*) « Piùtosto grasso che altramento, e rosso. » p. 75 et 76.

(*b*) « Li due ritratti pure a oglio del marito e moglie in-
» sieme alla ponentina, furono di mano dell' istesso » *(Zuan Memelino)*. — p. 76, Fiorillo infere de ce passage, peut-être avec raison, que ce sont des portraits d'*Hemling* et de *son épouse*.

» et un plat de barbier y sont représentés avec
» vérité. Un billet est attaché à un petit banc. Il
» paraît contenir le nom du peintre; cependant, en
» l'examinant de plus près, on n'y distingue aucun
» caractère » (*a*). Ce que l'auteur dit du paysage, de
la perspective et du relief des figures, s'applique à
Hemling bien plus qu'à nul autre peintre de ces
temps.

Mais ce qui a sur-tout excité l'admiration de l'anonyme et de *Morelli* lui-même, c'est le célèbre
bréviaire que *Messer Antonio*, sicilien, vendit au
cardinal *Grimaldi*, à Venise, pour 500 ducats, et
qui en diverses années fut orné de miniatures par
plusieurs maîtres. Il s'y en trouve de la main de
Zuan Memelin...... (*b*), de celle de *Girardo da
Guant* 125, et de *Lievino d'Anversa* 125. On y admire sur-tout les douze mois, et parmi ceux-ci
particulièrement le mois de février (*c*).

Dans les notes dont Morelli a accompagné les
notices de l'anonyme, il s'exprime à-peu-près dans
les termes suivans sur ce bréviaire :

« L'excellent code ici désigné, contenant le bré-
» viaire romain, est un objet de tant de mérite,
» qu'il n'y a pas de quoi s'étonner, si le cardinal
» *Dominico Grimaldi* l'a acquis au prix élevé de
» cinq cents séquins; qu'il en fit toujours le plus
» grand cas; qu'il voulut qu'après sa mort il pas-

(*a*) Ib. p. 74 et 75.

(*b*) Ce nombre est désigné par des points, peut-être pour n'avoir pas été clairement exprimé au manuscrit, ou bien parce que l'auteur a trouvé de trop grandes difficultés à indiquer combien de peintures appartiennent à *Hemling*, dans ce précieux recueil.

(*c*) P. 77 et 78.

» sât dans les mains du patriarche *Marino* son
» neveu, et qu'au décès de celui-ci, il fut con-
» servé à perpétuité parmi les trésors de l'État.
» Le patriarche *Giovanni Grimaldi*, qui survé-
» cut à *Marino*, eut le désir de garder ce ma-
» nuscrit, et de ne pas s'en séparer pendant tout le
» temps de sa vie. Il le garda en effet, avec la per-
» mission de la *Signoria*, à laquelle il le fit re-
» mettre dans la suite, lorsqu'il était tout près du
» terme de sa vie (*a*). Il donna en même temps à la
» république, avec cette précieuse antique, une ar-
» moire, ou caisse d'ébène, richement ornée de
» camées et de pierreries, qu'il avait récemment
» achetée. C'est là que le bréviaire fut déposé et
» conservé avec les honneurs dus à un pareil tré-
» sor. »

Ce bréviaire, au témoignage de *Giovanni Strenga*, cité par *Morelli*, est écrit sur parchemin, et contient 831 pages. A l'époque où *Strenga* écrivait, il était encore dans la bibliothèque de Saint-Marc, et n'avait pas reçu la moindre atteinte des injures du temps.

« Ce bréviaire (c'est *Morelli* qui parle) fut
» ensuite transporté de la bibliothèque au tré-
» sor de la basilique de Saint-Marc, où, par une
» surabondance de soins (*b*), il fut mal pourvu à
» sa conservation.

(*a*) Il mourut en 1592.
(*b*) « *Per soverchia gelosia*. » Le motif du péché le rend excusable jusqu'à un certain point. Le mal qui en résulte n'en tourne pas moins au préjudice de tous les siècles futurs. Que de chefs-d'œuvre n'ont point été dégradés, perdus, aliénés, par l'ignorance, l'incurie, et une honteuse avarice!

» En vérité, ce livre est très-digne de la plus
» grande admiration, par rapport à ses miniatu-
» res, parce qu'il y en a un nombre bien plus
» considérable qu'on ne le croirait sans l'avoir vu,
» et qu'elles sont d'un goût exquis. Les douze
» mois, les principaux mystères de la religion, les
» traits les plus remarquables de la vie de Jésus-
» Christ et de la Vierge Marie, les saints les plus
» vénérés de la Chrétienté, y sont représentés en
» miniatures, dont chaque page est peinte dans
» toute la longueur du volume. Son format est pe-
» tit in-folio.

» Il n'y a pas de lettre initiale qui ne soit do-
» rée et plus ou moins enrichie de petites figu-
» res. Les marges latérales de chaque page sont
» peintes en feuillage, arbres, fleurs, fruits, ani-
» maux, petits temples, et pareils arabesques.
» Mais la correction du dessin, l'harmonie de la
» composition, le naturel de l'exécution, la vi-
» vacité du coloris, et tout ce qui peut contri-
» buer à la perfection de productions d'un mérite
» si achevé, brillent sur-tout dans les miniatu-
» res représentant les douze mois. Tout le reste
» est plus ou moins heureusement exécuté, d'après
» le talent des différens maîtres qui concoururent
» à achever cet ouvrage. On n'en saurait pas les
» noms sans les notices de notre anonyme, qui vé-
» cut à une époque où il a pu être solidement ins-
» truit à ce sujet; et ce qui de plus lui concilie
» la confiance, c'est la forme des édifices, des
» vêtemens et des costumes, qui prouvent *que, du*
» *commencement à la fin de l'ouvrage, tout est en-*
» *tièrement flamand.* »

Morelli termine cette longue note (*a*), si riche en intérêt, en déclarant qu'à son avis, on ne saurait douter qu'*Hemling* (Memelino) ne soit l'un des peintres qui ont réuni leurs talens pour exécuter cette merveille des Arts. Quant à *Girardo da Guant* et *Lievino d'Anversa*, il pense qu'ils sont *Gerard vander Meire*, originaire de *Gand*, et *Hugues d'Anvers* (*Ugo d'Anversa*); ou bien *Lieven de Witt*, de *Gand*.

Cet inappréciable manuscrit n'est pas le seul trésor de ce genre, dont les Arts soient en grande partie redevables à l'illustre Brugeois.

Il ne pense point, à la vérité, que les miniatures qui ornent le beau manuscrit de 1485, dont la Bibliothèque Royale de Bruxelles est en possession, soit de ce nombre; c'est une histoire du Hainaut. La principale peinture qu'on y voit, représente l'auteur à genoux devant Philippe-le-Bon, faisant à ce prince l'hommage de son livre. Cette miniature est incontestablement d'un mérite très-remarquable; mais je serais fortement dans l'erreur, si les personnes qui ont étudié les productions d'*Hemling*, pouvaient l'attribuer à ce maître.

Il n'en est pas de même d'un manuscrit, le plus riche et le plus beau d'entre ceux que j'ai eu occasion de voir. *Marie de Médicis* l'apporta à Cologne. Après la mort de cette princesse, il passa, à ce qu'il paraît, successivement dans les mains de plusieurs familles. Il existe aujourd'hui dans la collection de M. *Fochem*, curé de l'église de

(*a*) P. 226 — 229.

Sainte-Ursule, à Cologne, et possesseur non moins instruit que complaisant, de beaucoup de peintures anciennes.

Ce manuscrit est écrit sur parchemin, et tout ce que *Morelli* dit des lettres initiales, des ornemens placés à la marge des pages, et des miniatures du bréviaire vénitien, s'applique, sans restriction, au manuscrit de Cologne. Le feuillage, les fruits, les oiseaux, les papillons, et, en général, tout ce qui sert aux peintures marginales, est d'une beauté qu'on ne se lasse pas d'admirer. On peut dire sans aucune exagération, que très-peu d'arabesques égalent en perfection ceux de ce manuscrit; et que jamais, *non, sans exception, jamais* il n'en a été peint qui surpassassent ceux-ci en excellence.

Les miniatures de ce superbe monument du quinzième siècle, sont de différens maîtres; mais les meilleures et les plus nombreuses, appartiennent évidemment au grand Brugeois. L'architecture, la perspective, et sur-tout les paysages, qu'aucun maître ne peignit jamais comme *Hemling*, en font foi, et ne laissent pas subsister le moindre doute sur cette assertion.

Une belle miniature, représentant *la Descente du Saint-Esprit*, contient la première idée d'un grand tableau consacré au même sujet. Ce dernier tableau existe dans la riche collection de MM. *Boisserée*, à *Heidelberg*; et des connaisseurs dignes de confiance m'ont assuré qu'il est incontestablement d'*Hemling*.

J'ai retrouvé moi-même, dans le livre précieux de M. *Fochem*, les mêmes compositions que

l'on admire tous les jours à Bruges, dans la *Décapitation de saint Jean-Baptiste* (*a*), et dans la *Vision de Pathmos*. Ce sont de véritables bijoux de l'art, remarquables par une délicatesse exquise de pinceau, une grande vérité, et le plus précieux fini.

Un assez bon nombre de tableaux d'*Hemling* existent en ALLEMAGNE, où leur mérite est apprécié, plus peut-être que nulle part ailleurs. MM. *Boisserée*, à *Heidelberg*, possèdent au moins *quatre* de ces compositions, dans leur célèbre collection, qui est considérée comme une des plus riches et des plus instructives, et peut-être la plus précieuse de l'Allemagne.

L'une représente la *Descente du Saint-Esprit*, dont j'ai déjà eu occasion de vous entretenir. Je suis hors d'état, Messieurs, de vous donner des renseignemens plus détaillés sur cette production. Tout ce que je sais, c'est qu'elle n'est pas extrêmement estimée par ceux qui la connaissent.

Je dois à l'obligeante bonté de M. *de Groote*, assesseur à la Régence de Cologne, quelques notices sur les trois autres. Je me flatte que ce bienveillant ami des Arts ne me taxera pas d'indiscrétion, si je me permets de vous les communiquer ici.

MM. *Boisserée*, dit-il, possèdent d'*Hemling*:
« 1.° *Une Tête de Christ*, de grandeur naturelle,
» dont l'expression ne saurait se décrire. Celui qui
» la voit, le profane même, qui porte ses pas
» dans le sanctuaire des Arts, éprouve une émo-

(*a*) *La Décapitation !* L'expression n'est pas exacte. La tête est déjà séparée du tronc; le bourreau la présente à la fille d'*Hérodias*.

» tion qui pénètre dans toute la profondeur de
» l'ame. Cette image est d'une si sublime simpli-
» cité, qu'il est impossible d'en donner la descrip-
» tion. Il faut nécessairement l'avoir vue, pour
» juger de sa perfection accomplie.

» 2.° *Une Adoration des Mages.* C'est un très-
» grand tableau, où néanmoins les figures de l'a-
» vant-plan n'ont pas plus d'un pied. Toute l'his-
» toire des Mages est représentée en épisodes,
» sur ce tableau éminemment riche : d'abord,
» et dans le plus grand lointain, ils aperçoi-
» vent, chacun à genoux, l'étoile mystérieuse.
» Suit alors, au plan moyen, et dans le plus
» précieux paysage, leur arrivée près du roi Hé-
» rode. Là, les figures sont déjà d'une grandeur
» plus sensible, et exécutées comme des minia-
» tures, avec une beauté et un art infini. Enfin,
» ils avancent au premier plan, et se montrent
» seulement alors dans toute leur pompe et ma-
» gnificence, lorsqu'ils adorent le Sauveur. Puis
» ils se dirigent à droite vers la mer, pour re-
» tourner par une autre route dans leurs foyers.
» Ce tableau est peut-être, sous le rapport de
» l'invention, de la composition et de l'ordon-
» nance, le plus grand et le plus beau qui soit
» jamais sorti des écoles germaniques.

» 3.° *Une Récolte de Manne dans le Désert*; à
» côté sur l'un des volets, *Saint Christophe* ; sur
» l'autre, *Saint Jean-Baptiste.* Je ne parlerai ici
» que de Saint Christophe qui, à l'aurore nais-
» sante, traverse les ondes écumantes de la mer,
» et jette ses regards autour de lui, dans un pay-
» sage d'une beauté infinie. Le tout est conçu
» avec une chaleur, une élévation, une aménité,

» une force, qu'il est absolument impossible de
» surpasser. »

J'ai parlé ailleurs en détail de l'Arrestation du Sauveur, dans la collection de M. *Fochem*, et des deux tableaux de M. *Bettendorf*. Le premier est une très-belle production de notre maître; les deux derniers datent sans contredit de son tout-premier temps (*a*). Ce sont les efforts de l'aiglon : il ne vole pas encore d'une aîle assurée, mais il volera (l'on ne saurait en douter); il planera majestueusement sous la voûte la plus élevée du Ciel.

M. *Bettendorf* compte trois autres tableaux d'*Hemling*, dans sa vaste collection. Ils sont d'une grande beauté, et dignes de leur auteur.

L'un représente *Sainte Catherine* et *Sainte Barbe*. *Hemling* affectionnait le souvenir de ces deux saintes. Il les a pareillement peintes pour cet hôpital de Bruges, que son nom a rendu célèbre. On les voit au surplus dans le tableau de M. *Bettendorf*, placées dans un charmant paysage.

L'autre, *Élie* : il goûte les douceurs du repos. Sa main droite, très-bien peinte, sert d'appui à sa tête vénérable, qu'une belle barbe rend plus imposante encore. Un ange, en vêtemens blancs, et d'une chevelure admirable, a posé un pain à côté de lui. Il semble lui apparaître, et lui ordonner

(*a*) Il est à remarquer que ce tableau, et celui qui y sert de pendant (*Saint Jean-Baptiste*, peint en grisaille), est un volet dont la planche a été sciée dans son épaisseur. Le contre-volet est dans la collection de MM. *Boisserée*. J'ai oublié ce qu'il représente. La pièce du milieu, ou le principal tableau, n'est pas encore connu. J'aime à signaler ce fait au zèle et aux recherches des artistes et des amis des Arts.

de se lever. En jetant les yeux sur la gauche du tableau, on le voit en grandeur réduite; il s'éloigne et s'achemine vers des montagnes et des rochers. Le paysage seul suffirait pour faire reconnaître le pinceau d'*Hemling*.

Le troisième, *la Fête de l'Agneau Pascal, célébrée par une Famille israélite* ; peut-être Moïse au départ de l'Égypte.

Six figures près d'une table couverte, où l'on voit du pain, du feuillage, des gobelets et l'Agneau.

Le personnage du milieu, magnifiquement vêtu, coupe l'Agneau en pièces, pour les distribuer.

A sa droite, une figure non moins belle ni moins riche que la précédente : une barbe vénérable ajoute aussi au respect qu'elle inspire ; ce personnage attend la part qui lui est réservée au repas.

Puis un fils d'Israël, pareillement dans un costume distingué. Ses deux mains tiennent le bâton qui lui servira d'appui dans un long pélerinage.

Un juif imberbe, attaché au service de la maison, a un vase en main, et entre par la porte, qui est entr'ouverte : l'on découvre par là un paysage, dont *Hemling* néglige rarement d'orner ses tableaux.

A la gauche du principal personnage, deux figures de femmes, entre lesquelles on remarque une tête d'homme, son corps étant caché par les vêtemens des femmes.

Après avoir parlé des tableaux d'*Hemling* qui existent en *Italie* et en *Allemagne* (pour autant que nous ayons réussi jusqu'ici à nous en procurer des notices), poursuivons notre route ; et des rives du Rhin, reportons-nous sur l'Escaut et la Lys, et de là, par la France, en Espagne.

Examinons d'abord les collections qui se trouvent dans la BELGIQUE.

Bruxelles, si nous en croyons l'auteur du Voyage pittoresque, offrit jadis à ses regards, un tableau du maître qui nous occupe. Il était placé à un pilier, dans la chapelle de Sainte Élisabeth ou de Sion, et représentait une *Sainte Famille*, ainsi que sur les volets, *Sainte Barbe et Sainte Catherine*. Descamps en parle avec éloge. Des hommes instruits, et qui professent une grande admiration pour l'école antique, n'en ont pas jugé aussi favorablement. Quoi qu'il en soit, il a disparu dans les tempêtes révolutionnaires, et l'on ne sait trop ce qu'il est devenu.

Anvers, si riche en belles productions des Arts, ne possède, que je sache, qu'un seul tableau qui puisse être attribué à *Hemling*. Le chevalier *van Ertborn*, bourguemaître de cette ville, le découvrit enduit de crasse, et tombant en écaillures. Son goût sut en apprécier le mérite, et quoiqu'il n'ait point eu l'occasion de se familiariser avec le pinceau de notre maître, il le devina avec une heureuse perspicacité. Le complaisant et zélé *van Brée* ne dédaigna pas de concourir à sa restauration. Les bosses en ont disparu, et on le voit aujourd'hui lisse, éclatant et frais.

Je dois à l'obligeante bonté de M. *van Ertborn*, une description détaillée de ce tableau. Je vais la consigner ici :

« Haut, 26 pouces 1 ligne ; } Mesure
» Large, 20 pouces 3 lignes. } de France.

» La tête de la figure principale a 2 pouces 11
» lignes.

» La *Vierge*, vêtue d'un ample manteau de ve-
» lours cramoisi bordé d'or, ayant sur la tête
» un voile singulièrement transparent, qui lui
» tombe sur les épaules (*a*), les cheveux châ-
» tains pendans, retenus par un double rang de
» perles. Elle est assise sur un pliant, dont les têtes
» sont terminées par des ornemens gothiques en
» argent, et porte dans ses bras, et enveloppé dans
» un linge, l'Enfant Jésus.
» Un ange est à genoux à gauche du tableau;
» il est habillé d'une soutane de drap blanc, et
» par-dessus, d'une sorte de chasuble à manches,
» d'un rouge pâle et rompu, parsemée d'orne-
» mens en or; l'ange présente une poire à l'En-
» fant Jésus, et tient, de la main gauche, une
» mandoline.
» Le premier plan sur lequel se trouvent ces
» figures, paraît être un vestibule parqueté en
» bois jaune et brun. De droite et de gauche,
» sont deux pieds droits, incrustés d'ornemens,
» et couronnés par des entrelacs de feuilles de
» houx.
» Le second plan, qui est séparé du premier
» par un mur à hauteur d'appui, représente, à
» gauche, dans la partie la plus rapprochée de
» l'œil, une ferme flamande, fortement éclairée,
» et adossée contre un massif de hautes brous-

(*a*) *Hemling* peint admirablement les objets transparens et diaphanes. Ses gazes, ses vitraux, ses verres, ne laissent rien à désirer. Il emploie très-fréquemment les perles pour en orner les vêtemens. Il les arrange avec beaucoup de goût, et en rend avec vérité et avec grâce le doux éclat.

» sailles : deux ou trois arbres plus élevés, rom-
» pent la ligne que trace le feuillage contre un
» ciel d'un beau bleu d'azur, et forment des re-
» poussoirs qui éloignent la ferme. A droite, la
» perspective s'étend ; elle représente un château
» surmonté de tourelles, couvertes de tuiles et
» d'ardoises. Le pied en est baigné par un lac,
» dont les contours se perdent dans des monta-
» gnes qui laissent entrevoir d'autres habitations,
» et qui sont coupées de plantes qui terminent
» le point de vue.

» Le dessin de ce tableau est correct, mais les
» mains sont trop petites (*a*), et les parties en
» raccourci pourraient être mieux traitées. L'ex-
» pression des figures serait plus noble, si le pein-
» tre ne paraissait pas s'être attaché à la vérité
» du portrait; mais elle est, malgré ce défaut,
» encore pleine de candeur.

» Le coloris n'est pas naturel, il n'est pas as-
» sez animé ; les chairs n'ont pas de sang et sont
» trop brunes : mais la touche en est d'une ex-
» trême finesse, et les ombres admirablement mé-
» nagées. On voit que le peintre a craint d'en pro-
» diguer l'effet, et qu'il a préféré sacrifier quel-
» que chose du relief de ses figures.

» Les contours extérieurs des chairs sont un
» peu tranchans; mais les draperies n'ont rien
» des défauts que l'on reproche à l'ancienne école ;
» tous les plis en sont largement jetés, et rien

(*a*) Ce n'est guères d'ailleurs le défaut d'*Hemling* : et de
ce chef, et par quelques autres motifs, j'ai long-temps hé-
sité d'attribuer ce tableau à notre maître.

» n'égale en beauté la couleur du manteau de la
» Vierge.

» Le paysage et les fonds les plus éloignés, sont
» traités avec le même soin que les figures et les
» accessoires du premier plan ; mais le feuillage
» nuit un peu à l'effet, en ce qu'il est trop pro-
» noncé.

» Le château et le lac qui en baigne les murs,
» sont coloriés avec beaucoup de délicatesse ; les
» contours mêmes n'ont aucune roideur, et la
» transparence des eaux est admirable.

» Les montagnes n'étant pas intactes, on cour-
» rait risque de donner une fausse idée de la ma-
» nière du maître, si on en parlait. »

Louvain s'enorgueillit de la possession d'un ta-
bleau capital du grand Brugeois. J'en parlerai à
la fin de ces notices. Je venais de l'admirer dans
l'église de Saint-Pierre : je me rendis ensuite avec
l'estimable et complaisant directeur de l'Académie
de cette ville (M. *Geets*), à la Maison-de-Ville,
l'un des plus beaux monumens de l'architecture
du moyen âge. Nous y vîmes quelques tableaux,
entr'autres, un bon *Otto Venius*. Passant ensuite
dans une salle voisine, je fus frappé de deux grands
et magnifiques tableaux, qui sont dans un état dé-
plorable de dégradation et de délabrement. Je n'eus
pas le temps d'exprimer mon étonnement et mon
indignation ; et je n'avais pas encore dit mon avis,
lorsque déjà un homme qui, d'ailleurs instruit, n'est
que très-peu versé dans la connaissance des Arts,
s'écria : « Dieu ! c'est bien le même pinceau que
» nous venons d'admirer à Saint-Pierre. » Depuis
long-temps, M. *Geets* en avait jugé de même ; et
l'on ne saurait douter que cette opinion ne soit

bien fondée. Nouvel et triste exemple des dangers que courent les plus sublimes monumens du génie, si le Gouvernement tarde à les couvrir de son égide conservatrice ! Heureusement ici le mal n'est pas encore devenu irréparable, et la gloire de sauver ces chefs-d'œuvre de la destruction, de les rendre à leur ville natale comme un de ses principaux ornemens, et aux siècles futurs comme des monumens infiniment honorables à la patrie, est réservée à monsieur le bourguemaître de *Louvain*, dont on vante le goût, le discernement et le patriotisme.

Ces tableaux représentent une histoire tragique dont une ancienne chronique de la ville de Louvain, ayant pour titre *Gulde Legende* (*Légende dorée*) fait mention à l'an 985.

Elle nous dit que l'Empereur *Othon* avait fait décapiter un comte illustre. L'Impératrice avait conçu le plus violent amour pour lui, et l'avait faussement accusé du même crime, puisqu'il ne répondait pas à sa flamme adultère. La fin tragique du comte est le sujet du premier tableau.

Sa veuve éplorée se présenta devant l'Empereur. Tenant d'une main la tête sanglante de son époux, et de l'autre un fer ardent, elle justifia la mémoire du défunt. Othon indigné condamna l'Impératrice aux flammes dans lesquelles elle expia son crime. C'est le sujet du second tableau.

L'un et l'autre ont 3 mètres 23 centimètres de hauteur, sur une largeur de 1, 82.

Je possède, par l'obligeance de monsieur *Geets*, des croquis de ces tableaux. Ceux qui ont étudié *Hemling*, y reconnaissent de suite sa composition, son ordonnance, ses figures et leurs poses.

Je ne connais dans la ville de *Gand*, qu'un seul tableau d'*Hemling*. Il m'appartient ; et la liaison des idées m'engage à retarder encore un peu à vous communiquer les réflexions que cette peinture, comparée à quelques autres exécutées, à ce qu'il paraît, vers la même époque, m'a suggérées.

Nous en venons maintenant aux trésors immenses et inappréciables que Bruges possède du plus illustre des peintres, *nés dans ses murs*.

Je m'arrêterai peu devant la *Sybille Zambeth*, qui se trouve à l'hôpital Saint-Jean. Elle passe pour l'ouvrage d'*Hemling*; mais l'est-elle en effet ? Il est permis d'en douter ; et si elle l'était, il faudrait supposer que ce grand homme l'eût peinte dans les premiers temps de sa convalescence.

Je m'abstiendrais de vous parler encore de cette incomparable Châsse, que j'ai cherché à décrire plus particulièrement ailleurs, si ce chef-d'œuvre immortel que *Pierre Poerbus* (au témoignage de *van Mander*), se plaisait à regarder et à étudier, chaque fois qu'il en avait l'occasion, et qu'il ne se lassait jamais d'admirer, n'avait pas donné lieu à quelques particularités, que la curiosité, et plus encore la reconnaissance, invitent à recueillir et à conserver.

Lorsqu'en 1794, des commissaires français parcouraient, leur *Descamps* en main, les églises de la Belgique, pour en enlever les monumens des Arts, ils se présentèrent aussi dans l'hôpital de Saint-Jean, et réclamèrent la *Châsse*... *la Châsse !* Ce mot probablement inusité parmi les religieuses, excita l'étonnement. Elles ne le comprirent point,

et assurèrent ne rien posséder de pareil. On insista; mais la simplicité de la bonne foi, et l'accent de la vérité, qu'il est si difficile d'imiter, triomphèrent de la défiance. Ce ne fut qu'à la sortie des commissaires de l'hôpital, que les bonnes religieuses apprirent avec effroi que *cette Châsse*, si vivement réclamée, n'était autre chose que ce qu'elles appelaient leur *Ryve*, et qu'elles considéraient à juste titre, comme leur bien le plus précieux. Elle fut sauvée; et je me plairais à proclamer ici la reconnaissance que les Arts doivent à une heureuse ignorance, si je ne craignais que les ennemis des lumières ne s'empressassent d'en tirer un funeste avantage.

Dans la suite, et vers l'époque où le chef-d'œuvre de *Jean et Hubert van Eyck* fut mutilé, à Gand (probablement aussi par l'ignorance), un connaisseur fameux chercha pareillement à acquérir la Châsse de Sainte Ursule. la Supérieure ne lui permit pas d'achever ses séduisantes propositions : « Nous sommes pauvres, mais offrez-nous tout ce » que vous possédez en richesses, nous ne con- » sentirons jamais à nous dépouiller d'un chef- » d'œuvre qui fait la gloire du couvent. » Cette respectable religieuse vit encore. Vouons-lui donc les hommages d'une reconnaissance justement acquise! Désignons son nom à la patrie et à la postérité! Elle s'appelle BENEDICTA, dans l'association, *Smedt* par la naissance.

Semblable, en ce point, à l'illustre *Poerbus*, je n'ai jamais pu me lasser d'admirer cette étonnante production. Je la vis un jour avec mon ami *van Brée*. Il partagea tous les sentimens qu'elle m'inspire. « Maintenant, dit-il, je comprends le

» sublime bouclier d'Achille! » C'est ainsi que le génie rapproche ce que les siècles ont désuni!

Il serait superflu d'en dire davantage sur cette Châsse. Le dessin qui est annexé à ces notices et à mon *Ursula*, dont le texte les précède, en contient une description très-détaillée.

L'hôpital de Saint-Jean possède encore deux autres grands ouvrages de l'artiste qui lui doit peut-être une seconde vie, si glorieuse aux Arts et à la patrie.

L'un est *l'Adoration des Mages*, ayant sur le volet de droite, *l'Adoration des Anges*; et sur celui de gauche, *la Présentation du Christ au temple*; et à l'extérieur, *Saint Jean-Baptiste avec l'Agneau*, dans un paysage, et *Sainte Véronique* avec le suaire.

La pièce du milieu est d'une grande beauté. C'est là que nous découvrons, à l'extrémité de l'appartement, un spectateur coiffé du bonnet des convalescens, que l'on portait dans l'hôpital. La tradition nous apprend que c'est le portrait de notre peintre. Les amis des Arts en retrouveront une gravure à la tête de mon *Ursula*.

C'est encore sur ce tableau qu'on voit avec plaisir les traits vénérés du pieux frère *Florent van Ryst*, qui le fit peindre à l'âge de trente-six ans.

La composition du sujet principal, rappelle l'admirable peinture de la cathédrale de Cologne, sur-tout pour l'expression des sentimens divers, et poétiquement gradués, qui animent les Mages. Là, comme ici, un des Rois est debout; l'autre agenouillé, pour présenter, l'un et l'autre, des dons terrestres au Souverain du monde. Le

plus vénérable des trois, et le plus pénétré de la sainteté de son action, est prosterné aux pieds de l'Enfant divin : il les couvre de ses baisers. C'est de son cœur, de son cœur seul qu'il ose offrir l'hommage à l'adorable Enfant : il a oublié qu'il était venu pour offrir des trésors.

Il n'est sans doute personne qui puisse contempler sans une profonde émotion, la belle Véronique du volet gauche, et la noble tête empreinte sur le suaire. Mais c'est sur-tout avec extase que l'on voit, à l'intérieur du volet, cette incomparable Présentation, cette noble Vierge, ce Grand-Prêtre, si vigoureusement peint, cette Sainte Anne, unique dans l'histoire des Arts, cet assemblage merveilleux de cinq personnages, dont l'un des plus distingués d'entre les membres de l'Académie de Bruges, peintre judicieux lui-même, et admirateur inspiré des plus belles productions de l'Italie, a souvent dit que « Michel-» Ange n'a jamais déployé plus de vigueur dans » ses compositions, ni Raphaël plus de grâce (a).

Le second des ouvrages indiqués, est une des plus vastes compositions qu'*Hemling* ait exécutées.

Le principal des cinq tableaux qui en font partie, est le *Mariage de Sainte Catherine*. L'ordonnance se ressent encore de l'influence de l'école byzantine. La Vierge avec l'enfant Jésus au milieu ; à droite, *Sainte Catherine*, un ange, et *Saint Jean le Précurseur* ; à gauche, un ange, Sainte

(a) *M. Ducq*, premier professeur de peinture, qui a long-temps séjourné en Italie, et qui ne parle qu'avec enthousiasme *du grand Michel-Ange* et *du divin Raphaël*.

Barbe, et à l'extrémité, *Saint Jean l'Évangéliste*. Les anges, des deux côtés, en habits de chœur ; en haut du trône, qui s'élève jusqu'au sommet du tableau, deux petits anges byzantins (*a*), tenant une couronne destinée à la Vierge. L'or, les perles, les pierreries, sont partout distribués avec une magnificence, que *van Eyck* seul peut avoir surpassée. La colonnade qui forme le trône, et qui se prolonge à ses côtés, développe aux yeux du spectateur un délicieux paysage, où l'on admire des montagnes, des plaines, des rochers, de la verdure, une rivière (le Jourdain) serpentant avec grâce, un bateau, des édifices, et nommément le Colisée. Ce paysage est à l'arrière-fond du tableau, et se prolonge dans les volets.

On y voit, en épisodes, d'un côté, les événemens les plus remarquables de la vie du *Précurseur*. Tout en haut, et à l'extrême droite, il est prosterné devant Dieu. Plus bas, dans une partie du paysage qui semble éclairée par une lumière céleste, il prêche dans le désert, placé sur un rocher, et entouré d'un auditoire dont les figures sont groupées avec autant d'intelligence que de goût. Plus bas encore, il est conduit vers le volet de la droite, où nous le retrouverons bientôt. Un soldat romain est à côté de lui ; un vieillard, et un homme d'un âge mûr, le suivent, et semblent compatir à ses malheurs. Vers le milieu du tableau, le tronc du saint est étendu sur un bûcher ardent. Un officier, monté sur un

(*a*) Leurs vêtemens, d'un beau vert foncé, ne sont cependant pas terminés en pointe, ainsi qu'on le voit sur plusieurs productions plus anciennes.

cheval blanc, surveille l'exécution : des bourreaux attisent le feu.

Sur le côté opposé du tableau, et vers le milieu, *Saint Jean l'Evangéliste* est plongé dans l'huile bouillante; il est assis et adore l'Éternel, les mains religieusement jointes. Autour de lui, cinq personnages, dont les uns semblent le plaindre, les autres présider au supplice.

A l'extrémité gauche, tout en bas, une belle figure vigoureusement peinte, est probablement le donateur du tableau. Tout en haut, une église ; dans son portique, on distingue un ministre de Dieu, peut-être Saint Jean, exerçant les fonctions de l'épiscopat ; un néophyte est prosterné devant lui, pour être régénéré dans les eaux du baptême. Tout au fond, on distingue encore une très-petite figure, dont les contours sont étonnamment dessinés. Plus bas, Saint Jean est entraîné par un soldat dans un bateau qui va le mener à gauche, vers l'île de Pathmos.

Le volet de gauche nous représente cette île fameuse, et *la mystérieuse Vision de l'Apôtre*. Il est au bas, tout à l'extrémité du tableau. Sa figure, pleine de noblesse, est inspirée. Ses yeux sont élevés vers le Ciel, dont il contemple les merveilles. Sa bouche est prête à en continuer le récit ; sa main semble avoir suspendu les gestes qui doivent accompagner sa voix.

Le ciel, à la droite du tableau, couvre le paysage du tableau principal, et empêche d'en voir la continuation. C'est un composé pittoresque d'arcs-en-ciel, qui forment un disque mystérieux, entouré d'anges, de flammes sacrées, et d'un dernier arc-en-ciel. C'est là qu'on révère le Roi des

rois, assis sur un trône de colonnes, la couronne sur ses genoux, et le sceptre dans sa main gauche. Les lampes mystiques brûlent devant lui en flammes de différentes couleurs admirablement peintes. L'Agneau pose ses pieds sur les genoux du roi. Le lion, le veau, l'aigle et l'homme, tous six fois ailés, sont devant lui. Un demi-cercle majestueux composé de rois (*a*), tous vêtus en blanc, et le front ceint de couronnes, relèvent encore l'aspect imposant de l'Éternel, et en chantent la gloire. Un ange est devant le Seigneur, encore à l'intérieur, mais à l'extrémité du cercle; un autre ange, à blonde chevelure ondoyante, et magnifiquement vêtu, est devant un autel; il tient un encensoir, et offre à l'Éternel des parfums sacrés..

Devant le trône, ou plutôt à gauche, est la mer transparente, dans laquelle les couleurs du Ciel se réfléchissent de même que des parties de terre, bornées à l'extrémité par des rochers. C'est dans cette partie du tableau qu'on remarque le mortel couronné, monté sur un cheval blanc, et portant l'arc; et le cavalier au cheval roux; et le cheval noir, portant l'homme qui tient la balance; et le cheval de couleur pâle, qu'un monstre marin a vomi de sa gueule enflammée, portant la mort sur ses flancs. Les chevaux sont en mouvement; on les voit s'élancer: rien n'est plus admirable que la pose et les draperies du roi vêtu en blanc. Des hommes effrayés se cachent dans les antres des rochers.

(*a*) *Hemling* n'en a peint que onze, et un *douzième* qu'on aperçoit par le coloris diaphane de l'arc céleste.

Le volet de droite nous offre des beautés d'un autre genre. Le principal sujet en est *la Fin tragique de Saint Jean - Baptiste*. Le tronc est à terre, et le sang en jaillit en fontaine. Derrière lui, la fille d'Hérodias, jeune, belle et magnifique, reçoit, en tressaillant d'un mouvement d'horreur qu'elle exprime, la tête du martyr. Quelle tête! le calme et la majesté y ont leur siége: elle domine tout le tableau. Il n'est point étonnant qu'elle fasse pâlir la jeune Salomé, obligée à baisser les yeux. A la droite du tableau, le bon vieillard et l'homme sensible qui ont accompagné le saint, lors de son arrestation, expriment leur douleur par un morne silence.

Plus haut, vers la gauche, Hérode et Hérodias sont à table dans un appartement du palais. La jeune princesse danse devant eux: des musiciens règlent ses mouvemens au son de leurs instrumens.

Plus à gauche, on distingue une cour supérieure du palais: elle domine la seconde cour. Plusieurs personnes y sont groupées. Un enfant à cheval semble avoir contemplé de là le supplice du martyr.

Au-dessus des édifices, nous admirons encore le paysage céleste qui lie les trois tableaux, ou, pour parler plus exactement, deux d'entr'eux, la communication étant interrompue entre celui du milieu et le volet de gauche, par le disque enchanteur qui représente la Vision de Pathmos. C'est dans celui qui nous occupe maintenant, que le Sauveur est baptisé dans les eaux du Jourdain.

La tête majestueuse du père des humains plane, dans sa céleste clarté, au-dessus des nuages.

Les volets extérieurs de cette grande et noble peinture, représentent, d'un côté, *Saint Antoine et Saint Jacques de Compostelle*; et de l'autre, *Sainte Agnès* et *Sainte Claire*; des religieux et des religieuses sont à genoux, et prient Dieu, inspirés par les saints personnages qui veillent sur eux. Toutes les figures sont peintes avec une vérité, une grâce et une noblesse, qui ne laissent rien à désirer. *Sainte Claire* porte dans ses traits l'expression de la plus touchante douceur : la tête de *Saint Antoine* est exécutée avec une vérité et une vigueur étonnante.

Et ces admirables figures, recollées depuis un demi-siècle, peut-être, sur des murs humides, on ignorait jusqu'à leur existence, pendant que le plus dangereux des chancis les rongeait, celui qui résulte de l'eau qui, suée par les pores ligneux, vient s'établir entre les panneaux, l'apprêt et les couleurs! C'est encore une leçon sévère pour les amis des Arts. Puisse-t-elle fructifier pour l'avenir! Rien n'est plus facile que de prévenir cette espèce de dégradation, depuis qu'on connaît l'efficacité du papier imperméable à l'eau. On en fabrique à Liége, que j'ai examiné, de concert avec M. *van Brée*. Nous y avons fait séjourner, pendant plus de vingt-quatre heures, une dissolution de sel dans l'eau; pas une seule goutte n'a pénétré jusqu'au papier.

Je me suis longuement étendu sur l'immensité de la composition dont je viens de parler; et cependant, j'en appelle à ceux qui l'ont vue, ai-je bien tout dit? Il faudrait écrire un volume sur chacun des cinq tableaux, si l'on voulait faire connaître toute leur perfection. Qu'il me soit seule-

ment permis d'ajouter encore, que les figures qui y sont représentées, dans toutes les dimensions, depuis la moindre que l'imagination conçoive jusqu'à la petite nature, sont du plus précieux fini. L'œil armé d'une loupe, admire la précision des contours, la vérité des draperies, et jusqu'à l'expression la plus sentie dans les formes que l'œil abandonné à lui-même, distingue avec difficulté (*a*).

Je m'appliquerai à plus de laconisme, dans la description du *Martyre de Saint Hippolyte*, qu'on voit dans l'église de Saint-Sauveur. C'est un guerrier romain qui s'était converti au Christianisme, sous le règne de Valérien (*b*). Un supplice barbare l'attend, ou plutôt il en subit déjà les horreurs. Des chevaux, animés par des conducteurs féroces, sont attachés aux bras et aux jambes du saint. Les modèles des chevaux sont choisis dans l'antique, et confirment l'opinion que j'ai déjà manifestée, qu'*Hemling* séjourna long-temps en Italie. C'est probablement à Venise qu'il a pris le type de ses chevaux. Il est permis de croire qu'il n'en a jamais été peint de plus magnifiques. Ceux de la Vision de Saint Jean sont, au moins en partie, dessinés d'après le même type. Saint Hippolyte lui-même, est savamment conçu et exécuté.

(*a*) Le cadre de ce tableau porte encore: *Opus Joannis Hemling*; et encore l'année 1479 : c'est probablement celle de l'encadrement.

Il y avait, et il y a encore quelques repeintes grossières et inutiles sur ce tableau. Elles ont disparu, ou vont disparaître.

(*b*) Voyez *les Bollandistes*, à la date du 22 août.

C'est en vain que j'ai cherché dans les Bollandistes, comment expliquer le sujet du volet de gauche. Tout ce qu'on peut en dire, c'est que le groupe qu'il représente, est animé et plein d'intérêt ; et le paysage..... mais je n'en dirai rien : il est d'*Hemling*.

Quant au volet de droite, il représente une figure à caractère, dans le portrait du donateur. La fermeté, je dirai presque l'opiniâtreté de son ame fervente, se manifeste dans tous ses traits : cet homme ne revenait pas facilement d'une opinion, une fois conçue et adoptée.

Il est assez probable que les volets sont aussi extérieurement peints, mais je n'ai pas encore eu l'occasion de me convaincre de la vérité de cette conjecture.

Dans la salle où la Commission des hospices s'assemble à Bruges, il y a encore un précieux bijou de notre artiste. C'est un tableau qui se compose de deux volets seulement, dont l'un représente la Vierge avec l'Enfant divin ; l'autre, un jeune homme, qui fit peindre ce tableau. La Vierge est assise ; elle porte une tunique de l'azur le plus éclatant, peinte en outre-mer, et surmontée d'un manteau rouge : le tout est orné avec un goût exquis, et resplendissant d'or, de perles et de pierreries. La chevelure de la Vierge est blonde, ondoyante, et d'une admirable finesse. La sainteté, unie à la modestie, pare son front virginal, et est répandue sur tout son être. L'Enfant au regard divin, est assis sur un coussin de drap d'or, parsemé de fleurs vertes, étoffe qu'*Hemling* affectionne dans ses peintures. Il prend la pomme mystérieuse que sa mère lui présente, et, avec elle, les péchés du monde.

Le jeune homme qui révère le fils et la mère, moins beau qu'intéressant, est à genoux. La bonté de son ame se manifeste dans ses traits mélancoliques. Il est vêtu d'une tunique d'un violet pâle, au-dessous de laquelle il porte un second vêtement, d'un jaune donnant dans le brun, garni de fourrure noire. Son teint est pâle, ses yeux, pleins de piété et de douceur, sont bruns, ainsi que sa chevelure. L'austérité de ses pratiques religieuses, on le voit, abrégera ses jours. Il est âgé de vingt-trois ans, ainsi que nous l'apprend une inscription : on ne saurait le regarder sans émotion ; il est d'une grande vérité.

L'Académie Royale de Bruges possède un tableau d'*Hemling*, qu'on peut placer parmi les plus beaux de ce maître. Le sujet principal en est : *Saint Christophe traversant les ondes avec l'Enfant Jésus.*

Frederic Schlegel, qui le vit à Paris, s'énonce à ce sujet de la manière suivante :

« Dans la section qui traite de l'école alle-
» mande, on a trop peu dit du tableau d'*Hem-*
» *ling*, de la vaste collection du Louvre, N.° 136
» de la longue salle. Il représente *Saint Christo-*
» *phe*, portant l'Enfant Jésus sur ses épaules, et
» traversant le fleuve, son arbre à la main. Des
» deux côtés, il y a des rochers très-élevés, et,
» dans l'avant-plan, à gauche, *Saint Benoît* ; à
» droite, *Saint Égide* (*a*), la flèche fixée dans
» le bras, et, près de lui, son chevreuil chéri.

(*a*) C'est une erreur ; *Saint Benoît* est à droite, et *Saint Égide* à gauche.

» Sur le rocher à gauche, on voit s'avancer un
» Ermite, ayant sa petite lanterne en main. Sur
» les volets latéraux, *Saint Guillaume*, tout har-
» naché, à droite; il présente le donataire et ses
» fils. Du côté opposé, une sainte (*a*) présente
» pareillement l'épouse du donataire et ses filles.
» Le paysage du tableau principal est continué de
» côté et d'autre.

» Ce paysage est si calme et si vert, si vivement
» senti dans la nature, si allemand, si touchant,
» qu'on n'en trouve que rarement un semblable.
» L'expression aimante, loyale, si suavement bien-
» veillante (*b*) dans la figure de Christophe, le
» caractère libre et vrai du paysage, ce chevreuil
» mystérieux, la franchise et la simplicité de l'en-
» semble, et tout cela, comme si c'était de *Du-*
» *rer*, seulement sans mélange de caricatures, to-
» talement calme et touchant, est tout aussi si-
» gnificatif, mais plus simple et plus gracieux
» que les productions du grand peintre allemand.
» *Il est frappant combien les physionomies sont dans*
» *le vrai sens du mot, plus allemandes qu'on ne*
» *les trouve ordinairement chez les plus anciens pein-*
» *tres flamands.* Ce tableau pourrait servir de mo-
» dèle, pour indiquer comment il faut traiter les
» paysages et la solitude dans les sujets de l'his-
» toire sainte. »

J'ai souligné le passage de *Schlegel* (déjà pré-
cédemment cité, page 124), qui vient à l'appui
de ma conviction, que c'est sur les bords du

(*a*) *Sainte Barbe* avec sa tour.
(*b*) Je cherche en vain un mot en français, pour rendre le mot allemand *freundlich*.

Rhin qu'*Hemling* a achevé son éducation pittoresque. Mais ce que *Schlegel* aurait pu ajouter, c'est que les bâtimens sont évidemment de la Germanie et des bords du Rhin. Il est encore étonnant qu'il ait oublié de parler de l'aurore naissante et réfléchie par les eaux, qui répand un doux charme sur ce tableau ; qu'il n'ait pas remarqué combien *Saint Benoît* a d'analogie avec les plus nobles conceptions de Raphaël.

Descamps, d'ailleurs si avare d'éloges, quand il s'agit de notre grand peintre, parle aussi d'une manière distinguée de ce tableau : « On y admire, » dit-il, un précieux fini, et la plus belle couleur : c'est le plus beau tableau de ce maître ; » c'est même une curiosité. »

Les volets extérieurs du tableau, représentent, en grisaille, *Saint Jean-Baptiste* et *l'Archange Michel*. Le dessin en est noble, correct, et digne de notre maître, qui exécuta ce tableau en 1484.

Quel que soit mon sentiment sur le mérite éminent de ce tableau, je suis loin de souscrire au jugement de M. *Descamps*, qui le proclame le premier au rang de ceux qui ont été peints par notre grand artiste.

A mon avis, *le Baptême du Christ* lui est, à bien des égards, supérieur en mérite ; et j'oserais croire, qu'à tout prendre, *Hemling* n'a jamais rien pensé de plus noble, ni mis plus de perfection à exécuter sa pensée, que dans ce chef-d'œuvre. Il est sur-tout remarquable par les grandes figures.

Ce n'est pas que dans ce tableau, j'admire principalement le Christ, dont les yeux alongés ne me paraissent pas offrir ce caractère divin que j'y

cherche, ni même l'expression convenable, et beaucoup moins encore, cette grosse colombe, qui se place assez lourdement sur lui.

L'ange si richement costumé, à la droite du Seigneur, ce bel ange, à chevelure ondoyante, qui garde les modestes vêtemens de son divin maître, est déjà bien plus digne d'éloges; et Saint Jean a, dans sa figure, quelque chose de si inspiré et de si auguste, qu'on se sent pénétré de vénération en le contemplant. Mais les expressions me manquent pour louer dignement les scènes épisodiques de ce tableau; et, tout en convenant qu'elles pèchent contre l'unité du sujet, je trouve ce défaut même si admirable dans ses effets, qu'il faudrait le regretter s'il n'existait pas.

A gauche, vers le milieu du tableau verticalement pris, le Christ paraît entre un groupe d'arbres élevés, bien conçus, richement revêtus de lierre, et d'une superbe exécution. Quatre figures le suivent à une respectueuse distance. C'est ainsi qu'il s'avance, absorbé dans ses divines méditations, sur un tapis de fraîche verdure qui couvre le rocher, vers Saint Jean, du côté opposé.

Celui-ci est à droite du tableau, assis sur le rocher recouvert par une nappe de mousse. Il élève la voix dans le désert, et un groupe, le plus admirable que je connaisse, entend cette voix divine. Dix-neuf figures humaines, de tout âge et des deux sexes, distribuées avec un art, une intelligence, un goût, dont la plume ne saurait tracer la variété, l'ensemble et le mérite suprême, entourent le Précurseur et le rocher. Quatre autres personnages s'avancent entre les arbres,

vers le siége qui retentit des accens de la divine sagesse. Deux autres, un peu plus éloignés, les suivent.

Le rocher et les arbres se prolongent, et constituent la scène du volet à droite. On y voit encore de petites figures qui se rapprochent de la voix qui prêche dans le désert. On y voit de plus le donataire, en moyenne grandeur, et, derrière lui, *Saint Jean l'Évangeliste.* L'un est vêtu en velours noir, garni de fourrure. Sa chevelure est brune; il est à genoux, ses belles mains jointes, et l'ame élevée vers Dieu. *Gerard Douw* n'a rien peint de plus achevé: c'est une immense miniature, gracieuse, naturelle, animée. *Saint Jean* porte une tunique couleur de plomb, avec un manteau blanc qui tombe de gauche à droite, et admirablement drapé. Sa chevelure tombe en boucles; ses traits sont d'une suavité et d'un spirituel qui saisissent l'ame. Cette figure est charmante: on la croirait de Raphaël, sans une légère incorrection de dessin.

A gauche du tableau principal, le paysage s'étend toujours. Ce sont des rochers escarpés, et s'élevant par une triple graduation. C'est une forêt magnifique, unique parmi les paysages, d'ailleurs plus gracieux, mais d'un style moins élevé que ceux qu'*Hemling* peint ordinairement. Le tout est recouvert d'un ciel, remarquable par sa vérité. *Une femme*, encore belle, dans la maturité de son âge, prie dans un livre, qui sort du tableau à s'y méprendre. Elle est entourée de quatre jeunes filles, formant un demi-cercle autour d'elle, qui joignent leurs innocentes prières aux siennes. C'est l'épouse, ce sont les enfans du donataire. A

côté de la première, on voit sa patronne *Sainte Élisabeth*, couronnée et un livre en main : une couronne repose sur ce livre.

En tournant ce volet sur son pivot, la scène change : c'est un appartement, qui ouvre par deux arcades la vue sur des édifices voisins. La cour d'un palais orné de colonnes, se présente en demi-cercle ; au-dessus, d'autres bâtimens s'élèvent encore vers les nuages. Une femme, avec sa jeune et tendre fille, sont à genoux ; mais elles semblent moins prier que s'occuper d'un objet divin qu'elles aperçoivent, et qui les attire. L'enfant sur-tout est visiblement distrait, et son regard timide nous dit qu'il cède malgré lui à un attrait irrésistible. Derrière la femme, la *Madeleine* est debout, le front orné d'un bandeau de perles et d'un turban. Elle a dans la main la boîte aux parfums. Sa belle tête est d'une ressemblance marquante avec la *Sainte Cecile de Raphaël*. Elle le serait davantage, si ses regards modestes ne se reportaient pas sur la terre. C'est ainsi que deux génies sublimes, séparés l'un de l'autre par l'intervalle d'un siècle, se sont rencontrés dans le même idéal de la beauté.

Le revers du volet opposé représente la Vierge avec l'Enfant Jésus. Elle est assise à côté d'un lit garni de rideaux verts. Elle porte une tunique rouge, et un manteau de la même couleur. Sa longue chevelure est ondulée et blonde. Le petit Christ est sur les genoux de sa mère, qui tient avec tendresse son bras droit. De la main gauche, il tend une grappe de raisins d'une signification mystérieuse, probablement au pieux couple qui le contemple et qui l'adore dans le volet gauche.

On n'a jamais rien peint de plus doux, de plus suave, de plus virginal, que la mère. La tête de l'enfant est parée de boucles naturelles ; son regard est spirituel et plein d'une bonté céleste. On songerait à *Raphaël*, si l'on ne connaissait pas *Hemling*.

Je ne le dissimule pas : le Baptême du Christ, avec les quatre peintures latérales, est, à mes yeux, ce que notre artiste a conçu avec le plus de génie, et exécuté de plus parfait. Ce seul ouvrage le rend digne de l'immortalité.

Et ce rare assemblage des plus merveilleuses beautés, est désuni, et, en quelque sorte, éparpillé ! Le tableau principal est à la Maison-de-ville ; les volets sont à l'Académie. Puisse le beau jour que nous célébrons, faire cesser un si déplorable déchirement ! puisse-t-il réunir de nouveau ce qui ne devait jamais être séparé ! puisse-t-il rendre aux Arts les parties éparses d'un ouvrage beau dans ses détails, mais qui n'est un chef-d'œuvre accompli que par leur ensemble ! Bruges s'enorgueillira alors d'une production qui, dans l'immense empire des Arts, offre à peine quelque chose de comparable.

De la Belgique passons, Messieurs, en France, pour y suivre les traces de votre illustre compatriote.

Il existait jadis, à *Saint-Omer*, quatre tableaux de ce maître. Ils appartenaient à l'abbaye de Saint-Bertin, où on les conservait enchâssés dans des cadres d'argent, et où on les exposait aux regards du public, à l'époque de certaines fêtes. Ils ont disparu dans les premiers temps de la révolution, et l'on ignore ce qu'ils sont devenus.

Tels sont les renseignemens que je dois à un ami des Arts non moins zélé qu'instruit. Il n'a pu, jusqu'à présent, en apprendre davantage.

Il est extrêmement probable que l'*Espagne* a possédé jadis une ou deux grandes et belles compositions de notre peintre; mais tout porte à croire que ces chefs-d'œuvre sont irrévocablement perdus. C'est dans la Chartreuse de *Miraflores*, près de *Burgos*, qu'ils étaient conservés. Cette célèbre Chartreuse a été pillée et saccagée plus d'une fois. Un ancien officier français, que je compte au nombre de mes amis, a reçu lui-même l'ordre douloureux d'y mettre le feu. Il est difficile de douter que ces tableaux, que les hommes les plus instruits de l'Espagne admiraient pour la richesse de la composition, et la perfection de l'exécution, ne soient devenus la proie des flammes. *Hemling* devait être déjà très-vieux, lorsqu'il entreprit ces peintures; et l'on est fondé à croire qu'il les peignit au terme de sa longue et laborieuse carrière. Avant de vous entretenir de ces tableaux, souffrez que je vous parle de deux autres, d'entre les nombreuses productions de son pinceau : elles existent encore parmi nous; et si j'ai différé d'en rendre compte dans cette notice, c'est qu'en liant ces différentes réflexions entr'elles, il en résulte, ce me semble, un jour nouveau, propre à éclairer l'histoire de notre artiste.

Je possède moi-même un de ces tableaux. La scène est placée sur la cîme rocailleuse du Calvaire, dont trois collines verdoyantes tempèrent l'âpreté. On y remarque l'arbre montant de la Croix qui a servi au supplice du Seigneur. Une

échelle, au moyen de laquelle la descente du Christ a été faite, est appuyée sur une poutre transversale, cachée aux yeux du spectateur.

Joseph d'Arimathie reçoit, dans un linceul, le corps du Seigneur, et se dispose à le placer doucement à terre. Sa tendre sollicitude paraît craindre encore de le blesser. A gauche du Sauveur, est sa divine mère; elle l'adore, plongée dans la plus profonde douleur. Saint Jean est derrière elle, et la soutient avec le soin le plus compatissant. Plus loin, un jeune homme de moyen âge noblement vêtu, tient un coin du linceul. On croit que c'est le portrait du peintre. A la droite du premier plan, derrière Joseph, on distingue trois femmes d'une expression admirable. Une, sur-tout, est debout : ses mains sont douloureusement jointes; son bras repose sur l'échelle. Ses yeux invoquent le ciel; elle porte modestement le costume de son temps, et l'on peut raisonnablement conjecturer que c'est l'image de son épouse, dont le peintre a voulu immortaliser les traits. Une autre, couverte d'une espèce de turban, est à genoux dans une attitude fort expressive : elle représente probablement la seconde des Maries. La troisième, et la plus reculée vers la droite, ne saurait être méconnue; c'est la *Madeleine*, debout, les cheveux noués et tressés en guirlandes, pénétrée de la plus sombre douleur. Ses vêtemens, d'une couleur foncée, sont néanmoins d'une grande élégance, et de beaucoup de richesse. Elle tient dans sa droite, qui est gracieusement peinte, la boîte qui renferme les parfums; de la gauche, elle essuie ses pleurs avec ses vêtemens. A l'extrémité gauche du tableau,

un prélat est à genoux : il a les mains jointes, et adore l'Éternel. Sa mître, sa crosse, et surtout sa chappe, sont d'une extrême magnificence. Cette dernière est d'un velours cramoisi, parsemé de fleurs d'or; les bords en sont ornés de miniatures brodées en couleur et en or. Elles représentent la Vierge et les Apôtres. On ne saurait rien voir de plus achevé. La Vierge porte sur sa figure un caractère de suavité, bien remarquable dans un si petit ouvrage, qui n'est qu'un accessoire de décoration.

Le prélat, déjà vénérable par lui-même, quoique dans la vigueur de l'âge, est *Nicolas Ruterus*, prévôt de l'église d'Arras, et fondateur du collége de ce nom, à Louvain. C'est lui qui fit peindre ce tableau. Derrière lui, on voit Saint Pierre et Saint Paul.

Sur les arrières-plans du tableau, on aperçoit une ville, qui semble tenir beaucoup de celle de Bruges, dans un paysage charmant, composé d'arbres, d'eaux peuplées de cygnes, qui entourent une campagne pittoresque; d'un chemin serpentant autour d'un rocher; de petites figures, à pied et à cheval, très-spirituellement peintes, et d'un fini achevé. L'œil croit distinguer leurs mouvemens: ils donnent à ce paysage beaucoup de vivacité et de grâce.

Le ciel est d'une grande beauté, et semble fuir devant le spectateur.

On ne se lasse point de contempler l'ensemble de tant de détails réunis avec un talent aussi supérieur. Le groupe, ou sujet principal, est d'une sage et harmonieuse ordonnance. Jamais, peut-être, l'unité de sentiment n'a été

plus parfaitement rendue : c'est par-tout un noble calme, et la plus profonde douleur; cette douleur durable, qui ne s'échappe pas en grimaces, nuancée et différenciée avec une rare intelligence.

La mère du Seigneur n'est pas belle, mais noblement pensée et touchante. On ne saurait la regarder sans émotion. La figure de Joseph d'Arimathie est vénérable, et pleine de la tristesse qui ronge le cœur. *Sainte Madeleine* est belle et sublime.

La femme appuyée sur l'échelle, est d'une expression qui pénètre le fond de l'ame du spectateur.

Saint Paul, debout, ses belles mains posées sur le glaive, ses pieds non moins bien peints à plomb sur la terre; il est couvert d'une draperie dont la vérité ne laisse rien à désirer. Il est sur-tout remarquable par une tête mâle et noble, qu'une longue et belle barbe rend plus distinguéé encore. Cette figure sublime soutient la comparaison avec les meilleures productions de *Da Vinci*.

Je vis ce tableau à Louvain, où on l'attribuait à *Jean van Eyck* : mais *van Eyck* ne peignit pas ainsi ni les pieds, ni les mains, ni les airs de tête; jamais il n'a aspiré à peindre la nature avec autant de grâce. Ce paysage n'est pas de lui; *Hemling* seul peignait ainsi les paysages et les petites figures dont il les anime par-tout. Et ce qui achève la conviction que ce tableau ne saurait être du plus illustre des *van Eyck*, c'est qu'il mourut en 1442, et que *Nicolas Ruterus* vivait dans la dernière moitié du quinzième, et au commencement du seizième siècle.

J'attribuais ce tableau à *Hemling*, quoique les costumes de Marie Marthe, et sur-tout de la femme qui paraît être l'épouse du peintre, me fissent concevoir quelques doutes. Je n'avais jamais vu un pareil costume dans aucune des productions d'*Hemling*.

Quelque temps après, j'eus occasion de voir la collection déjà favorablement mentionnée dans ces notices, de M. *Bettendorf*, à *Aix-la-Chapelle*. Je fus surpris d'y trouver un tableau, semblable au mien, dans les principaux détails; mais il me parut moins parfaitement exécuté.

Le paysage différemment conçu, est évidemment inférieur au mien ; il est même médiocre. Le groupe qui se compose de *Ruterus, de Saint Pierre et de Saint Paul, y manque totalement.*

M. *Bettendorf* n'hésite point d'attribuer son tableau à *Roger van der Weyden*. Il assure que le portrait du peintre est celui de Roger, et s'appuie, dans cette assertion, d'une gravure qui se trouve dans une des éditions de *van Mander*. Ce qui m'a paru exact, c'est qu'un autre portrait du même maître, qui se trouve sur le tableau capital de Roger, représentant aussi un Christ, après la descente de Croix (tableau cité par *van Mander*, et que M. *Bettendorf* possède pareillement), c'est que ce second portrait, dis-je, paraît en effet avoir beaucoup de ressemblance avec celui dont il s'agit actuellement. Je dis il *semble* ; car l'un est peint en face, et l'autre en profil, ce qui rend la comparaison difficile.

Ne serait-il donc pas permis de penser que, dans cette occasion, comme en tant d'autres, de nobles émules se fussent réciproquement secon-

dés? que le désir de voir une composition si bien conçue, si bien exécutée par Roger, embellie encore par les charmes d'un paysage gracieux, et parfaitement exécutée aussi par *Hemling*, si heureux dans cette partie de l'Art, eût réuni les talens de deux hommes tels qu'*Hemling* et *Roger*? qu'un patron, avide de recueillir ce que son temps pouvait lui procurer de plus accompli, Ruterus, par exemple, eût encouragé une si belle entreprise, ou même en eût conçu l'idée, et provoqué son exécution.

Il n'est pas invraisemblable qu'*Hemling* se soit fixé pendant quelque temps, et même pendant plusieurs années, à Louvain. Il existe dans cette ville trois grandes compositions de ce maître, dont l'une, celle qui va faire l'objet de ces notices, renferme trois, et même quatre tableaux peints de sa main. Ils sont rangés sur les mêmes panneaux, du bas en haut, en trois compartimens.

Le premier représente le *Martyre de Saint Érasme*, sujet non moins hideux que le *Martyre de Saint Hippolyte*, à Bruges, mais exécuté avec le même art, avec le même génie. Lorsqu'on a vu celui-ci, on reconnaîtra de suite, dans l'autre, le pinceau du maître. On les regarde l'un et l'autre avec admiration et avec effroi : ce sont de ces belles horreurs auxquelles on se promet bien de ne plus revenir, et où l'on revient cependant, pour s'abreuver à-la-fois de jouissances et de tourmens.

La *sainte Cène* est le sujet du tableau du milieu. Jésus-Christ, au centre de la table, et deux apôtres, après lui, de chaque côté; trois apôtres, au bout de la table, et deux en face du Christ : telle est l'ordonnance de ce tableau. Les

personnes qui ont vu la collection de M. *Lieversberg*, y reconnaissent sans peine l'imitation d'une peinture de l'ancien maître colonais déjà cité.

Le tableau étant placé à une élévation qui ne permet pas trop de juger du mérite de l'exécution, un artiste instruit et zélé (*a*), a pris les mesures nécessaires pour s'en rapprocher à une juste distance. Il a bien voulu me communiquer le résultat de son examen; je vais le consigner ici.

« Quant à la correction du dessin, il y a des par-
» ties dans le tableau d'*Hemling* qui sont vraiment
» dignes de Raphaël. Les têtes ont leur expres-
» sion convenable. Les pieds, les mains, tout y
» est bien observé, et si bien dessiné, qu'on ne
» peut rien désirer de mieux. On voit que la na-
» ture a été la principale étude de ce maître;
» mais il ne l'a pas toujours servilement imitée:
» il a su l'ennoblir dans ses parties défectueuses.
» Quant à la couleur, c'est l'imitation exacte
» de la nature. On reproche aux maîtres de ce
» temps que leurs ombres sont lourdes et peu
» transparentes; cependant, dans ce tableau, les
» ombres sont toutes transparentes et glacées, sur
» des teintes de la plus fraîche et de la plus agréa-
» ble couleur. Pour le fini, c'est une miniature,
» sans cependant être peiné. La tête du Christ
» est du plus beau fini: dessin et caractère, tout
» y est noble; elle est vraiment divine. La tête
» de Judas est aussi tout ce qu'on peut voir de
» beau pour le caractère (*b*).

(*a*) M. *Geets*, directeur de l'Académie de dessin, à Louvain.
(*b*) M. *Geets* parle ensuite des couleurs employées par *Hemling*:

M. *Geets* ajoute que le coloris et les draperies sont exactement les mêmes que sur mon tableau, celui que je viens de décrire. « Je n'ai pu, dit-
» il, trouver aucune différence dans chacune des
» parties. La manière de peindre les cheveux;
» la manière de dessiner les yeux, les bouches;
» enfin tout est de la même manière. » *Hemling*, qui si souvent a puisé ses sujets dans l'antique école de Cologne, aurait-il imité et ennobli cette fois un sujet de *van der Weyden*, en y conservant les costumes adoptés par un peintre, qui fut peut-être son ami ?

Le dernier compartiment de la grande peinture de Louvain, est encore divisé en trois parties. Les deux latérales représentent *une Famille en prières* : c'est probablement celle du donateur; peut-être celle de Ruterus.

Entre ces deux tableaux, on voit les disciples d'*Emmaus*. C'est une production d'un très-médiocre pinceau; jamais *Hemling* n'a rien peint d'aussi insignifiant. Ce grand maître n'aurait-il pas achevé cet ouvrage ? à son départ précipité pour l'Espagne, aurait-il laissé ce chef-d'œuvre imparfait ?

Mais *Hemling* a-t-il été *bien positivement* en Espagne ? non, mais nous en avons déjà fait l'ob-

« J'ai remarqué, dit-il, que son vert change, comme
» dans tous les tableaux antiques, en brun rougeâtre; ap-
» paremment qu'il n'avait pas notre bleu. Son jaune favori
» était la gomme-gutte. Dans les autres couleurs, telles que
» le rouge, on voit clairement que, dans les ombres, il y
» a de la terre de Cologne, couleur qui s'allie facilement
» avec la lacque, et qui conserve si long-temps sa fraîcheur. »

servation; c'est *extrêmement probable*. Voici, Messieurs, ce qui me porte à le considérer ainsi.

Fiorillo (a) dit que *Jean de Flandre* travailla dans la Chartreuse de *Miraflores*, et qu'il y exécuta, depuis 1496 à 1499, deux tableaux pour des autels, dont l'un représente plusieurs scènes de la vie de *Saint Jean-Baptiste*; et l'autre, *l'Adoration des Mages*. Ces deux sujets, et sur-tout le premier, étaient des sujets de prédilection de notre artiste, qui, probablement, existait encore, quoique déjà très-vieux à cette époque. Nous ne connaissons nul autre peintre de ce temps, auquel la dénomination de *Jean de Flandre* pourrait s'appliquer.

Je n'ai point eu l'occasion de consulter *Bermudez*, dans lequel *Fiorillo* (d'après une lettre que j'ai de lui) a puisé cette notice : mais un savant, dont l'obligeance égale l'érudition, M. *van Hulthem*, membre de l'Institut et Conservateur de la Bibliothèque, à Bruxelles, a bien voulu me communiquer un passage de *don Antonio Ponz* (b), que je vais transcrire ici, puisqu'il est très-remarquable :

« *Jean de Colonia* fit, en 1454, le plan de

(a) L. c., page 314.

(b) *Don A. Ponz*, Secrétaire du Roi et de l'Académie royale de Saint-Ferdinand, auteur d'un Voyage en Espagne. *Viage de Espana, en quo se da noticia de les cosas mas apreciables y dignas de saberse gne hay en ella*; 2.ᵉ édition, Madrid, 1776 — 1794, 18 volumes in-8.º, avec figures.

Voici textuellement ce que *don Ponz* dit, volume 2, page 50 : suit le texte.

» l'église, du couvent et de ses dépendances (de la
» Chartreuse de Miraflores), qu'on projeta alors,
» pour 3350 maravedis. On dit que l'évêque *don*
» *Alonzo*, de Carthagène, amena ce maître avec
» lui, lorsqu'il retourna du Concile de Bâle. On
» sait qu'il travailla dans la Cathédrale, et y exé-
» cuta quelques ouvrages. A *Colonia*, succéda
» *Garcie Fernandez de Matienzo*; et à celui-ci, *Si-*
» *mon de Colonia*, fils de *Jean* précité.

» Deux autels se trouvent dans le chœur des
» lais, comme régulièrement il y en a dans les
» Chartreuses. On conserve dans l'un de ces au-
» tels, les anciens tableaux qui représentent *des*
» *Scènes de la Vie et du Martyre de Saint Jean-Bap-*
» *tiste*. Je serais bien aise que vous vissiez la beauté
» et la stabilité des couleurs, le fini de chaque
» chose, et l'expression sublime des figures, dans
» ce style que nous attribuons ordinairement à
» *Lucas de Olanda*, par l'ignorance où l'on était
» au sujet d'autres maîtres qui le surpassaient en
» son temps. J'ai trouvé ici, dans les annotations
» du monastère, le nom de celui qui a fait ces
» tableaux. Elles disent que le cadre du Baptême,
» dans le chœur des lais, a été commencé en cette
» Chartreuse, par le maître *Juan Flamenco* (*a*),
» l'an 1496, et qu'il fut achevé par lui, en l'an
» 1499; qu'il coûte, sans compter le panneau
» qu'on a donné, 26735 maravedis, pour le temps
» que le peintre a été occupé à faire cet ouvrage,
» et pour les hommes qui le secondèrent. Vous
» pouvez vous faire une idée des soins qu'il a mis

(*a*) *Jean le flamand.*

» à l'exécution de son entreprise. Il est proba-
» ble que dans les intervalles, ce maître travailla
» à quelqu'autre chose. »

Je termine ici ces notices sur les peintures de l'illustre *Hemling*. Le nombre de celles que nous savons positivement être de lui, ou que nous avons des motifs prépondérans de lui attribuer, excède quatre-vingts (*a*), sans y comprendre les petits tableaux en Italie, dont l'anonyme de Morelli ne nous fait pas connaître le nombre, et sans parler d'une très-grande quantité de miniatures, qui ornent les manuscrits de Venise et de Cologne.

Hemling fut donc non moins fécond que grand dans la peinture. Il est permis d'espérer que de nouvelles recherches le prouveront encore davantage.

(*a*) Voyez la note qui se trouve à la fin.

ADDITION

AUX DEUX NOTES QUI PRÉCÈDENT,

SUR L'ANCIENNE ÉCOLE COLONAISE,

Son Origine, son Caractère, son Influence sur HEMLING; *suivie de la Description du Monument le plus célèbre de cette École.*

Nous avons trop parlé d'une école peu connue, quoique bien digne de l'être, pour ne pas *entrer dans quelques détails à son égard.*

La tâche n'est pas difficile. Un excellent guide (*a*) nous précède; il éclaire notre route. En sui-

(*a*) GOETHE: *über kunst und alterthum in den Rhein und Mayn gegenden: Stuttgard in den Cottaïschen Buchhandlung. Cahier* 1. *p.* 138 — 183.

Une très-grande partie des réflexions qu'on va lire, *sont extraites* de ce précieux travail: nous les indiquerons au moyen de guillemets placés au commencement de chaque paragraphe.

Lorsque nous aurons *traduit un passage entier*, les guillemets accompagneront la totalité du passage.

Par cette précaution, le lecteur sera à même de savoir ce

vant ses pas nous ne craignons pas d'égarer nos lecteurs en nous égarant nous-mêmes.

« La décadence et la chute de l'Empire Romain, avaient répandu la barbarie sur l'Europe.

» C'est à l'église chrétienne seule que nous devons la conservation de l'art, ne fût-ce que comme une étincelle couvant sous la cendre.

» La partie historique de la religion contient une multitude de germes féconds en beauté, qui nécessairement ont dû se développer un jour. La divinité telle que le chrétien la révère ; ce père tout-puissant, ce fils mystérieux avec qui le ciel descend sur la terre ; l'esprit saint sous la forme d'une colombe innocente, semblable à une flamme douce et organisée ; — cette mère du fils éternel, la plus pure des vierges ; — l'époux que les destinées célestes lui associent, afin que l'enfant Dieu ne manque pas en apparence d'un père terrestre ; les apôtres, les évangélistes, les confesseurs, les martyrs de tout âge et de tout sexe ; — les liens mystiques qui unissent l'ancienne loi à la nouvelle ; — nos premiers parens, les patriarches et les juges, les prophètes et les rois ; tous ces personnages —
» dont chacun se distingue d'une manière parti-
» culière ou est suceptible d'être ainsi distingué,
» nous prouvent à l'évidence combien il était na-
» turel qu'une fusion s'opérât entre l'église et
» l'art, et que l'une semblait ne plus pouvoir
» subsister sans l'autre.

» Mais le monde était livré au désordre et à

qui est à nous dans ce petit traité, et ce que nous devons à l'homme illustre dont nous avons cherché à suivre la trace.

» l'oppression. La confusion croissant toujours,
» bannissait la civilisation de l'Occident. Byzance
» seule restait le siége permanent de l'église et
» de l'art, dorénavant lié à l'église.

» Cependant l'art se ressentait de la barbarie
» des siècles. Il ne tarda point à dégénérer en
» métier. Ce qu'il y a d'individuel dans l'his-
» toire de la religion n'inspira ni n'enflamma le
» génie. On en conserva le souvenir seulement
» pour les pratiques d'une piété d'habitude. On
» conserva les formes et les traits des saints per-
» sonnages : on les conserva même avec un soin
» minutieux et pédantesque ; mais seulement pour
» les vénérer dans les églises : et pour se mettre
» à l'abri de l'erreur et ne pas courir risque d'ho-
» norer l'un pour l'autre, on inscrivait les noms
» de chaque saint sur les peintures. L'art n'avait
» plus d'ateliers ; mais il existait des fabriques
» d'images, dont le clergé avait la direction.

» C'est ainsi qu'encore aujourd'hui, les images,
» dont les croyans de l'église Grecque se servent
» chez eux et dans leurs voyages, sont fabriquées
» sous la surveillance du clergé, à *Susdal*, ville si-
» tuée dans le 21.ᵉ gouvernement de la Russie. On
» conçoit qu'il doit en résulter la plus constante
» uniformité pour les objets une fois représentés.

» Il en était de même à Byzance. Heureusement
» on y avait adopté dès le principe une règle,
» dont les anciens Grecs, et après eux les Romains,
» ne se sont jamais écartés, celle de la *symétrie*
» *dans l'ordonnance*. Mais la symétrie des Byzantins
» était roide, sèche et pédantesque, comme l'é-
» taient leurs cérémonies et leurs fêtes. C'est donc,
» seulement dans la conservation de la règle (et

» non pas l'application qu'ils en ont faite), dans
» la multiplicité de souvenirs qu'ils nous ont trans-
» mis comme des objets de l'art, que consiste le
» mérite des Byzantins. Il eut sur-tout, dans la
» suite la plus grande et la plus heureuse in-
» fluence sur les siècles moins barbares et mieux
» inspirés.

» C'est dans le onzième siècle que l'*Italie* com-
» mença à jouir de ces avantages. A cette époque
» le sentiment de la nature et de l'aménité s'y
» réveilla, et de suite les Italiens se saisirent du
» mérite si justement vanté des Byzantins, d'une
» composition symétrique et de la différence des
» caractères. C'est ce qui leur réussit d'autant
» plutôt que le goût pour la perfection des formes
» se développa rapidement parmi eux. Ce goût
» ne pouvait jamais périr totalement chez les Ita-
» liens. L'antiquité leur avait légué trop de chefs-
» d'œuvre d'architecture et de sculpture.

» La sombre sécheresse de l'orient régnait de
» même, et depuis long-temps, sur les bords du
» Rhin. Ce n'est que vers le treizième siècle que
» tout y prit un aspect plus serein. A cette époque
» le sentiment de la nature perce avec hilarité, et
» se développe non pas par une imitation ser-
» vile de ce qui est individuel dans la réalité :
» bien au contraire, les charmes, dont l'œil est
» susceptible de jouir, se répandent généralement
» sur le monde sensible.

» Ce sont des têtes gracieusement arrondies
» pour les garçons et les jeunes filles ; des faces
» ovales pour les adultes ; des vieillards à pres-
» tance, avec des barbes ondoyantes ou bouclées ;
» une race généralement bonne, pieuse et saine: le

» tout représenté par un pinceau délicat, non
» exempt de mollesse; et néanmoins, toujours
» d'une manière assez caractéristique. Il en est
» de même des couleurs; la sérénité, la clarté,
» et même quelque vigueur y dominent, sans
» harmonie proprement dite; mais aussi, sans bi-
» garrure : elles sont essentiellement agréables aux
» yeux.

» Le caractère matériel et thecnique de ces ta-
» bleaux est le fond d'or avec des gloires (où
» sont inscrits les noms), imprimées sur le fond.
» Souvent aussi, le plan, luisant et métallique,
» est estampillé en fleurs métalliques, comme on
» les trouve sur les tapis; ou bien il est recou-
» vert d'ornemens représentant des sculptures,
» dont les contours et les ombres, pittoresque-
» ment brunis, sont dans les apparences de la
» dorure. »

Goethe cite deux images conservées dans la collection de MM. *Boisserée*, à *Heidelberg*, bien dignes, sans doute, d'être citées ici, puisqu'elles sont fort instructives, et d'un grand intérêt.

L'une représente *Sainte Véronique*, portant le suaire. L'auteur pense que, quant au sujet principal, la composition en appartient à la fabrique de Byzance; mais la figure de Sainte Véronique est plus suave et pleine d'aménité. « Dans
» les coins de l'image, il y a, des deux côtés,
» trois très-petits anges chantans : ils sont placés
» en deux groupes, avec tant de grâce et d'art,
» qu'ils ne laissent rien à désirer de tout ce que
» l'on exige dans les plus parfaites compositions. »

Cette image conserve ainsi les idées primitives du sujet, et, en quelque sorte, les formes trans-

mises et habituellement vénérées. C'est la même qui, depuis long-temps, était l'objet d'un culte religieux : mais les formes sont embellies ; elles sont ornées d'accessoires pleins d'attraits : en un mot, l'art se rattache, dans cette image, au métier; et son triomphe s'annonce pour l'avenir.

La seconde image, ou pour mieux dire, la seconde suite d'images, est consacrée à la représentation des apôtres et pères de l'église. On les voit, en mi-nature, et comme encadrés au milieu d'ornemens architectoniques; ce qui engage notre observateur, qui scrute par-tout le secret de la marche progressive de l'Art, a élever la question : « si ces figures à manteaux, d'une exécution si riche et si libre, peintes avec une certaine *morbidezza* (*a*), et une délicatesse pleine d'aménité, ne sont pas des imitations de pareils ouvrages sculptés, coloriés ou non coloriés, qui étaient réellement placés dans le cadre de pareils ornemens architectoniques ? »

Cette conjecture lui paraît d'autant plus probable, qu'on voit, aux pieds de ces saints, des crânes entourés d'ornemens ; ce dont il infère que ces images imitent des reliquaires réels, avec leurs figures et ornemens, qui étaient exposés quelque part à la vénération publique.

Indépendamment de l'agrément des formes et de la beauté dont la nature animée et inanimée

(*a*) Nous croyons devoir adopter, à l'exemple de *Visconti*, le mot *morbidezza*, qui ne participe pas à l'équivoque de celui de *mollesse*, qu'on emploie quelquefois pour indiquer une espèce de mérite, et, plus souvent, pour blâmer un défaut.

se pare sur les rives du Rhin (*a*), *Goethe* nous fait observer « que les principaux saints de ces
» contrées sont des vierges et des adolescens, doués
» d'une grande noblesse de caractère; que leur
» fin tragique ne participe en rien aux hideuses
» circonstances, qui sont ailleurs si pénibles pour
» l'art qui s'occupe de les représenter. » Que l'on compare les destinées de Sainte Ursule, du guerrier Saint Géréon et de la légion Thébaine, « à ces
» histoires absurdes, qui nous apprennent com-
» ment des êtres humains, distingués par leur
» délicatesse, leur innocence et une civilisation
» élevée, furent martyrisés et massacrés par des
» bourreaux et des bêtes féroces dans cette Rome
» devenue brutale, pour servir de spectacle à une
» populace abjecte de tous les rangs. »

» Mais ce que les peintres du Bas-Rhin de ces
» temps ont dû considérer comme une circons-
» tance supérieurement heureuse, c'est que les
» ossemens des trois pieux mages de l'Orient fu-
» rent transférés à Cologne. On cherche en vain
» dans l'histoire, la fable, les traditions et les
» légendes, pour trouver un sujet également fa-
» vorable et riche, aussi plein de charmes pour
» l'ame, aussi gracieux pour l'imagination, que
» celui qui s'offre ici, en quelque sorte spon-
» tanément, aux vœux de l'art et des artistes. »

(*a*) La situation de Cologne même n'est à la vérité ni variée, ni belle. Mais en remontant le Rhin, quel enchaînement de sites délicieux, plus magnifiques les uns que les autres! En quittant Cologne, il ne faut faire que quelques lieues pour voir et admirer la nature dans toute sa beauté. Cologne, moins bien partagée, devait, par cela même, sentir davantage encore les charmes enchanteurs d'une nature libérale.

Ce sont ces avantages qui eurent la plus grande influence sur les progrès de l'école colonaise. Les sujets dont elle fit choix n'ont rien de hideux ni de dégoûtant. Ses figures se parent de noblesse et de douceur. Ses couleurs participent à l'aménité de la nature. Ses compositions sont riches et agréables. La roideur de la symétrie y est adoucie par des accessoires gracieux ; bientôt cette roideur disparaît dans les meilleures productions de l'art; et l'on peut dire que dans plusieurs d'entr'elles la sévérité du principe domine sans aucune trace de sécheresse ou de pédantisme.

L'école colonaise avait atteint le comble de sa gloire, lorsque, tout au commencement du quinzième siècle, un artiste modeste et ignoré peignit ce tableau admirable, dont nous nous réservons de donner une description détaillée, et que *Goethe* considère comme l'essieu qui conduit l'Art, de son sanctuaire antique, au temple que le plus illustre des *van Eyck* lui éleva vers cette époque.

Le régénérateur de la peinture, qui, né à proximité de Maestricht et de Cologne, connaissait ce que ces deux villes offraient de plus remarquable, et qui, sans doute, en entretint souvent ses élèves avec enthousiasme, fit faire à son école deux pas immenses vers la perfection. L'un est l'usage de l'huile dans le mélange des couleurs dont son pinceau vigoureux se servit avec tant d'éclat ; l'autre est dû au goût exquis et à la rare intelligence de ce peintre. Ces qualités le portèrent à écarter de ses peintures l'uniformité des fonds d'or, auxquels il substitua des édifices, des paysages, et, en un mot, la liberté et la vérité de la nature même.

« D'après tout cela, il peut paraître étonnant
» que nous osions dire que *van Eyck*, en rejetant
» des imperfections matérielles et mécaniques de
» l'art qui avaient prévalu jusqu'alors, se des-
» saisît en même temps d'une perfection techni-
» que que l'on avait jusqu'alors conservée en si-
» lence ; qu'il abandonnât le principe d'une com-
» position symétrique. Mais cela est encore dans
» la nature d'un génie extraordinaire, qui, en bri-
» sant une écorce matérielle, ne songe jamais
» qu'il a élevé au-dessus d'elle des bornes idéales
» et intellectuelles contre lesquelles il se roidit
» en vain, auxquelles il faut qu'il se rende, à moins
» qu'il n'en crée de nouvelles d'après ses propres
» idées.

» *Van Eyck* négligea, à ce qu'il paraît, de pro-
» pos délibéré, la règle de la symétrie dans ses
» tableaux ; mais il ne la proscrivit pas dans ses
» compositions. Il se fraya une nouvelle route qui
» mérite de fixer l'attention des amis des arts.

» Les compositions de ces temps et des temps
» antérieurs, consistaient souvent en plusieurs ta-
» bleaux se référant à une suite d'idées religieuses.
» *Van Eyck* s'appliqua à introduire des rapports
» plus harmonieux entre les pièces du milieu de
» ses compositions et les peintures des volets. C'est
» ainsi qu'il remplaça la symétrie de chaque ta-
» bleau, par une espèce de symétrie dans leur
» ensemble » (*a*).

(*a*) Il ne faut cependant pas prendre trop à la lettre ce que, d'après *Goethe* (et nous-mêmes), nous avons dit sur le défaut de symétrie dans les tableaux de *van Eyck*. Ce grand peintre

NOTES.

C'est ici l'endroit de revenir pour un moment à notre *Hemling*, et d'assigner aux écoles de Cologne et de Bruges, la portion de gloire qui revient à chacune d'entr'elles dans l'éducation de cet artiste immortel.

Il puisa sans contredit, dans la première, l'art de peindre à l'huile et l'heureuse idée de substituer la nature si pleine d'attraits et de vie, à l'uniformité d'un fond brillant, mais mort et factice.

Il trouva sur les bords enchanteurs du Rhin, ces formes nettes et élégantes, ces physionomies douces et spirituelles, et ces paysages objets si pleins des plus séduisans attraits qui s'embellirent

ne s'est pas toujours écarté de cette règle, et jamais peut-être elle n'a été plus rigoureusement observée que dans le tableau principal de son *Agneau divin*. Les anges, qui lui offrent leur encens, forment deux groupes; les fidèles qui l'adorent en forment quatre tous d'une régularité qui n'a pas été surpassée par les Byzantins. Dans l'arrière-plan, à gauche, *van Eyck* a placé la ville de *Maestricht* située à six lieues du lieu de sa naissance; et pour ne rien laisser à désirer aux vœux de la symétrie, une autre ville sert en quelque sorte de pendant à Maestricht à la droite du même plan. Le tout est représenté dans un paysage d'une admirable beauté.

Ce qu'il y a encore de bien remarquable à ce tableau, c'est que trois autres grands tableaux qui font partie du total de la composition, et dont il est surmonté, tiennent encore fortement à l'école byzantine. A la vérité ils ne sont pas peints sur un fond d'or, mais des disques d'or entourent les têtes et leur servent d'arrière-fond.

Ces tableaux représentant *Dieu le Père*, et à droite la *Vierge*, à gauche *Saint Jean l'Évangéliste*, nous paraissent avoir été exécutés long-temps avant l'adoration de l'Agneau; et quoique d'une grande beauté, ils perdent, ce nous semble, dans la comparaison avec ce dernier chef-d'œuvre.

encore sous son pinceau inspiré par une ame sensible et une imagination créatrice.

Quant à sa touche, elle tient à la savante vigueur de *van Eyck*, dégagée de ce qu'elle a souvent de sombre : le choix de ses couleurs tient en revanche à la sérénité, à l'aménité et aux charmes de l'école colonaise, sans participer à la mollesse du pinceau de cette école. Ses peintures sont plus douces et plus harmonieuses, mais aussi, moins hardies; et quoique vigoureuses en elles-mêmes, moins vigoureuses cependant que celles de *van Eyck*. Sous ces rapports, il a modifié les leçons de son maître, d'après les peintures des écoles rhénanes, en suivant, à cet égard, l'impulsion d'une ame plus sensible aux attraits de la douceur, qu'à cette force et à cette hardiesse qui, pour être sublimes, ne sont pas toujours exemptes de quelque dureté.

Mais un principe d'une très-haute importance, dont il ne s'écarta jamais, et que *van Eyck* a trop souvent négligé, est celui dont nous avons tant parlé dans ce qui précède : *le principe de la Symétrie*.

Dans les grands tableaux de ce maître, tels que le Mariage de Sainte Catherine, le Baptême du Christ, Saint Christophe, et la Sainte Cène, ce principe est maintenu avec une sévérité que nous qualifierions de sèche et de déplaisante, si la variété et la richesse des plus beaux accessoires, ne réparaient ce défaut, au point qu'on le remarque à peine.

Quant aux petits tableaux qu'*Hemling* peignit dans son meilleur temps, il y fit un emploi plus judicieux de la règle; et l'on peut dire que l'Art

ne cherche nullement à s'y mettre en évidence; qu'au contraire, la nature même des choses, semble y avoir amené les grâces d'une symétrie libre, et dégagée de toute idée de contrainte.

Deux siècles après les fondateurs des écoles modernes, les Arts s'enorgueillirent, dans la Belgique, d'un genre colossal et sublime. *Rubens*, le SHAKESPEAR DES PEINTRES, se fraya une route nouvelle. La hardiesse de son pinceau, l'éclat de son coloris, et sur-tout l'étonnant effet de ses peintures, surpassèrent tout ce qu'on avait vu avant lui ; mais ce grand homme négligea trop souvent les détails, et ne sacrifia presque jamais aux Grâces, dont le culte est de rigueur dans les temples ouverts aux Beaux-Arts.

Chose vraiment étonnante, si l'exemple de tous les temps ne nous la faisait pas retrouver à chaque pas ! la proscription des fonds d'or fit oublier les anciennes productions, d'ailleurs si pleines de vérité et d'attraits. Les chefs-d'œuvre de *van Eyck* et de son immortelle école, subirent à leur tour la loi des proscriptions: ils furent moins admirés, et cessèrent, en quelque sorte, d'être un objet de la vénération la plus méritée, depuis qu'à l'exemple de *Rubens*, on mettait un prix presqu'exclusif à l'éclat des couleurs et à la magie de l'effet.

Aujourd'hui, un sentiment opposé est sur le point de prévaloir de nouveau ; et, s'il est permis d'user de cette expression, une contre-révolution semble se préparer dans l'empire des Arts. Le charme de ce qui est naïf, calme et profondément senti, manifeste par-tout sa puissance ; et des hommes d'un goût distingué et d'un mérite su-

périeur, en rendant enfin une justice long-temps refusée aux productions des anciennes écoles, n'affectent que trop souvent une estime froide et par trop mesurée, pour les excellentes productions des maîtres qui ont illustré le dix-septième et le dix-huitième siècle.

Hé quoi ! la perfection d'un ouvrage de l'art ne consiste-t-elle donc pas dans la perfection de chacune de ses parties, unie à celles de leur ensemble ?

Dans l'empire des Arts nul culte exclusif ne saurait jamais être légitime ! C'est une idolâtrie qui, si elle ne fait pas retrograder le vol du génie, l'empêche au moins de prendre tout son essor. Admirons donc sans prévention ce qu'il y a d'admirable dans les temps avant et après les *van Eyck* et les *Rubens* ! Appliquons-nous à en apprécier le mérite et les défauts pour faire notre profit de l'un, en évitant les autres. Et sur-tout ne perdons jamais de vue que c'est dans la nature (et non dans une imitation servile), que les grands maîtres de tous les âges puisèrent les élémens de la beauté, ET JUSQU'AUX PRINCIPES DE LEURS SALUTAIRES RÉFORMES. C'EST AINSI QUE L'ILLUSTRE HEMLING interrogea la nature, les contemporains et leurs grands devanciers.

C'EST AINSI qu'il s'éleva à un degré de vérité, de grâce, d'harmonie, d'aménité et de vigueur, que les efforts sagement dirigés du génie pourront peut-être surpasser un jour; mais qui offrent un ensemble de perfection qui servira toujours d'exemple et de modèle à ceux qui aspirent aux grands succès.

II. Nous en venons maintenant au tableau cé-

lèbre qui existe dans la cathédrale de Cologne, et que tous les suffrages réunis proclament le chef-d'œuvre par excellence de toutes les écoles cisalpines, antérieures à l'époque de la régénération de la peinture.

Le savant *Wallraf*, dont le zèle infatigable a rendu de si grands services à l'histoire de l'Art, sur-tout à celle de l'ancienne école colonaise, nous a donné une description très-détaillée de ce tableau, et des notices curieuses sur son origine. (*a*)

Il nous apprend d'abord que Cologne changea en 1396 la forme de son gouvernement. Vers cette époque, nous dit-il, le nouveau sénat introduisit l'usage des invocations religieuses au commencement de chaque séance et avant de s'occuper des affaires publiques. Il ordonna en conséquence la confection d'un tableau représentant les principaux patrons de la ville. Voilà l'origine du tableau dont nous avons à parler ici. Il fut achevé en 1410. Il est si vaste dans sa composition, et si parfaitement achevé, qu'on ne saurait douter qu'il n'ait fallu plusieurs années pour l'exécuter. La peinture en est à l'huile: l'invention de l'art attribué à *Jean van Eyck*, remonte donc à une époque plus éloignée que celle de ce grand maître.

Nous examinerons avec impartialité les plus importantes de ces assertions. Il s'agit maintenant de donner une description succinte du tableau.

(*a*) *Taschenbuch fur Freunde Altdentscher zeit und kunst.* *Koeln* 1816, p. 349-388.

Nous indiquons les idées que nous avons puisées dans cette source par des guillemets au commencement et à la fin des paragraphes qui les contiennent.

Cette grande composition est divisée en cinq tableaux. Celui du milieu représente l'*Adoration des Mages*; le volet de gauche *Saint Géréon*, celui de droite *Sainte Ursule*. Extérieurement on voit, d'un côté, le Messager céleste, et de l'autre la Vierge recevant le divin message.

On a beaucoup parlé de la beauté de l'Ange. A nos yeux cette figure est celle qui a le moins réussi à l'artiste. Nous y trouvons quelque chose de gauche, de timide et peu d'expression. Son genou gauche fléchit devant la Vierge. Nous applaudissons de bonne foi à cette idée. La vertu est chose divine en elle-même, et les esprits célestes ne sauraient lui refuser leurs hommages, quelles que soient les formes sous lesquelles elle se présente. Au reste, l'Ange tient à-la-fois un sceptre en main, et un papier sur lequel on lit une partie de son discours. Cette partie de l'invention n'est guères heureuse.

La Vierge est très-remarquable par l'élégance de ses formes, par la douceur de ses traits, et la plus aimable pudeur répandue sur tout son être. Elle est d'une grande vérité, et honorerait le pinceau du peintre des Grâces. Tout respire l'ordre, la décence et la propreté dans son modeste appartement. Un lis symbolique exhale ses parfums à côté d'elle. Elle est à genoux sur un humble prie-dieu : un livre ouvert devant elle, nous indique qu'elle adorait l'Éternel au moment de l'apparition; sa belle tête, qui n'a pour tout ornement qu'une guirlande de perles, s'est retournée avec modestie vers l'Ange. Sa main gauche a fait un mouvement qui, bien que gracieux, décline l'objet du Message. Elle dit visiblement :

« Comment cela se fera-t-il? car je ne connais
» point d'homme » (a).

En ouvrant les volets, le luxe le plus éclatant succède aux charmes d'une noble et élégante simplicité.

Marie, au centre du tableau principal, est maintenant l'Épouse du Ciel, la Mère de Dieu, la Reine du monde. Mais l'humilité siége à côté de la majesté sur le trône qu'elle occupe. La couronne qu'elle porte pare un front virginal et plein de candeur. Sa dignité n'a point altéré sa modestie. Ses mains maternelles tiennent avec le soin le plus tendre, l'objet de son amour et de sa vénération.

« Le plus jeune des Mages, encore dans le printemps de ses jours, est à sa gauche. Sa tête légèrement inclinée vers le Christ, et le sourire de la bonhommie sur ses lèvres, indiquent la pureté de ses intentions, et le besoin qu'il éprouve de se rapprocher de cet enfant mystérieux, *qu'il ne sait pas encore adorer*; debout, il offre ses dons; et, dans la simplicité de son ame, il semble dire qu'il les offre de bon cœur. »

« Le second des Mages est à gauche du précédent, sur l'avant-plan du tableau : il est dans la maturité de l'âge, richement vêtu, agenouillé; son attitude et l'expression de sa tête, sont celles d'un homme *qui cherchant à se pénétrer, n'est pas encore pénétré* : il est recueilli, mais non pas inspiré : il semble observer bien plus qu'il n'adore; et vouloir scruter celui qui scrute les cœurs et les reins. C'est ainsi qu'il présente son offrande au Fils de l'Éternel. »

« Le troisième des Mages, qui brille de tout

(a) Saint Luc I. 34.

l'éclat des plus riches vêtemens, porte sur son front les rides de la sagesse. Une ame de flamme se révèle en lui sous des formes déjà glacées par l'âge. *C'est devant Dieu qu'il prosterne tout son être.* Il sait que ce Dieu n'a pas de besoins ; qu'il ne s'enrichit pas des offrandes des pauvres humains ; qu'un cœur pur et brûlant de son amour, est l'hommage le moins indigne de sa majesté divine. La caisse qui renferme ses trésors est à terre; et ces dons qu'il avait dessein de présenter au nouveau né, il les oublie dans sa fervente adoration. »

« C'est vers le vieillard inspiré que l'enfant divin se retourne. Sa petite main noblement élevée semble lui dire : « Cherchez avant tout le royaume des cieux. » Et son doux sourire ajoute : « Oui, le ciel est dans votre cœur. » Ce petit Christ est d'une grande beauté. La majesté divine est alliée aux grâces de l'enfance. Il est difficile de mieux concevoir le Christ sur les genoux de sa mère (*a*). »

(*a*) Ajoutons que cette petite figure est peut-être celle qui dans tout le tableau marque le plus par la correction du dessin, par la grâce des formes, et certes par la vigueur du pinceau.

Hemling, ainsi que nous avons déjà eu occasion de le remarquer, a suivi la grande et belle idée des peintres colonais en graduant la dignité de l'adoration d'après la dignité des Mages.

Goethe considère avec raison la translation des dépouilles mortelles des Mages comme un principe d'inspiration pour les artistes du Bas-Rhin. Le tableau dont nous rendons compte est peut-être le premier où l'adoration des Mages a été exécutée sur de grandes dimensions, dans une vaste composition, et d'après une conception vraiment sublime. C'est peut-être le premier tableau capital consacré à ce sujet, qui ait dignement répondu aux efforts de l'art. Dès-lors il ne serait pas étonnant

Les Mages et leur suite forment, à la droite et à la gauche du trône, deux groupes peut-être trop symétriques, mais bien variés dans leur détail, et d'un effet riche et agréable. De petits anges byzantins sont placés sur les bords supérieurs du trône ou voltigent dans l'air. La terre est recouverte d'un tapis touffu de verdure, de fleurs et des fruits du fraisier. Le tapis est continué dans les volets; mais il y perd l'abondance de sa richesse. La nature, moins féconde sous les pas des martyrs, n'a déployé toute sa puissance productive que sous les pieds de l'Éternel.

Le volet de gauche représente le guerrier Saint Géréon qui périt pour la foi, sous le règne du farouche Maximien. Il tient l'étendard sacré dans sa droite: ses généreux compagnons suivent ses pas; les armures éclatantes dont tous sont revêtus, contrastent admirablement avec le groupe de belles et nobles vierges dont le volet gauche nous retrace les images.

C'est Sainte Ursule et ses charmantes compagnes que nous y contemplons avec attendrissement. Elle a la flèche fatale dans ses mains; à côté d'elle, nous voyons son céleste époux, ce généreux Éthérée que le martyre seulement devait unir à sa chaste amante. Le cortége de Sainte Ursule se compose d'une multitude de pieuses vierges, dont

que depuis il eût servi immédiatement ou médiatement de modèle aux peintres appelés à représenter le même sujet.

Il serait assez intéressant de connaître les différentes Adorations des Mages exécutées, AVANT le tableau colonais, soit en Allemagne, soit en Italie; de même que celles qui ont été exécutées APRÈS cette époque, et nommément JUSQU'A HEMLING.

la douceur et les grâces relèvent la beauté (a). Des crosses et des mitres, dans l'arrière-plan, ajoutent encore à la noblesse de cette touchante composition.

Géréon et Ursule conduisent leurs cohortes vers le tableau principal, où les Mages adorent l'Éternel. Tout nous y ramène à notre tour: il en résulte une unité dans l'ensemble de cette vaste composition, qui fait éminemment honneur au peintre, et qui retrace en même temps la gloire d'une ville à laquelle se rattachent et où se concentrent tant de grands souvenirs.

Quant à la partie mécanique de la peinture, nous remarquons qu'elle est encore exécutée sur un fond d'or. Nous ne négligerons cependant pas de faire observer à nos lecteurs que les volets extérieurs représentent déjà évidemment un appartement, où les poutres du plafond sont exécutées en peinture. Le fond des volets n'est pas, à rigoureusement parler, un simple fond conventionnel. C'est une tapisserie, un brocard d'or et de fleurs qui forme la tenture de l'appartement de la Vierge. La porte par laquelle l'Ange y entre est à demi-ouverte. Ceci justifie d'avantage encore l'idée de *Goethe*, qui considère ce tableau comme l'essieu qui conduit de l'ancienne école à l'école régénérée. Au reste, la Vierge, le Christ, Saint Géréon et Sainte Ursule, conservent encore le disque en or. Ces disques et la tapisserie qui couvre le trône, sont incrustés dans l'apprêt.

(a) La Vierge à la droite de Sainte Ursule, qui est parée d'une espèce de turban, a été présente à la mémoire d'*Hemling* lorsqu'il peignit la Vierge portant la cassette, et que j'ai désignée sous le nom de *Blandula*. — Voyez page 43.

M. Wallraf, et avec lui plusieurs amis des arts, semblent convaincus que cette peinture est faite à l'huile. Nous avouons avec franchise que, non-seulement cela ne nous paraît pas décidé, mais même nullement probable. Les couleurs, à la vérité, se sont bien conservées; mais elles nous semblent manquer de la vigueur que l'huile leur donne, et de cet éclat *onctueux* qu'on ne trouve pas dans les peintures à la détrempe.

Ce beau tableau, mal conservé et caché pendant les premières années des guerres de la révolution, a été parfaitement restauré par un artiste estimable, *M. Maximilien Fusche*, à Cologne.

M. Beckenkam, peintre habile et studieux, en a souvent copié avec beaucoup de succès les parties les plus saillantes pour différens amateurs, nommément pour les princes de Prusse. M. Thelott, à Dusseldorf, en a exécuté une jolie gravure sur les desseins de Beckenkam.

Il a 8 pieds de hauteur sur 9 de largeur, quant au tableau du centre; les volets ont 4 pieds de largeur.

On ne connaît pas le maître à qui la postérité doit cette merveille du quinzième siècle. On a successivement nommé *Albert Durer*, *Holbein*, *Jean van Eyck* et *Hemling*.

Mais *Durer* n'a jamais atteint le gracieux de cette peinture. Ses figures sont plus roides, ses draperies moins libres; en *revanche*, ses touches plus fortes. Son coloris a plus de bigarrure et moins d'harmonie.

La carnation de *Holbein* ne ressemble en rien à celle de ce tableau; et, puisqu'il faut tout dire, elle paraît incontestablement plus belle, plus animée et plus vraie.

Van Eyck avait la touche plus ferme, plus vigoureuse, plus savante. Celle du tableau de Cologne est gracieuse, et sa *morbidezza* tient un peu de la mollesse. *Van Eyck* arrondissait ses figures par des ombres bien prononcées ; et les ombres manquent totalement dans notre tableau. Ce tableau marque par des couleurs claires, douces, qui brillent d'un éclat éminemment suave et serein. Le coloris de van Eyck, dans les productions qui lui appartiennent incontestablement, est en général foncé et mêlé de teintes qui, bien que d'une grande beauté, n'en sont pas moins souvent un peu sombres. Ce coloris découle d'un sentiment profond, mais plus mélancolique, tandis que celui auquel nous le comparons, a son origine dans l'hilarité de l'ame. Enfin *van Eyck* ne s'assujétissait pas à la règle de la symétrie qui est si rigoureusement observée dans ce tableau.

Sous ce rapport, cette peinture se rapproche davantage des compositions d'*Hemling*. Les figures qui y sont représentées ressemblent à celles qu'*Hemling* a peintes. Elles ont été évidemment puisées à la même source. Mais ce n'est ni la touche, ni le coloris du grand Brugeois que nous retrouvons dans ce tableau. *Hemling* tient à cet égard le milieu entre le pinceau de *van Eyck* et celui du peintre Colonais. Il mêle plus que le dernier les couleurs foncées aux couleurs claires ; sa touche, moins vigoureuse que celle de son maître, ne tombe jamais même dans les apparences de la mollesse.

M. *Wallraf* croit avoir découvert le nom du peintre que nous désirerions pouvoir indiquer à nos lecteurs. Il pense l'avoir trouvé inscrit sur le fourreau de l'épée d'un porte-étendard qui est dans

la suite des Mages. Voici un *fac-simile* de ce qu'il prend pour des caractères d'écriture, et dans lesquels il lit : *Philippe* (ou *Fillip*) *Kalf.*

Mais il est bien difficile de reconnaître, soit un monogramme, soit des caratères d'écriture, dans cette espèce d'ornemens arabes. Il ne paraît pas avoir de signification ni d'autre but que peut-être celui d'indiquer, que c'est de l'orient que Saint Géréon vint à Cologne. D'ailleurs le nom de *Philippe Kalf* est absolument ignoré dans l'histoire des Beaux-Arts, et nulle part on ne trouve la moindre trace de son existence.

Fiorillo, à son tour, a fait des recherches sur le nom du peintre de ce tableau, et il faut convenir que de toutes les opinions jusqu'à présent connues, la sienne seule a de la vraisemblance: « On lit, » dit-il, dans les annales des dominicains de Franc- » fort (que *Senkenberg* a publiées), à l'année 1380, » le passage suivant : *Eodem tempore* COLONIÆ *erat* » PICTOR *optimus*, CUI NON FUIT SIMILIS IN ARTE SUA; » *dictus fuit* WILHELMUS; *depinxit enim homines quasi* » *viventes.* » (a) cet éloge s'applique parfaitement

(a) Vers ce temps, *un excellent peintre, auquel nul autre ne fut jamais comparable*, vécut à Cologne: on l'appelait *Guillaume. Il peignit les hommes comme s'ils respiraient sur ses panneaux.*

Geschichte der zeichnender kunste in Deutschland, etc. *T* 1. p. 418.

Il est à déplorer que nous n'en sachions pas davantage sur un si grand maître, et que toutes les recherches faites à ce

à l'excellent artiste dont nous venons de décrire le tableau ; et s'il est vrai qu'il acheva cet ouvrage immortel en 1410 la conjecture du savant professeur de Goettingue n'en gagne que davantage en probabilité.

Mais est-il bien permis d'affirmer positivement que ce fut à cette époque que ce tableau célèbre reçut la dernière main du maître ?

Voici sur quoi M. *Wallraf* établit cette opinion :

On remarque au bas des volets extérieurs, les signes qui sont ici très-exactement imités :

/\/
/\\ o X

J'ignore si un pareil mélange fut fréquemment employé au commencement du quinzième siècle, et avant cette époque : c'est aux scrutateurs des monumens du moyen âge à nous éclairer de leurs lumières à ce sujet. Mais il est certain qu'*Hemling* en fit usage en 1485, ainsi qu'on peut s'en convaincre par le portrait de *van Newenhoven* (a).

M. *Wallraf* considère ces signes comme un mélange de chiffres romains et arabes, pour indiquer une année. Il lit mille (M) quatre cents (IV); zéro (o); et dix (X):

sujet, n'ont abouti qu'à nous apprendre qu'il s'appelait *Wilhelmus* ou *Guillaume*.

Cette découverte a cependant le mérite de mettre un terme à des conjectures beaucoup moins vraisemblables.

(a) Voyez le *fac simile* de l'année, telle qu'elle est désignée sur ce tableau, *page* 126, *note a.*

MIVoX.

Quoi qu'il en soit, il est incontestable que le tableau dont nous venons de rendre compte, appartient à la régénération de la peinture; qu'il doit être classé parmi les plus admirables conceptions du génie ; qu'il décèle un talent rare et persévérant pour l'exécution; et qu'enfin, il est infiniment désirable pour l'histoire des Beaux-Arts, que le magistrat de Cologne fasse faire des recherches dans ses archives, où l'on trouvera probablement des éclaircissemens précieux sur l'origine, la confection et le génie créateur, à qui nous devons une production si parfaite, que les siècles les plus reculés ne se lasseront jamais de l'admirer.

III.

Voyez page 4.

« *Sous le règne d'Alexandre Sévère*, etc. »

D'après les commentateurs de la Légende d'*Ursula*, cette princesse naquit l'an 220, donc quelque temps avant l'élévation d'Alexandre à l'empire; elle périt à Cologne, le 21 octobre 237, et Alexandre avait été massacré au commencement du même mois dans les environs de Mayence; enfin *Julien Maximin* fut, d'après eux, l'auteur du régicide et du martyre.

Cette chronologie n'est pas en tout point d'accord avec celle qui est généralement suivie. Nous avons cependant cru devoir l'adopter. D'abord par respect pour les commentateurs (que nous nous réservons de faire connaître au lecteur par notre dernière note); ensuite, parceque la différence des époques n'est que de deux ans, ce qui ne compte pas dans un ouvrage comme celui-ci; enfin, parce que ces calculs nous convenaient pour traiter notre sujet avec plus d'ensemble.

Cette dernière considération nous a même engagé à placer le commencement du règne d'Alexandre Sévère quelques années avant la fin d'*Héliogabale*, auquel il succéda. Nous comptons dans cette occasion sur quelque indulgence de la part de messieurs les commentateurs.

IV.

Voyez page 5.

« *La reine accoucha d'une princesse qui reçut le nom* d'Ursula. »

La plus ancienne histoire de notre princesse, que *Surius* publia et qu'on attribue à Saint-Cunibert (a), nous apprend la signification de ce nom. La fille de Théonote était appelée à terrasser *un immense Ours, c'est-à-dire, le Diable :* et voilà pourquoi ses parens, d'après une disposition particulière du ciel, lui donnèrent le nom d'*Ursula*.

« *Huic itaque, quia exemplo David IMMANEM URSUM, SCILICET DIABOLUM, quandoque suffocatura erat, Deo disponente (qui quos vocat prædestinat) parentibus illi in baptismate præsagum nomen URSULA indicatum est.* » (b)

Nous avons dit que notre héroïne était fille de *Théonote* et de *Daria*. La Légende nous en a informé. Elle nous apprend encore que *Théonote* était un roi dans les Iles Britanniques. Nous nous sommes permis de lui assigner un royaume déterminé. Nous avons pris la même licence par rapport à un grand nombre de rois et de princes dont nous avons eu à parler. Nous invitons ceux qui veulent s'instruire dans l'ancienne histoire de la Grande-Bretagne à venir puiser dans la nouvelle source que nous leur ouvrons. Ils ne trouveront nulle part ailleurs les notices géographiques que nous leur offrons dans ce livre.

(a) Voyez la 20.e et dernière note.
(b) Cap. 2. Voyez Crombach, pag. 2.

V. (*)

Voyez page 7.

« *Ses exploits et sa fortune le rendaient la ter-*
» *reur de tous ses voisins.* »

C'est ainsi que la Légende et ses commentateurs nous désignent *Agrippinus*, qu'ils rangent parmi les rois de la Grande-Bretagne, bien que son nom ne soit pas trop britannique.

(*) Ce numéro et le suivant se sont deux fois glissés dans le texte ; nous demandons à nos lecteurs pardon de cette inadvertance.

VI. (*)

Voyez page 11.

SUR CONAN.

Les commentateurs de la Légende suppléent au silence de la Légende même sur le nom de ce prince. Ils nous prouvent à l'évidence qu'il n'est nul autre que le fameux *Conan Marcidoc*. A la vérité, le bienheureux *Herman* (ou *Germain*) de *Steinfeld*, l'appelle *Holopherne*; mais ce n'était qu'un surnom, qu'on lui donna par rapport à la vigueur de son ame et la beauté de ses formes. Ces vérités sont amplement déduites dans le grand ouvrage de *Crombach*. (a)

Quant au caractère de l'amant d'*Ursula*, nos auteurs le peignent sous les couleurs les plus aimables. C'est le thème qu'ils ont donné. Nous avons cherché à l'élaborer.

Le lecteur apprendra en son temps, que notre prince, encore *païen*, reçut dans la suite le nom d'*Ethérée*, lorsqu'il fut baptisé.

(*) Voyez l'observation à la précédente note.
(a) Voyez à ce sujet, et en général, sur la Légende, la 20.ᵉ note ci-après.

V *bis.* (*)

Voyez page 21.

« *C'était un Dieu qui venait de leur parler.* »

L'histoire de l'ambassade et celle du rêve mystérieux de la princesse sont, *quant au fond*, exactement conformes à la Légende. *Quant à la forme,* nous avons cru devoir y faire quelques changemens qui nous ont paru dans l'intérêt du sujet. Nous avons sur-tout pensé qu'il fallait à un méchant païen, comme *Agrippinus*, qui n'entendait pas la plaisanterie, des motifs un peu plus puissans à ses yeux fascinés par l'erreur, qu'un simple rêve pour consentir à différer une union, qu'il désirait, et pour faire de si fortes dépenses, qu'il pouvait fort bien considérer comme parfaitement inutiles.

Il n'est qu'*un point de fait* sur lequel nous n'avons pas osé nous en référer à la Légende sans restriction. D'après la Légende on ne demanda et on n'obtint qu'onze *vaisseaux* pour loger tant de monde. Nous en avons fait autant de divisions afin de ne pas mettre trop à la gêne un si grand nombre de belles princesses et d'hommes illustres, que nous savons avoir été dans leur suite.

(*) Voyez l'observation à la V.^e note.

VI *bis.* (*)

Voyez pages 41 à 43.

« *Sur le* PREMIER *Tableau de* L'HISTOIRE D'URSULA,
» *peint par* JEAN HEMLING. »

Nous en avons inséré la description dans le texte de notre ouvrage, et nous n'ajouterons ici que très-peu de chose à ce que nous en avons dit.

L'épisode de *Sigillindis* est puisé dans la Légende qui parle aussi de l'aimable *Blandula.* En la nommant ici nous n'avons cherché qu'à attirer l'attention des amis des Arts sur une des figures d'*Hemling* qui nous a toujours fait un grand plaisir.

Nous saisissons cette occasion pour informer nos lecteurs que nous avons constamment désigné par des noms les vierges et autres personnages des tableaux qui ont le plus fixé notre attention. Ces noms et la majeure partie des détails qui s'y rattachent, sont pris de la Légende et sur-tout des révélations d'*Élisabeth de Schœnau* et d'*Herman de Steinfeld.* (Consultez la 20.ᶜ Note).

(*) Consultez l'observation à la note V.ᵉ

VII.

Voyez page 43 — 47.

« *Sur le* PREMIER *Tableau de* L'APOTHÉOSE D'UR-
» SULA, *peint par* JEAN HEMLING. »

Il représente *Ursula*, plusieurs de ses compagnes et deux pontifes, dans une gloire céleste ; le tout peint sur un beau fond de pourpre, ce qui nous a paru former allusion au martyre de ces saints personnages.

Dans leur nombre nous avons vainement cherché le noble amant de la princesse, et, nous l'avouerons, cela nous a un peu étonné et chagriné beaucoup.

En y réfléchissant davantage, il nous a paru que notre artiste, peintre non moins sensible que spirituel, a peut-être voulu représenter ici, moins une partie de l'*apothéose* déjà *ACCOMPLIE* qu'une *révélation de l'apothéose A VENIR*.

Cela nous a semblé d'autant plus vraisemblable, que dans le précédent tableau, *Hemling* avait déjà peint notre héroïne au moment où, retirée dans son appartement, un ange lui apparaît, ainsi que nous l'avons décrit pages 43 et 44. Nous avons donc lié le premier tableau de l'histoire au premier de l'apothéose : et nous considérons celui-ci comme le développement de ce que l'autre ne fait qu'indiquer.

Il est naturel au reste que nous ayons fait partager notre inquiétude à notre aimable princesse.

NOTES.

Nous ajouterons ici que les deux grands panneaux d'en-bas de la châsse contiennent les six tableaux de l'histoire; les deux panneaux d'en-haut (formant toit), et les deux qui terminent la caisse aux deux extrémités, représentent en quatre tableaux l'apothéose.

Consultez la gravure indiquant la forme de la châsse.

VIII.

Voyez pages 49 et 50.

« *Sur le* SECOND *Tableau de* L'HISTOIRE D'URSULA,
» *peint par* JEAN HEMLING. »

 C'est l'arrivée de la princesse et de son cortége à *Bale*, l'Augusta Rauracorum des anciens.
 C'est un beau tableau, qui ne nous donne qu'un seul regret : celui que la belle et noble figure du principal personnage est déparée par une tache d'huile. M. DUCQ, dont j'eus déjà souvent occasion de parler, se flatte de l'espoir de pouvoir enlever cette tache. Il multipliera par-là les justes titres qu'il s'est acquis à la reconnaissance des amis des Beaux - Arts.

IX.

Voyez page 55.

« *Elles ont franchi les Apennins* »

Pour faire arriver en même temps *Ursula* et *Conan*, il fallait leur tracer des routes différentes.

Au reste, les historiens de notre princesse ne sont pas d'accord entr'eux sur l'endroit où les deux amans se rejoignirent. La plupart même indiquent *Mayence*. J'ai dû suivre l'opinion contraire puisqu'elle se rattache aux peintures d'*Hemling*.

Nous avons dit, *les deux amans*. La Légende cependant ne nous parle pas de la réciprocité de l'amour d'*Ursula* pour *Conan*. Mais il nous a paru licite de dévier ici un peu de la sévérité de la Légende. *Ursula*, par choix, l'épouse du ciel, portant dans son sein le germe d'une passion dont sa piété triomphe, nous a paru offrir plus d'intérêt et un mérite de plus, qu'*Ursula* triomphant sans combattre.

Tout l'épisode de *Conan* et de *Waldemar* est aussi de notre invention ; plusieurs situations plus ou moins analogues à celle que nous avons dépeinte sont consignées dans la Légende.

X.

Voyez page 65.

« *Cyriaque occupait alors le siége de Rome.* »

Les annales du pontificat ne font pas mention de ce *Cyriaque*. Nous avons suivi les explications que nous donne à ce sujet le jésuite *Crombach*, pour mettre l'histoire en harmonie avec la Légende. (*Voyez pages* 73 *et* 74).

XI.

Voyez page 65.

« *Sur le* TROISIÈME *Tableau* (*) *de* L'HISTOIRE D'URSULA, *peint par* JEAN HEMLING. »

C'est un des plus beaux tableaux de cette admirable suite de chefs-d'œuvre.

Une seule observation nous a semblé offrir un légitime sujet de reproche. Un événement aussi remarquable et aussi unique dans l'histoire de tous les siècles, que l'arrivée spontanée d'une légion innombrable de jeunes et saintes vierges dans l'enceinte d'une ville populeuse, devait nécessairement attirer plus de monde que nous n'en voyons ici de réuni.

C'est ce qui nous a engagé à écarter la foule, que l'admiration et le respect arrêtent encore (dans notre récit) hors des murs de Rome.

(*) ERRATUM, page 67, *dernière ligne*, au lieu de *Second*, lisez *Troisième*.

XII.

Voyez page 70.

SUR ALEXANDRE SÉVÈRE.

La plupart des renseignemens sur la vie et les principes de ce prince, sont conformes à l'histoire. Les faibles modifications que nous nous sommes permis d'y faire ont eu pour but de rattacher les principaux événemens de sa vie au sujet que nous avions entrepris de traiter.

XIII.

Voyez page 75.

Sur Sainte Cunegonde, Willibrande et Mechtonde.

Cet épisode est entièrement tiré de la Légende.

XIV.

Voyez pages 75 — 78.

« *Sur le* QUATRIÈME *Tableau de* L'HISTOIRE D'UR-
» SULA, *peint par* JEAN HEMLING. »

C'est une bien gracieuse peinture. Rien ne saurait être plus noble que *Cyriaque* assis entre les deux cardinaux; ni plus suave qu'*Ursula* entre *Célindris* et *Florentina*. Hemling n'a nulle part peint son *Ursula* avec plus d'attraits. Sa figure représente la modestie, la piété et l'aménité, brillant du plus doux éclat de la vie même.

Il est à déplorer que ce charmant tableau nous indique deux fois les mêmes personnages dans des situations différentes. C'était le défaut du siècle de notre artiste. Il en a suivi l'impulsion.

La petite embarcation nous a paru propre à rappeler au souvenir des spectateurs les événemens des vierges, dont nous avons parlé dans la précédente note. Il nous paraît très-probable que telle était aussi l'intention d'*Hemling*, qui connaissait fort bien la légende.

XV.

Voyez pages 86 — 89.

« *Sur le* CINQUIÈME *Tableau de* L'HISTOIRE D'UR-
» SULA , *peint par* JEAN HEMLING.

Ce tableau est extrêmement animé. Il communique par l'arrière-plan au quatrième et au sixième.

L'intérêt qu'inspirent la Vierge dont le bras est traversé d'une flèche, et cette charmante personne qui se couvre les yeux de ses belles mains ; et celui que produisent sur nous cet infortuné qui tend ses mains désarmées vers le monstre qui porte le carnage dans ses regards féroces, et ce fidèle serviteur qui reçoit avec *Ursula* les dépouilles mortelles d'*Éthérée*, ce double intérêt a donné naissance à l'épisode d'*Évodius* et de *Cordula*, de *Luminosa* et de *Canut*. Des épisodes semblables se trouvent dans la légende. Nous les avons adaptés ici à notre plan, et sur-tout à notre vif désir de mettre dans tout leur jour les productions touchantes de l'ingénieux et sensible *Hemling*.

Pour justifier la simplicité des vêtemens de ces grands personnages, nous avons trouvé dans l'épisode du vieillard près de Mayence (épisode entièrement de notre invention), un motif, qui les engageait à se dépouiller de l'éclat de leurs ornemens.

La légende rapporte que *Cordula* se cacha, presque malgré elle, le jour du grand massacre ; et

qu'elle vint le lendemain offrir elle-même sa tête aux bourreaux.

Quant à *Luminosa*, la Légende en fait pareillement mention. Mais ce n'est pas à elle; c'est à *Pinnosa* qu'elle attribue la dignité éminente, que nous lui avons assignée dans la légion virginale, et la première place dans la confiance de la fille de Théonote. On nous pardonnera facilement d'avoir substitué un nom plus harmonieux à un autre qui nous paraissait moins agréable.

XVI.

Voyez pages 90 — 92.

« *Sur le* SIXIÈME *et* DERNIER *Tableau de* L'HISTOIRE
» *d'*URSULA, *peint par* JEAN HEMLING ».

Il serait difficile de louer dignement cet admirable chef-d'œuvre, ce véritable bijou de l'Art. Les expressions des têtes y sont infiniment variées et d'une vérité qu'on ne saurait surpasser. *Maximin* est un monstre d'impureté et de férocité ; le guerrier appuyé sur sa lance un barbare de stupidité ; *Ursula* un ange céleste qui ne tient plus à la terre que par un souffle de vie et de beauté. Tous parlent, tous agissent, tous prennent part aux événemens ; tous sont à leur place.

Quelle délicatesse sublime du peintre qui nous retrace la mort sans ensanglanter la scène ! Quel génie que celui qui sait embellir ce qu'il y a de plus horrible dans la nature, au point que nous y trouvions la plus douce jouissance exempte de tout sentiment pénible ! On ne se sépare pas de ce tableau sans se dire : « Oui elle périra ! Heu-
» reux qui périt ainsi ! » ; sans jouir de son supplice même.

Une seule peinture de cette force assigne un rang distingué dans l'empire de l'immortalité.

XVII.

Voyez page 93.

« *Sur le* SECOND *Tableau de* L'APOTHÉOSE D'URSULA,
» *peint par* JEAN HEMLING. »

Nous n'avons rien à ajouter à ce que nous avons dit au sujet de ce tableau; si ce n'est qu'il est au milieu de deux médaillons, qui représentent chacun un ange, célébrant l'apothéose de la princesse par des chants accompagnés des sons d'un instrument musical.

Il en est de même du panneau correspondant à celui-ci, ou du PREMIER TABLEAU de l'apothéose, où la vision qui s'y réfère est représentée.

XVIII.

Voyez page 96.

« *Sur le* troisième *Tableau de* l'apothéose
» d'Ursula, *peint par* Jean Hemling. »

Il est peint à l'un des deux panneaux qui sont aux extrémités de la châsse.

XIX.

Voyez page 95.

» *Sur le* QUATRIÈME *et* DERNIER *Tableau de* L'APO-
» THÉOSE *d'*URSULA *, peint par* JEAN HEMLING. »

Il représente la *Vierge Marie* debout, portant l'enfant *Jésus* ; deux religieuses sont pieusement agenouillées devant son image. L'enfant divin leur montre d'une main le fruit, source du péché, et de l'autre une fleur symbolique. *C'est une Pensée.*

XX.

NOTICE

SUR

LA LÉGENDE DE SAINTE URSULE.

La Légende est le pays des merveilles, des vertus et des horreurs.

Rien, dans son vaste domaine, n'est plus merveilleux que l'histoire de cette belle princesse, qui sut réunir autour d'elle, onze mille vierges d'une naissance illustre, ornées comme elle des attraits de la jeunesse, et comblées de tous les dons de la nature.

Les exercices de cette légion virginale sont si extraordinaires ; la douce piété de ces héroïnes, et l'hilarité répandue sur tout leur être, inspirent tant d'intérêt à ceux même qui n'approuvent pas trop leur sacrifice ; leur persévérance est si sublime, si horrible, et si touchante ; et puis, les peintures qui nous retracent leurs charmes, leur vertu, leurs malheurs, excitent tant notre admiration, que nous ne saurions nous dispenser de remonter à la source où tant de choses étonnantes, et qui ont si noblement enflammé le génie de l'Art, ont été puisées.

C'est l'objet auquel il nous reste à consacrer quelques pages.

Le jésuite *Crombach*, qui vivait à Cologne, vers le milieu du dix-septième siècle, a fait à ce sujet un travail extrêmement volumineux : il le publia en 1647 (*a*).

Son ouvrage se compose de deux tomes *in-folio*, divisés en onze livres, et contenant ensemble 1154 pages d'un assez petit caractère ; non compris plusieurs tables rédigées avec un grand soin, et différentes dédicaces, dont la principale s'adresse à la Vierge Marie, à Sainte Ursule, et à ses onze mille compagnes d'infortune et de gloire.

Plusieurs cartes géographiques qui, soit dit en passant, n'ont aucune espèce de mérite, y sont jointes, comme aussi deux gravures, pour servir de frontispices aux deux tomes de l'ouvrage. La seconde, représentant plusieurs scènes de la Vie de Sainte Ursule, est exécutée par *Pierre Rucholle*, artiste colonais assez médiocre, et contemporain de l'auteur.

Les deux premiers livres de l'ouvrage ont pour objet de réfuter les incrédules : les quatre suivans contiennent, et en très-grand détail, l'histoire de Sainte Ursule. Quatre autres rendent

(*a*) Voici le titre de cet ouvrage : *Vita et Martyrium Sanctæ Ursulæ et Sociarum undecim millium Virginum*, etc., *ex antiquis monumentis bona fide descriptum, notabilibus argumentis, quibus historia fides satis solide fundari posse videatur confirmatum, et in duos distinctum tomos; auctore Hermanno Crombach, Societatis Jesu Sacerdote; permissu Superiörum. Colon. Agrip. sump. Herm. Mylii Birckm.* 1647.

compte des honneurs que l'église a décernés à la mémoire de cette Sainte, et des miracles qu'elle a opérés après sa mort. Enfin, le dernier livre tend à prouver que, depuis le martyre de la légion virginale, jusqu'aux jours de l'auteur, ces saints personnages ont été constamment vénérés parmi les fidèles de tous les siècles.

Ce serait un travail ingrat et sans utilité, que d'entreprendre une analyse complète de chaque livre : nous nous bornerons à faire connaître sommairement les différentes sources dans lesquelles l'auteur a trouvé moyen de s'assurer de la vérité de tant de choses incroyables.

Le plus ancien (d'après l'ordre de la chronologie) des témoins qu'il invoque, est le vénérable *Bède* qui, dit-il, vécut en 370. Celui-ci s'énonce, d'abord dans ses *Éphémérides*, au jour du 21 octobre, de la manière suivante : « *In Coloniá sanctarum Virginum* ; — puis il ajoute dans son Martyrologe, le nombre *undecim millium* » (*a*). Il faut donc traduire l'ensemble du passage allégué de la manière suivante : *à Cologne, la ville des onze mille Vierges.*

L'impartialité nous oblige d'ajouter à notre tour que le Martyrologe, attribué par les uns à Bède, passe pour apocryphe parmi les autres. Nous avouons notre ignorance sur les éphémérides, dont l'existence même nous était inconnue. Nous avions jusqu'à présent partagé l'opinion qui place la naissance du vénérable Bède, dans la seconde moitié du *septième siècle.*

(*a*) Page 998.

Saint Cunibert, qui mourut en 663, après avoir rempli d'éminentes dignités dans l'état et l'église, est le second des témoins cités par notre auteur. Ce saint évêque de Cologne y célébrait un jour l'office de la messe, dans l'église de Sainte-Ursule. « Soudain, une colombe éclatante comme la
» neige vint se placer sur sa tête : un peuple
» nombreux la vit aller et venir pendant trois heu-
» res. Enfin elle se fixa sur la tombe d'une vierge,
» et disparut ensuite. On fit d'abord des recher-
» ches, et l'on retrouva, en présence du prélat
» et du peuple, non-seulement les dépouilles mor-
» telles d'une Sainte, mais encore une ancienne
» inscription indiquant son nom » (*a*).

Cet événement est attesté par un beau monument construit en marbre blanc dans l'église où il se passa, et élevé à la mémoire de Sainte Ursule. On y voit la colombe mystérieuse : une inscription fait mention du miracle qui, d'après les calculs de *Crombach*, eut lieu vers 640.

Vers le même temps, ou quelques années plus tard, un autre prodige se passa, et Saint Cunibert en fut encore témoin. C'est à cette époque que le corps d'une sœur de Sainte Gertrude, comme lui, fille de *Pépin de Landen* (*b*), qui avait été inhumé dans la basilique de Sainte Ursule, en fut rejeté, par un mouvement spontané du sol. Il paraît que, depuis lors, cette terre sanctifiée par le sang de l'illustre princesse, a refusé de recevoir les dépouilles de tout autre mortel.

(*a*) Pag. 483.
(*b*) Elle y est appelée *Vivantia* ; son existence nous était restée inconnue.

NOTES.

Tant de miracles firent nécessairement une grande impression sur l'esprit de Cunibert, et l'engagèrent, dit l'auteur qui nous sert de guide, à rédiger la première et la principale des histoires de Sainte Ursule. Mais comme à l'époque indiquée, plus de trois siècles s'étaient déjà écoulés depuis la fin tragique de cette princesse, il importe de savoir dans quelles sources Cunibert lui-même a trouvé les élémens de son récit.

Crombach nous apprend que des monumens anciens avaient été précédemment découverts; et que la piété des fidèles avait conservé dans toute sa pureté la tradition de ces étonnans événemens.

Le manuscrit dont nous venons de parler fut publié par *Surius*, savant chartreux, qui mourut à Cologne, en 1578. Il est textuellement inséré dans l'ouvrage de *Crombach* (a), qui l'a commenté et enrichi d'un grand nombre de notes. Il paraît qu'il était déjà réputé *très-ancien*, vers la fin du douzième siècle: du moins, *Élisabeth de Schœnau*, dont il sera fait mention en son temps, le qualifie deux fois ainsi. Il est certain que, depuis Saint Cunibert jusqu'à cette religieuse, près de cinq siècles s'étaient écoulés.

Alcuin, le célèbre ami de Charlemagne, « fait
» deux fois mention de nos saintes princesses. Je
» trouve d'abord (c'est Crombach qui parle)
» dans ses litanies des patrons des Gaules, dont
» le manuscrit existe dans la bibliothèque de la
» métropole de Cologne parmi ses œuvres inédites,
» les noms de sept des compagnes de S.^{te} Ursule

(a) Page 14.

» placés dans l'ordre suivant : *Brietula*, *Martha*, *Saula*, *Sambaria*, *Saturnina*, *Gregoria*, *Pinnosa*, *Palladia*.

» Et dans ses poëmes, en parlant d'un autel et des patrones qui y sont vénérées, il s'exprime ainsi :

« *Virginibus sacris* hæc ara dicata est,
» Quarum clara fuit Scotorum clara per urbes (*a*). »

» *Usuard*, dans son Martyrologe dédié à Charlemagne, s'énonce au 20 octobre, veille du massacre général, comme suit: *Civitate Coloniæ passio S. S. Virginum* Marthæ *et* Saulæ *cum aliis pluribus* (*b*). »

L'authenticité de ce passage n'a jamais été révoquée en doute. Seulement il paraît prouvé aujourd'hui qu'*Usuard* ne vivait que vers la fin du neuvième siècle, et que c'est à *Charles-le-Chauve* que son Martyrologe fut dédié. Nous ajouterons encore que quelques écrivains ont soutenu que *Saula* ou *Soula* était le même personnage qu'*Ursula*, que les allemands prononcent *Oursoula*, et les anglais un peu différemment peut-être comme *Our* (notre) *Soula*.

D'après *Usuard*, le nombre des illustres compagnes du martyre d'Ursula ne semblerait pas à beaucoup près aussi considérable qu'on le dit vulgairement. Aussi les plus anciens monumens textuellement insérés dans le grand ouvrage de Crombach sont bien loin de le porter à onze mille, ni à un nombre déterminé quelconque. Ils se bornent à parler « des *Saintes Vierges colonaises*. »

(*a*) Page 998.
(*b*) 998 et 1118.

Il paraît que ce ne fut que vers l'année 1156 (*a*), qu'une religieuse de l'ordre de Saint-Benoît, appelée *Elisabeth*, et qui dans la suite fut placée au rang des saintes, eut les premières révélations, sur le nombre prodigieux des vierges qui obtinrent la palme du martyre en même temps que Sainte Ursule.

On découvrit à Cologne, vers l'époque précitée, une quantité de monumens sépulcraux d'une haute antiquité. Il en existe encore plusieurs qu'on conserve avec un soin religieux dans l'église de Sainte Ursule. On les prendrait pour des tombes consacrées aux restes inanimés d'anciens guerriers et héros, si les perquisitions de *Saint Gerlac*, abbé de *Deutz* (bourg sur le Rhin, vis-à-vis de Cologne), et les révélations de *Sainte Elisabeth*, ne nous instruisaient pas mieux de leur origine

Ces monumens exécutés en pierre, portaient, nous dit-on, des inscriptions que Saint Gerlac fit recueillir, et qui sont insérées dans l'ouvrage de Crombach (*b*). Elles se réfèrent toutes aux pontifes (le pape *Cyriaque* y compris), aux princes et aux vierges qui figurent dans l'histoire de *Sainte Ursule*. Nous apprenons par le manuscrit d'Elisabeth de Schœnau, que St. Gerlac lui en envoya des copies très-exactement faites ; car, dit-elle, « l'Abbé *Gerlac* avait des soupçons sur le compte de » ceux qui avaient trouvé ces saints corps ; il *douta* » *si l'appât du gain n'avait point* engagé à fabri- » quer de fausses inscriptions. » (*c*)

(*a*) Crombach, page 495.
(*b*) Page 490 — 495.
(*c*) « *Habebat quippe suspicionem de inventoribus sanc-*

Elisabeth le rassura. Cette religieuse eut vision sur vision. Tantôt son Ange, tantôt des vierges lui apparurent, et s'empressèrent à l'envi les unes des autres à l'instruire de tout ce qui tenait à la merveilleuse histoire de la princesse britannique et de ses nombreuses compagnes. Elle apprit alors, et fit connaître au monde étonné une foule de détails très-curieux, de noms sonores et de brillantes généalogies.

Les révélations d'*Elisabeth* furent publiées par les soins d'*Egbert*, son parent et abbé du monastère où elle était religieuse. Il écrivit sous sa dictée, et ne changea rien aux paroles des saints interlocuteurs, lorsqu'ils s'étaient énoncés en latin. Il traduisit leurs discours lorsqu'ils s'étaient servi de la langue allemande. La préface d'Egbert a été publiée pour la première fois par Crombach, à qui *Gaspard Swan*, de son temps abbé de Schœnau, en avait bien voulu donner communication (*a*).

Ces révélations, pareillement incorporées dans le recueil dont nous rendons ici compte, contiennent vingt-et-un chapitres (*b*).

Mais ces renseignemens, quelque nombreux qu'ils fussent, laissaient cependant encore bien des choses à désirer. Il y fut suppléé par un anonyme qui eut pareillement des révélations; et notre auteur, après bien des recherches, est parvenu à découvrir que ce personnage ne saurait être autre que le bienheureux *Herman* (ou *Germain*) *de Steinfeld*, qui,

» *torum corporum, ne forte lucrandi causâ, titulos illos*
» *dolosè conscribi fecissent.* » Page 496 et 723.
(*a*) Page 719.
(*b*) Page 726 et 744.

selon lui, naquit à Cologne en 1146, fut élevé à la dignité d'abbé de Steinfeld en 1185, et obtint deux fois, en 1183 et 1225, l'insigne faveur de converser avec les Saintes Vierges. Ce fut dans des chants mélodieux, qu'elles lui dictèrent leurs étonnantes révélations. Souvent sa piété, lassée d'un travail qui lui paraissait pénible, se trouva en défaut; mais il y avait quelque chose en lui, qui l'obligeait malgré lui à reprendre la plume. Les Vierges continuèrent donc de dicter, et Herman d'écrire.

Le premier livre de ses révélations, contient vingt-cinq chapitres (*a*); le second, dont on connaissait l'existence, était égaré. On avait fait des recherches en Italie, en France, en Angleterre, dans la Belgique. Enfin le Jésuite Crombach le découvrit lui-même en 1641, à Cologne, où il était conservé (et probablement ignoré) dans un couvent dirigé par des religieux de l'ordre des Prémontrés, auquel Herman appartenait (*b*). Crombach a inséré ce livre au second tome de son grand ouvrage (*c*). Il contient 29 chapitres, un grand nombre de récits très-édifians, des noms sonores et symboliques en grande quantité, et des généalogies également savantes et instructives.

C'est donc à dater du douzième siècle qu'on connaît plus positivement le nombre des Vierges-martyres, et les détails des événemens qui se sont passés au troisième siècle. C'est aux visions de *Sainte Elisabeth de Schœnau* et du bienheureux *Herman de*

―――――

(*a*) Voyez ce livre dans Crombach, pages 513 — 563.
(*b*) Page 563.
(*c*) Page 568 — 647.

Steinfeld, que nous devons les renseignemens précieux que le *Jésuite Crombach* nous a transmis et dont nous avons fait usage dans notre *Ursula*.

Après avoir cité de pareilles autorités, nous pensons ne pas pouvoir mieux faire, que de les recommander à la confiance du lecteur, et de prendre ensuite congé de lui en imposant silence à la loquacité de notre plume.

TABLEAU INDICATIF

DE

TOUTES LES COMPOSITIONS

JUSQU'ICI CONNUES

DE JEAN HEMLING,

Classées d'après l'ordre chronologique du temps où elles ont été peintes. (*)

Voyez page 173.

(*) I. Quelques indications chronologiques sont constatées par des inscriptions. — II. Plusieurs tableaux ont été classés d'après les époques auxquelles elles semblent appartenir, par leur degré de perfection. — III. Faute d'autres renseignemens, on a placé ensemble les tableaux qui se trouvent dans la même ville, ou le même pays.

N.º	SUJET.	DIMENSIONS	
		H.	L.
1	Le Christ entre les deux larrons....	tr.-p.	(*)
2	Plusieurs scènes de la vie du Christ..	id.	
3	Le portrait d'Isabelle d'Aragon....	m	
4	Les portraits d'Hemling et de sa femme.	?	
5	Saint Jérôme en habit de Cardinal...	p	
6	Plusieurs petits tableaux........	p	
7	Saint Jean-Baptiste........... Et La Vierge Marie...........	p	
8	Sainte Catherine et Sainte Barbe....	0,65	0,55(c
9	Élie dans le désert...........	0,65	0,55(c
10	La fête de l'Agneau Pascal.......	0,70	0,60(c
11	La Vierge avec l'Enfant Jésus, et un Ange..................	0,70½	0,55
12	Un grand nombre de peintures dans un manuscrit.............	p (a)	
13	Un grand nombre de peintures dans un bréviaire.............	p (a)	
14	Une tête de Christ...........	?	

(*) EXPLICATION DES SIGNES. — tr.-p. — *très-petite*; — p. — *petite largeur.* — Les dimensions sont indiquées d'après le système décim

OQUE e la uture.	ENDROIT où elle est conservée.	Nombre des Tableaux qui la composent.	OBSERVATIONS.
miers mps.	Aix-la-Chap.le	1	Voyez pages 123 et 124 ; 138.
Id.	Ib.	1	V. pages 122 et 123 ; 138.
50 (a)	Venise.	1	V. pages 117 et 129. (a) L'année est indiquée dans l'ouvrage de *Morelli*..... L'époque n'est que conjecturale pour les deux tableaux qui précèdent.
?	Ib.	2	V. page 130.
?	Ib.	1	V. page 130.
?	Ib.	?	V. page 130.
70 (a)	Padoue.	2	V. page 130. (a) Morelli semble douter de l'exactitude de l'époque indiquée par l'anonyme.
?	Aix-la-Chap.le	1	V. page 138. (a) Dimensions approximativement établies de mémoire, sauf erreur.
?	Ib.	»	V. pages 138 et 139. (a) Comme ci-dessus ad *a*
?	Ib.	1	V. page 139. (a) Comme ci-dessus.
?	Anvers.	1	V. pages 140—143.
? (b)	Cologne.	?	V. pages 117 et 118 ; 134—136. (a) Petite dimension considérée comme tableau en général ; *moyenne* comme miniature. (b) L'entreprise d'orner ce manuscrit de peinture étant moins considérable que celle du N.º 13, il est permis de penser qu'elle a été exécutée en premier lieu.
? (b)	Venise.	?	V. pages 117 ; 131—134. (a) Grandes miniatures. (b) V. la note *b* au N.º qui précède.
?	Heidelberg.	1	V. pages 137 et 138.

nné ; — ? — indique le doute ; — Les lettres H et L *la hauteur et la* pouces, ou, si on le préfère, par mètres et centimètres.

N.o	SUJET.	DIMENSIONS.	
		H.	L.
15	L'Adoration des Mages........	?	
16	Une récolte de Manne dans le désert, Et sur les volets : Saint Jean-Baptiste et Saint Chrystophe.	?	
17	L'arrestation du Christ et Saint Jean Baptiste............	1,03	0,66
18	L'Adoration des Mages......... Et sur les volets : Celle des Anges, la Présentation au Temple, Saint Jean-Baptiste et Sainte Véronique.............	0,48 0,48	0,37 0,25
19	Le Mariage de Sainte Catherine.... Et sur les volets : Saint Jean décapité, la Vision de Patmos, les Donateurs et les Donatrices, avec leurs patrons et patrones....	1,74 1,74	1,74 0,79
20	La Vie de Sainte Ursule........ Et Son Apothéose, En quatre tableaux, dont deux.... Et deux en cercle au diamètre de (a)	0,35 0,47 0,18	0,25 0,18
21	La Sybille Zambeth............	0,38	0,26
22	Saint Christophe............. Et sur les volets : Le Donateur et la Donatrice, avec leur patron, St. Jean et l'Archange Michel.	1,21 ½ »	1,54 0,94
23	Le Baptême du Christ.......... Et sur les volets : Le Donateur et la Donatrice, avec leurs patrons; la Vierge avec l'Enfant Jésus, et une femme en prières avec sa fille et Sainte Elisabeth sa patrone..	1,33 »	1,05 0,42

ÉPOQUE de la peinture.	ENDROIT où elle est conservée.	Nombre des tableaux qui la composent.	OBSERVATIONS.
?	Heidelberg.	1	Voyez page 137.
?	Ib.	3	V. pages 137 et 138.
?	Cologne.	5	V. pages 121 et 122 ; 138.
1479	Bruges.	5	V. pages 147—148.
Id.	Ib.	5	V. pages 148—154.
Id.	Ib.	6	V. *Ursula*, et dans les notes pages 145—147.
Vers 1475 à 1485.	Ib.	4	(a) A droite et à gauche de chacun de ces deux tableaux, il y a encore des médaillons au diamètre 0,11 , représentant chacun un Ange jouant d'un instrument.
?	Ib.	1	V. page 145.
?	Ib.	5	V. pages 124 et 125 ; 156—158.
?	Ib.	5	V. pages 158—162.

N.°	SUJET.	DIMENSIONS.	
		H.	L.
24	Le Martyre de Saint Hippolyte.... Et sur les volets : Le Donateur en prières et une scène de la vie du Martyr...........	0,88 1/4 0,88 1/4	0,91 1/2 0,39 1/4
25	La Vierge avec l'Enfant Jésus..... Et au contre-volet : Le Jeune van Newenhoven priant...	0,45 1/4	0,34
26	La Descente de Croix.........	0,70	1,28
27	Saint Luc peignant la Vierge.....	1,12	0,89
28	L'Empereur Othon ordonnant le supplice d'un Comte faussement accusé par l'Impératrice son épouse.......	3,23	1,82
29	Le même Prince, reconnaissant son erreur et condamnant aux flammes sa criminelle épouse.........	3,23	1,82
30	La Cène (au centre du panneau)... En dessous : Le Martyre de Saint Erasme...... Et des deux côtés : Saint Jérôme et Saint Antoine..... Au-dessus : Les Disciples à Emmaüs........ Et des deux côtés : La famille du Donateur en prières...	1,80 0,81 0,81 0,97 0,97	1,51 0,81 0,32 0,82 0,31
31	Les Tableaux qui existaient jadis à S.^t-Omer.............	?	?
32	Plusieurs scènes de la Vie et du Martyre de Saint Jean-Baptiste.......	?	?
33	L'Adoration des Mages........		

'OQUE de la :inture.	ENDROIT où elle est conservée.	Nombre des Tableaux qui la composent.	OBSERVATIONS.
?	Bruges.	3	V. pages 150 et 154.
1485	Ib.	2	V. pages 125 et 126; 155 et 156.
?	Gand.	1	V. pages 163—168.
?	Louvain.	1	Ce joli tableau, que nous ne connaissons que depuis peu de jours, est à Louvain, dans la collection de Monsieur *Geets*. Il est incontestablement d'*Hemling*.
?	Ib.	1	V. pages 143—144.
?	Ib.	1	Ib.
?	Ib.	6 (a)	V. pages 168—170. (a) Les Disciples à *Emaüs* ne sont pas peints par *Hemling*.
?	?	4	V. pages 162 et 163.
le 1496 à 1499.	Miraflores près Burgos.	5 5	V. pages 126 et 127; 171—173.

En total, *trente-trois* ouvrages composés de *quatre-vingt-et-un* tableaux, *non compris dans ce dernier nombre les petits tableaux mentionnés sous le N.º 6, et une grande multitude de miniatures citées sous les N.ᵒˢ 12 et 13.*

En revoyant cette note, nous nous apercevons que nous avons omis d'y porter *la Descente du Saint Esprit*, que MM. *Boiserée à Heidelberg* possèdent, et dont il a été fait mention pages 117 et 118.

Nous ajouterons encore qu'en examinant, il y a quelques semaines, la collection des tableaux anciens conservés au *Musée de Bruxelles*, il nous a paru que les deux tableaux portés au Catalogue publié en 1809, sous les N.ᵒˢ 36 et 37, et attribués à *Jean van Eyck*, doivent plutôt être considérés comme des ouvrages d'*Hemling*. Ce sont des volets d'un tableau qui se retrouvera peut-être un jour, représentant le *Donateur et son épouse*, l'un et l'autre à genoux. *Deux petits Anges* portant les armoiries de ce couple pieux sont évidemment peints à une époque postérieure, et par une autre main que celle d'*Hemling*.